劇場
Theatre Operation and Management
經營管理

周一彤◎著

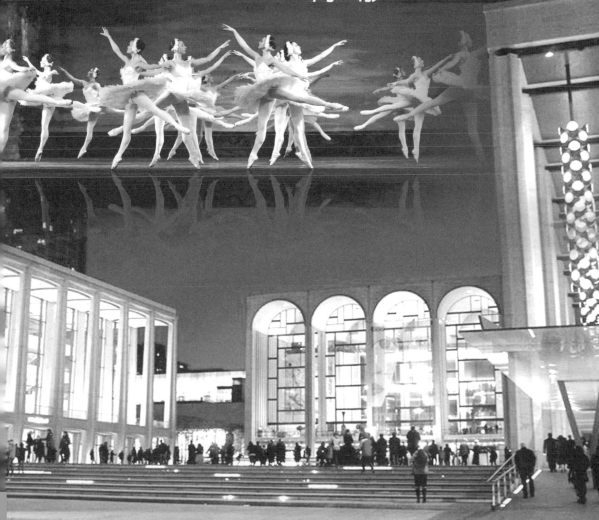

前言

劇場之間，課堂之外

　　這本書所寫的內容，大致來自於從事教學工作這幾年的課堂授課教材，包括在國立臺灣藝術大學戲劇與劇場學系的「劇場經營與管理」、「劇場行政」與表演藝術學院的「表演規劃製作」這幾堂課的講義，以及在中國文化大學教師學分班的上課內容，加上爲了撰寫成書所補述之資料而構成本書。特別提及的中國大陸、港澳與新加坡的劇場環境，雖說是編輯的建議而增加，在編寫過程中，卻也發現這幾個地區所產生的不同劇場經營方式，或可以成爲互相借鏡之處。

　　書完稿的那日，還是深深覺得書裏的內容仍不足以完整說明目前劇場整體狀況。但就像每次第一堂上課所說的：課堂所能講的，也許只有眞實進入劇場環境的1/3，等到離開課堂之外，眞正進到劇場的那一刻，才是眞正開始要思考劇場所賦予的眞實意義。當實際在劇場工作，等著每晚的開演時刻，迎送著一批批觀眾，看著一幕幕過去，還有什麼比身處在劇場裏更眞實？

　　最後感謝國立臺灣藝術大學的蔡永文院長、中國文化大學戲劇系黃惟馨主任在上課期間給予的鼓勵與協助，與揚智編輯謝依均小姐的耐心等候與細心校稿。

　　走出課堂，在劇場工作，是一件很棒的事。

周一彤　謹識

目　錄

劇場 經營管理

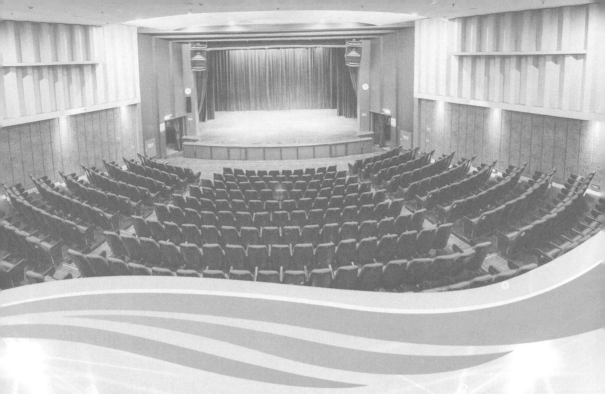

1₁ 概說

學習重點

◇劇場的意義與它所包含的多重意義

◇「場」的原始意義與劇場之「場」的區別

◇「劇」的藝術意義與劇場之「劇」的特徵

◇劇場的產業生態與劇場管理的內容與重點

在每天一成不變、周而復始的日子裏，生活中突如其來的壓力、工作難題、人際的混亂等，這些讓每日的生活充滿了疲累，讓人心情灰暗悲傷，對日子充滿著不滿。倘若這時候，有一個地方，可以讓我們停下腳步，好好拋開一切休息一下，轉換不好的心情，忘卻所有生活中的壓力，會是一件多美好的事。

確實有這麼一個地方，準時上演各式的節目與表演。人們可以在那邊欣賞、聆聽，也在那邊笑著、哭著。在那個獨特的時間與空間裏，讓人可以在短暫的時間內，看盡悲歡離合，為別人的故事落淚或高興；或是聆聽激昂婉約的曲調，忘卻自己現實生活中的一切煩惱的事情。當演出結束，走出這裏時，腦袋裏還能回想所經歷過的片段，隨口哼起還在耳邊的旋律，留下美好難忘的人生經歷與難忘記憶。

這個地方，我們叫它，「劇場」。

「劇場」是什麼樣的地方，能有這麼強大的功用？我們單從建築的外觀來看，它只是一個很平常的建築，就算走進建築內部的空間，在大幕尚未開啟的時候，灰暗的舞臺就像是一個垃圾場一般的廢墟，堆滿各式布景道具、服裝，以及一些令人匪夷所思的器具。但是一旦表演上演，幕一拉開，燈光打亮，就像是打開了魔術的盒子，舞臺上呈現出盡其華麗繽紛、目眩神迷，一個個巧妙的超夢幻場景。

這個「劇場」到底是什麼呢？本章首先來瞭解劇場概況，認識它的定義與藝術特性，從它所擁有的獨特的劇場藝術特性，來掌握它的美學樣貌，並從當今社會環境看它的整體產業生態。當我們對劇場有了相當的認識，在看待這個獨特的空間或未來使用與管理劇場時，才能有正確的觀念，並且瞭解它與整個表演藝術產業的關係。

劇場概論

今日我們所稱的「劇場」，在歷史的脈絡裏，不管形式上如何變化，一般都包含兩個部分：「表演區」與「觀眾席」，但在意義上卻顯得非常多重而廣泛，它既可指演出場所，也可指戲劇場景、遊戲場所，以及一些跟表演相關的藝術活動。不過大抵都圍繞一個核心的概念：「一個可以觀看表演的地方。」這個看表演的地方，有什麼特點？有什麼要素才能被認定是一間劇場？以下將從幾種不同的意義與解釋來加以討論。

劇場解釋

現今中文裏的「劇場」一詞，約是十九世紀末由日本漢語「劇場」而來，傳入中國，用以演出現代話劇，又稱為「新劇」。同時，為了要與中國傳統戲曲演出稱「戲場」、「戲園」的地方有所區別，取其「以劇為場」，因而有「劇場」之名，是一個演出各類表演藝術的地方。臺灣教育部的國語辭典，對「劇場」的解釋共有兩項：「一是戲劇等表演藝術的演出場所，也稱為『劇院』；二是表演藝術的單位或團體，如實驗劇場。」按其字面的直接意義來看，顧名思義它指一個演「劇」的「場」所，即是擁有表演「內容」的演出「場所」，這就是我們所熟悉的劇場，也稱劇院（教育部，2015）。

從功能的角度來看，由於劇場的演出類型與使用方式各有不同，有音樂廳（concert hall）、歌劇院（opera house）、黑盒子劇場（black box）也稱黑箱劇場等的區分，例如「臺中國家歌劇院」、「廣州大劇院」適合歌劇演出；臺灣「國家音樂廳」與北京「國家大劇院」音樂廳是專門演奏音樂的劇場；所謂的黑盒子劇場，因為場地靈活性高，

多為實驗性的演出，也稱為實驗劇場，如：新加坡的「電力站」黑盒子劇場。這當中也有非專門做演出用的空間，即所謂的「非典型」劇場，因為屬於臨時的替代空間，並不能算是真正的劇場。

　　劇場的英文名稱，多使用"theater"這個字，乃源自於兩個古希臘字"theatron"與"theasthai"，原意是「觀賞的場所」與「觀賞」的動作，漸漸延伸出劇場的意涵，類似"seeing"的意思，而這個看著的動作也成了這個場所的主要要素。根據《韋氏大字典》的解釋：「劇場是一個建築或是一個地區作為戲劇性的演出，或是電影的放映。另外在古希臘與羅馬時期，是一個為了戲劇性的表演或是景觀的

臺灣的傳統亞太藝術節在老街上的非典型劇場

在法國亞維儂藝術節期間戶外也有各式演出

戶外建築。」[1]此外，在英文裏"theatre"主要是戲劇的意思，有時亦代表「劇場」的概念。"theatre"與"theater"兩個字的區分，有各

香港文化中心的小型表演場地即以「劇場」為名

法國亞維儂歌劇院（Opéra d'Avignon，又名Théâtre Municipal）以"theatre"為名

[1]引自韋氏字典Dictionary by Merriam-Webster線上版。原文為"a. a building or area for dramatic performances. b. a building or area for showing motion pictures. c. an outdoor structure for dramatic performances or spectacles in ancient Greece and Rome."

地不同的歷史脈絡，一般都認為是英國寫法的"theatre"與美國寫法的"theater"兩種不同拼音方式的差別，基本上意思相同，僅有書寫之間的差異。但在戲劇界有時會選擇使用（-tre）來表示所謂的劇場活動，而（-ter）來表示劇場建築。不論是哪一個，基本上都是與戲劇的整體概念有關，比起中文來說，英文字有更廣泛與全面的意涵。

幾個層次

綜合以上解釋，並結合當代的劇場藝術觀念，劇場一詞大致可以從三個層次來解釋。首先是一個**演出場地**（place）的概念，當一個空間含有表演藝術的性質，就已經具備劇場的條件，不論是戶外或是室內，臨時或是固定，大可以大至容納數萬人的運動場，小可以縮小至僅能容納靜態表演的一個小房間，都可稱為劇場。

其次，它可以指在這個場地表演的**演出團體**（group），或者一種以表演為主的組織；它亦可用作指稱某個表演藝術團體，像是臺灣的「優劇場」、「果陀劇場」，日本的「現代人劇場」等等。依照表演內容與性質，劇場組織的人數可多可少。然而，即使是一個人的獨腳戲演出，背後仍必須仰賴許多不同工作人員的支撐。

最後，它可以是一個與劇場藝術相關的**表演形式**（form），或專門指一種表演類型與方式，某些劇團的戲劇表演被視為一種表演的流派，如史坦尼斯拉夫斯基（Konstantin Stasnislavsky, 1863-1938）與但恆科（Vladimir Nemirovich-Danchenko, 1858-1943）所建立的「莫斯科藝術劇場」（Moscow Art Theatre），主要傳承與表現史氏的表演流派。

除此之外，也有直接以劇場為名的各種類型的藝術形式，例如葛羅托夫斯基（Jerzy Grotowski, 1933-1999）的「貧窮劇場」（Poor Theatre），理查・謝喜納（Richard Schechner, 1934-）的「環境劇場」（Environmental Theater）等。此時劇場變成一種概念性的名詞，成為

與表演藝術相關事務的總和概念。

在劇場裏，「觀看」是最重要的一件事，這個動作本身就是一種動態的互動過程，屬於相互間的交流活動。也因為這樣，劇場也成為一個動態性的名詞。像是心理劇場、人生劇場，但這些僅是取劇場概念之義，並非真正的劇場[2]。社會學家高夫曼（Erving Goffman, 1922-1982）更從戲劇表演的觀點來看社會互動，並將此觀點稱為戲劇理論（dramaturgy）。然而，以上這些都不在本章的討論範圍。以下試圖以「場地空間」的概念來討論，哪些藝術要素的組合，才能構成一個完整的劇場概念。

「場」的構成

狹義的「劇場」，一般來說，是指像「表演」這類具有動態藝術性質的演出與活動的地點，是一個藝術行為的發生場所。這樣的場所通常是一個特定的空間，有一定的範圍，多數有固定的外觀；但也有可能是一個沒有固定建築的區域，只是一個「空」間，這個空間空無一物，或是擁有某種意象上的空白，因為這個空間裏的「內容」，讓這個場所產生藝術功能的轉變，變成具有劇場的實質意義。於是，劇場成為一個因公眾聚集而出現的空間，供人們觀賞表演，容納各種藝術活動，甚至是人們日常生活中傳達思想感情、交換意見、溝通觀念與技術、思想和相關事務的地方。

廣義來說，不需要有真正的動態藝術功能，只需要具備劇場這個

[2]根據Goffman的戲劇理論，劇場涵蓋演員（actors）、觀眾（audience）、場景（setting）、表演（performance）等四大因素，並將社會當成一個舞臺，每個人與他人在舞臺上互動，每個人既是演員也是觀眾。因此社會是由影響他人對於我們的印象所組成的（彭懷恩，2012）。

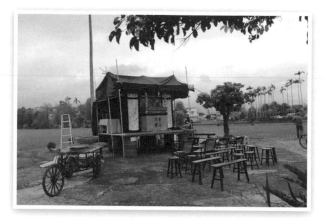

臺灣傳統的戲曲演出野臺以空地爲「場」（黃僑偉攝）

概念來發展，所有場所都可以變爲「劇場」。舉例來說，臺北市立美術館2018年推出以「王大閎建築劇場」爲名的參與式展演活動，這個活動運用了劇場裏雙向溝通的概念，讓觀賞者透過導覽機跟著情節進行瀏覽活動。這類利用現有環境進行活動，成爲一種新型態的劇場。

場的意義

　　劇場的這個「場」，到底是怎麼發生的？在古代，「場」這個字原本指祭神的平地。古籍《說文解字》提到：「場，祭神道也。一曰田不耕。一曰治穀田也。從土，易聲。」（教育部，2012）字面上原意是平坦之地，後來延伸爲具有公共聚集性質的活動場地，像是「廣場」，是與一般平地有所區分的一種特殊空間。

　　漢代的〈西京賦〉對演出場地的描述有「臨迴望之廣場，程角觝之妙戲」的說法。之後因爲場的群聚性，成爲眾人活動的場地，而場上有表演，因此出現「上場」、「登場」等與舞臺空間有關的詞語。再者，中國傳統百戲散樂的表演區域，一般也稱作「場」，因爲歌舞百戲需要一塊平地來「就地設場」。隋唐時，這樣的表演場稱作

「歌場」或「戲場」，且有了固定表演的內容在場地之上。後漢竺大力《修行本起經》提到：「王敕群臣，當出戲場觀諸技術。」此處的「戲場」，指進行禮樂技藝表演的場所，而宋元雜劇也相沿稱作「戲場」，在場上的表演者稱爲優伶，故也稱作「優場」。此外，唐代的《教坊記》提到：「……丈夫著婦人衣，徐步入場，行歌。」「場」的原意本非固定的建築，街市之空地、廟前之廣場、房舍之庭院等等，皆隱含「場」的概念。

　　臨時於空曠平地就地搭建的區域，在早期多是「平地爲臺」、「劃地爲棚」。然而，隨著演出表演的發展，日益重視演出環境，加上天候的難以掌控、表演越趨精細與注重效果，演出須依賴特殊的規模和條件來支撐，慢慢地，表演活動移至一個固定的建築物內舉行。用來作爲演出的場，這時已經不再是場地的樣貌，而是一間場所的概念。

　　到了現代，劇場不再單指演劇的平地，而是一棟具有演出規模與各種爲了表演而興建的建築。演出通常是眾人圍繞表演者，選擇適當的位置進行，因此形成了「觀看」與「表演」兩個主要的行動區域。從觀眾的角度來看劇場空間，基本結構分爲兩部分：一是觀眾席（auditorium），也就是觀看的地方；另一是舞臺區（stage），是進行演出的地方，如**圖1-1**所示。

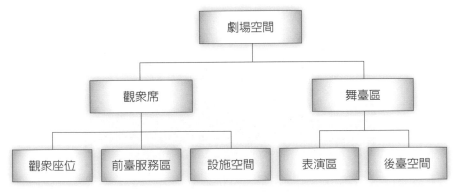

圖1-1　現代劇場的基本空間架構

基本空間

　　觀眾席,也稱為客席,是觀賞表演節目的觀眾區域,設有座席與站席,為了讓觀眾觀看表演行動,主要會依循著舞臺區為中心設置,依據不同的表演形式,而有圍繞四周成圓形的觀眾席,或可一面或多面朝著舞臺區的觀眾席。現代劇場使用機械設備,讓觀眾席有多種不同的變化,座位數也會因此有不同。為了要讓觀眾看得清楚,這些觀眾席通常高於舞臺面,呈斜坡向上逐漸增高,甚至有高樓層的樓座與包廂。此外,還有與觀眾服務相關的前臺服務區、觀眾休息區,以及公共廁所等設施空間。

　　舞臺區,專指表演活動進行的區域,由早期的祭祀活動演變成歌舞戲劇演出的地點,表演區依照演出形式與內容需要,有正方、圓形等不同的形狀,有的還加上樂池,供樂團現場演奏。舞臺區可以再分出所謂的後臺(準備區)。相對於前臺的觀眾使用區,後臺則是演出者未登場以前從事準備工作的區域,在這裏進行化妝、服裝、休息,

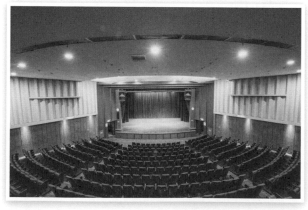

一般劇場分為觀眾席與舞臺區,圖為國立臺灣藝術教育館南海劇場

以及技術人員搭設布景、燈光、道具相關工作的地方。關於劇場內的各部分空間配置與規劃,將在後面章節詳述。

　　劇場除了上述觀眾席與舞臺區兩大基本空間架構之外,廣義上,還包含劇場的形式與結構、劇場的組織與演變、劇場演出的形式、舞臺設計,以及所有演出的一切設施、人員、物品等等,均為劇場的一部分。而表演的藝術形式,則往往影響了劇場的真正意義。

「劇」的特性

　　劇場之所以為「劇」場,不只是因為場上有公眾參與的活動,而是因為這個活動具有藝術表演的性質。所以,政治選舉活動不會被稱為是一個劇場行為,就算該活動有表演內容的加入,仍不能稱為劇場。因有「劇」的藝術行為,才讓「場」的空間擁有了「劇場」的概念。

劇的藝術

　　就劇場的藝術內涵來看,劇場的表演不是單獨產生的,是一種以舞臺表演為主,透過表演者、觀賞者與劇場空間三者,共同呈現出來的整體藝術形式(圖1-2),稱為劇場藝術。劇場藝術也不僅單純指舞臺上的表演內容,當「劇場」指稱一棟建築時,劇場藝術則專指建築本身的藝術性,包含發展過程、構造裝飾,以及它與表演藝術的關係。因此,劇場建築本身有時也是一件藝術品,例如建於1875年的「巴黎歌劇院」(Opéra de Paris),本身就代表新巴洛克風格的建築藝術高峰,以富麗堂皇的裝飾聞名,因此劇場藝術有時也指建築的風格。

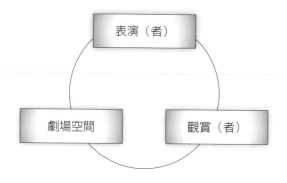

圖1-2　劇場藝術的構成要素

　　劇場藝術中，無論是觀賞者、表演者、創作者，或者是其中介者、轉譯者，三方須互通信息、相互瞭解、共同分享。劇場須富有機能，容納藝術創作，也要構成焦點，吸引觀眾欣賞演出，同時具有可變性，因為表演藝術是在變動之中成長，劇場要能隨這些成長因素而變，為不同的演出方式、不同的觀賞方式提供可能，並做出最極致的藝術呈現。

藝術本質

　　劇場這個空間，不同於其他靜態的藝術空間（例如一間畫廊），也不是一座電影院，而是一個不斷在變化與進行的動態呈現的場所。有人稱劇場是一種非常當下立即而且「稍縱即逝」的藝術形式。一個畫面或是情節，發生之後不會再重來。劇場藝術融合了各類不同的藝術形式，包括戲劇、舞蹈、音樂與雜技等，是多元而綜合的藝術；觀眾同時間內必須看到故事情節、表演形式、音樂燈光、服裝色彩等各部分的綜合效果，甚至是經過放大加強的效果，動態地呈現出來。古希臘哲學家亞里斯多德（Aristotle, B.C.384–322）的《詩學》（*Poetics*）提到了戲劇的六大要素，包含情節、人物、語言、思想、

音樂與景觀（**圖1-3**），幾個世紀以來，一直都是分析戲劇的幾個面向，也構成了劇場藝術的本質。

　　劇場藝術其實是一個很抽象的概念，臺灣的舞臺設計師聶光炎老師曾經這麼描述：「劇場藝術的特質，是它最具生命感，其完成是一種過程，是一種高度的時空、視聽結合，極其講求完整、統一、細緻和精密。它非常客觀而具體，以寫實或抽象的方式，通過語言、動作及其他視、聽覺因素，表達人類的內在與外在經驗。時至今日，雖然電影、電視極為發達，但劇場藝術仍一直被認為是最直接、最有力、最感人的藝術形式，非其他藝術形式所能取代。」（中國文化大學，1983）總括言之，劇場藝術是一種當下的藝術，時間的藝術，具有動態的呈現與形式；也是一種空間的藝術，在一個有限的空間內呈現超乎想像的世界。最後，它是一種綜合的藝術，不論是靜態視覺藝術、繪畫雕塑，或者是動態的影像與機械化的節奏，都包含在劇場藝術的範圍裏。

情節 Plot	演出中每件事之安排或所發生的劇情，戲劇的完整結構
人物 Character	一切情節的來源，劇情中表現行為的行動者
語言 Dialogue	劇本的主題與基本理念，劇本的語調、速度與節奏
思想 Thought	戲劇主題、行動意義與論點、論證事件的真理
音樂 Music	所有在表演中所能聽到的聲音
景觀 Spectacle	所有在表演中所能看到的景象

圖1-3　亞里斯多德的悲劇六個要素

　　透過「劇」的特性與「場」的構成，兩者結合成劇場。除了有表演藝術的呈現，提供休閒娛樂功能之外，劇場還負擔了社會教育與感化功能。劇場起源於儀式，因而劇場的表演也有淨化、療癒感官的功能，一種心靈的儀式效果。劇場藝術因為內容的高度公共性，不只在藝術領域受到重視，其他領域與劇場藝術的結合，也已成為一種趨勢。劇場藝術的特殊性，讓劇場的產業生態有別於其他工業化產業。透過以下介紹，將有助於瞭解整體大環境與劇場藝術的關聯。

產業生態

　　西方劇場的起源，早自西元前六世紀的古希臘時代就出現空前的盛況，至今沒有一個時代可以超越這樣的規模，不僅建造出固定又能容納上萬名公民的劇場建築，當時政府對藝術的重視、相關法令的配合、富商的贊助、整個城邦的參與、公信力高的競賽制度，以及搭配每年長達數天的演出活動、票務制度與周邊相關的活動，這些種種都不是單一間劇場所能完成，需要一個龐大有系統的文化體系來運作，仰賴整個體系的完整配合。在這個劇場生態的體系裏，主要分為「藝術」、「技術」、「行政」三大部分（**圖1-4**），延伸至演出、場地、行銷、教學、周邊服務，再擴大到支援演出製作的各行各業，乃至於社會上的媒體、評論、輿論，甚至社會大眾參與表演藝術的藝術氛圍等等，這些與其他相關產業直接或間接的連結，就是一個劇場產業生態。例如，美國的百老匯（Broadway）劇院，形成了目前世界最大的劇場產業生態，它把劇場的整個活動以商業化的方式擴大，讓表演藝術的演出成為一種商品，並吸引顧客的購買，促使更多的顧客進入劇場，讓劇場藝術更具市場性，更受到歡迎。

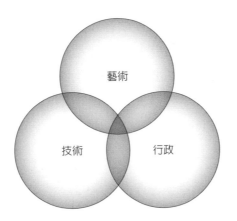

圖1-4　劇場產業生態的三大部分

劇場生態

　　劇場藝術是由表演者、藝術與觀眾三者所共同建構出的表演藝術，其產業面則是以藝術、技術與行政三大部門的三足鼎立。透過三大部門中，藝術家的創意與藝術構想，技術人員的效果呈現與最佳搭配，以及行政人員作為藝術與技術間的溝通、媒介與強化，以完成劇場藝術的任務。此三大部門主要分為三大群，即「藝術創作群」、「劇場技術群」與「藝術行政群」。

1. **藝術創作群**：包含藝術總監、編劇、導演、舞臺設計、燈光設計、視覺設計、服裝設計、音樂作曲、音效設計、道具設計等，與舞臺藝術呈現有關的各類工作人員。
2. **劇場技術群**：包含製作經理、執行製作、技術總監、舞臺監督、技術指導、懸吊系統執行、舞臺技術執行、燈光技術指導、燈光執行、服裝製作經理、服裝製作、服裝管理、道具製作、道具管理、布景繪製、化妝人員等，主要負責呈現藝術創

作群所設計出的劇場畫面。

3. **藝術行政群**：包含製作人、演出人、行政總監、前臺經理、票
務、公關宣傳等，主要負責製作方面的事宜與協調各部門的工
作，也包含跟觀眾溝通，是一個幕僚組織，讓整個劇場製作可
以朝完整的方向發展。

劇場生態透過這三部門的合作與協調，每個部門都在專業領域各
司其職又環環相扣，透過縝密與有效率的管理方式，達到劇場藝術的
感性美感與完美呈現。

產業特性

因為表演藝術的藝術特質，劇場產業與一般文化工業有很大的差
距，它不像畫作可以大量複製，也受限於演出場地，也不像電影可以
無限次的重播。瞭解表演藝術的產業特色，將有助於劇場生態的發展
與經營管理。從產業化的角度來看劇場的演出，具有幾項特色：知識
與資本密集、成本持續且高沉沒特性、是一次購買性產品、無法囤積
產品、演出產品週期短、具易逝性等等。以下就幾方面來分析劇場的
產業特性：

1. **高昂相對成本**：除了需要藝術、技術與行政三部門的各種不同
知識外，劇場製作所花費的製作成本也相當高昂與密集，從製
作前期就開始持續投入，且不一定能回收，因而具有高沉沒成
本的特性。另一方面，觀眾付出的成本相對較高，除了購票的
花費，預購票券所產生的成本、觀眾到演出場地的交通費等都
是成本。

2. **經濟規模特性**：由於劇場並非一個人或少數人可以運作，雖有
小本獨資經營，然不同於傳統藝術，它必須具有某種程度的經

濟規模，透過合作關係，結合三大部門的各種工作人員，才能完成一個作品。

3. **訊息不對稱性**：一般產品可以先看到外觀或是產品型態，消費者對於產品功能的掌握相對充分。但是劇場表演是一種預購型的產品，在沒有看到表演之前無法得知表演的型態與內容，只能以各種宣傳資訊去推測表演內容，直到看過後才知道喜不喜歡這個作品，無法退貨或更換產品，因此是一種訊息不對稱的產品。

4. **非消費性產品**：一般性商品可以「重複地」被購買，但對表演藝術，觀眾大多只會「一次性」購買，回流率很低，就算是重製也不見得會有重複欣賞的觀眾。演出當晚沒有賣出去的座位，不可能囤積再賣，週期性非常短，所以劇場的產品性相當受到局限。

臺灣在2002年將表演藝術列為文化創意產業（Cultural and Creative Industry）的一項，定義為「源自創意與文化積累，透過智慧財產的形成與運用，具有創造財富與就業機會潛力，並促進整體生活環境提升的行業」，並包含五點特性：(1)就業人數多或參與人數多；(2)產值大或關聯效益高；(3)成長潛力大；(4)原創性高或創新性高；(5)附加價值高。透過文化創意產業的特性描述，來理解表演藝術產業的形成和定義與劇場產業的特性，也包括就業人數多、產值與其他相關產業的關聯性高，有很大的成長潛力與高附加價值，具有創新與原創性。

產業結構

表演藝術有不同於其他傳統產業的特性，不像其他的文化產業可以一個人獨力完成的藝術品生產，也符合一般工業生產鏈形式，表演

藝術需要結合相當數量的人力與資源共同完成一件作品。

傳統的產業通常以「生產—配送—零售」作為程序一貫作業，是一個具有上游、中游、下游的過程。以某牌蘋果汁的商品製程來說明：

農夫種了蘋果樹，收成蘋果，然後將蘋果賣給中盤商，中盤商再大量賣給製造商，製造商在工廠製成蘋果汁，加上包裝與宣傳，將瓶裝蘋果汁送到各種賣場。當顧客從商品架上拿起某牌蘋果汁，就完成了一個產業化的概念。

就表演藝術的產業結構來看，上游的「生產」即是「創作」端，包含演出創意的構想和藝術家的藝術創造；中游的「配送」是藝術的「通路」端，包含銷售經營與宣傳行銷的方式；下游的「消費」即是「觀眾」端，包含劇場與觀眾服務的相關事務，以此形成表演藝術產業的完整產業結構（如**圖1-5**）。如何能提升整體表演藝術的產業環境，成為表演藝術產業發展的最重要問題。

就產業生態來看，除了持續培育藝術創作，另一方面也要建立適當的通路管道，在劇場管理與經營理念上，致力於觀眾服務，創造藝術的社會價值觀。在制度、運作、市場與藝術家、觀眾、政府單位、

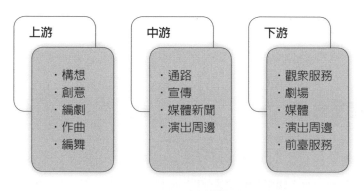

圖1-5　劇場的上中下游產業結構

企業、媒體與評論、表演藝術中介者與相關競爭者之間，構成產業生態。擁有完整的產業生態，才會有更好的作品與最佳的票房。

劇場管理

劇場是形成於藝術家與觀眾之間的一個產業生態，中介者的管理角色非常明確，但藝術家與觀眾兩者所關注的重點不同，所以往往非常兩難。究竟是要藝術至上，還是要觀眾導向；是應該屈就於票房，還是要推展高尚藝術？這個爭議一直是劇場管理最核心的問題。馬塞爾‧杜象（Marcel Duchamp, 1887-1968）認為，藝術家和觀眾代表了藝術的兩極，包含從供給面與從消費面的思考，如下所提：

1. **供給面（生產面）的角度**：從藝術的供給角度思考，如果太過度注重藝術性，作品會失去娛樂和庶民文化形式，需求量偏低影響到藝術推展，相對推崇藝術價值的原意反而減弱；從藝術的生產角度思考，藝術本身不應該媚俗，也不應該考慮市場，在劇場考量本身使命時，對藝術的堅持應該超越利益考量。
2. **消費面（顧客端）的角度**：從藝術的消費角度思考，經營者為求消費的需求，會有娛樂性高或流行通俗的作品，卻因此忽略藝術價值；從藝術的顧客端角度思考，過度傾向藝術工作者堅持的藝術價值與創意，相對會忽視顧客的利益，而失去票房的支持。

劇場產業裏高額成本、經濟規模、一次消費所造成的高價門票，成為觀眾買票進場最大的阻礙，劇場應從上述兩項基本瓶頸中找到平衡點，而這也正是劇場成為中介平臺時所需要考量的經營與管理的重點。

表演藝術產業化在許多西方國家已經是常態，產業化發展成為

表演藝術界須面對的現實。劇場以非營利組織管理方式，藉由商業化的活動，提升經營能力與文化價值的創造，其中作品品質和觀眾參與度更是經濟價值生產中兩個最關鍵的因素。透過產業化的管理過程，讓品質好的作品，藉由經營獲得滿座的佳績，作品越叫座，觀眾購票的意願也就越高，也就能得到更好的財務與物力資源，製作更好的作品，達到叫好（質）且叫座（量）的藝術與票房的雙贏局面，這也是劇場的最大任務。

 課後練習

　　在我們的身邊其實有許多不同的地方可以當作表演場所，不同的環境有適合不同的表演內容與型態。試著挑選你附近兩到三處地點安排演出的節目，瞭解其中所需要的空間大小與設施來發展一個小型的表演，請依照生活中對人事物的觀察，設計一個10分鐘的演出大綱與內容。

詞彙解釋

詩學（*Poetics*）

《詩學》是古希臘哲學家亞里斯多德（Aristotle, B.C.384–322）的著作，是西方文明第一部系統性的美學和藝術理論作品，也是探討古希臘悲劇藝術的總結性著作，是人類現存最古老的文學評論著作之一，對於後代的戲劇理論有極其重大的影響。亞氏認為悲劇是對一個動作的模擬，並且是嚴肅的行動的模仿表演的現實模仿，可以感動情感，製造出憐憫和畏懼來淨化人們的感情，對社會道德起著良好的作用（姚一葦，1992）。

空的空間（*The Empty Space*）

英國導演彼得‧布魯克（Peter Brook, 1925-），在所著的《空的空間》（*The Empty Space*）一書中，提到戲劇的構成要素為：「我可以選取一個空間，稱它為空蕩的舞臺。一個人在別人的注視之下走過這個空間，這就構成一幕戲劇了。」（"I can take any empty space and call it a bare stage. A man walks across this empty space, whilst someone else is watching him, and this is all that is needed for an act of theatre to be engaged."）

環境劇場（Environmental Theater）

1960年代，美國理查‧謝喜納（Richard Schechner, 1934-）提出「環境劇場」的概念。他認為戲劇是一整套相關的事務，整個空間都是表演的一部分，不再區分表演區和觀眾席，戲劇可以發生在一個被改造的空間或現成的空間，並利用現有的地形地貌決定演出形式。另外，演出焦點是靈活可變的。戲劇的所有元素平起平坐，不分輕重，各自有其語言。文本不是演出的出發點，也不是目的，甚至可以沒有文字劇本，而且劇場不是博物館，既有的劇本和現實一樣，都只是材料而已。

教育劇場（Theatre-in-Education，簡稱TIE）

源於英國，主要目標讓參與者透過劇場經驗來進行「學習」，例如有關社

會、歷史及政治方面的議題。鼓勵參與者透過角色扮演直接參與演出，不只是坐著做一名普通的觀眾。在演教員（actor/teacher）的引導下，參與者可以自然地在戲劇進行期間與角色互動，提出問題以及針對演出所延伸的話題做進一步的討論。

百老匯（Broadway）

指百老匯戲院（Broadway theatre）的總稱，指包括在美國紐約曼哈頓區域及林肯中心一帶在百老匯街道附近的劇院所形成的區域，其中有超過39間大型專業劇院，共擁有超過5,000個座位。百老匯以演出音樂劇著名，和倫敦的西區劇院（West End）同為英語世界中最著名的劇院區域。依表演形式分為三種，分別是百老匯音樂劇（Broadway）、外百老匯音樂劇（Off-Broadway）、外外百老匯音樂劇（Off-Off-Broadway）。以區域來分，在紐約百老匯44街至53街之間的劇院稱為內百老匯，而百老匯大街41街和56街上的劇院則稱為外百老匯。

文化創意產業（Cultural and Creative Industry）

聯合國文教組織所提的文化創意產業定義為：「以無形之文化為本質的內容，經過創作、生產與商品化結合的產業，皆為文化產業。」而臺灣文化部的定義為：「源自創意或文化積累，透過智慧財產的形成與運用，具有創造財富與就業機會潛力，並促進整體生活環境提升的行業」，當中有「音樂及表演藝術產業」類，指從事音樂、戲劇、舞蹈之創作、訓練、表演等相關業務、表演藝術軟硬體（舞臺、燈光、音響、道具、服裝、造型等）設計服務、經紀、藝術節經營等行業。

2 歷史

◇劇場的起源與劇場組成的區域
◇古典劇場的樣式與劇場原型所帶來的影響
◇主流劇場的發展與鏡框式演出的效果
◇東方劇場的概況與現代劇場的發展與重點

　　劇場自有歷史以來，就是每一個時代的文化精神象徵。古希臘羅馬的劇場建築，採用當時的石砌建築特色，建造出宏偉大器的劇場；而文藝復興時期建築學所興盛的透視法與教堂繪畫的技巧，也都被大量使用在當時的劇場；之後的各世代，電力所取代的蠟燭與煤氣燈，大舉改變劇場的安全與技術，也帶來新的美學觀念。每一個時代的新發明，似乎都一直改變著劇場的樣貌，劇場發展的歷史，更反映了當時的人文藝術、政治生態與社會環境。

　　然而，無論哪個時代，劇場所關注的都是演出者跟神／觀眾之間的關係。透過劇場型態的變化，觀眾與演出者之間的關係消長，觀賞與展演之間的互動，呈現了當時的觀眾對於劇場的一種想像與觀感。發展至今日，「現代劇場」已經與當代思想、技術與美學觀念整合成一個多元的藝術綜合體，利用各種不同的媒材與形式，創造出各種令人目眩神迷的劇場美學。羅伯・瓊斯（Robert Edmond Jones, 1887-1954）曾說：「一個劇場工作者應該要藉由他所處的那個時代的工具，來表達一個永恆的主題。」[1]從劇場反映現實生活，成了劇場歷史之中亙古不變的法則。

　　在這些劇場裏，我們看到過去的歷史，也看到未來的面貌。

劇場起源

　　不論是西方與東方，對於劇場的起源皆有差距不遠的看法，大體來說，都是以儀典（rituals）這一類的形式作為劇場藝術的開端。原始社會的人們，經驗大自然帶來的傷害與無知，對生老病死充滿無奈與

[1]原文為 "The Business of workers in the theatre is, as I see it, to express a timeless theme by means of the tools of one's own time." （Jackson & Weems, 2015）。

恐懼，因而相信這一切都有種無形的強大力量在操控，將自然的力量視爲神祇，並嘗試跟這些被人格化的大自然產生對話與溝通，希望透過各種方式控制這些自然的力量。因爲在儀典的過程中漸漸發展出表演的概念和雛形，讓該場所產生了劇場的意義，有了表演的發生，開始了劇場的時代，然而這時候的表演仍帶有比例上非常高的宗教性。

祭祀儀典

除單純的獻祭膜拜之外，祭祀儀典也發展出一組制式化的「套路」，並且有一位介於人與神祇之間的溝通者、傳話者或是代言者，來進行這些儀式性的行爲。這些祭祀的負責人爲了展現自己有別於平常人的能力，於是在儀典的過程中加入更具吸引力的動作，除了帶著特別誇張的面具與服裝，模擬人鬼神獸，在這個祈禱過程中所使用的不同與以往特殊的語言、音樂、舞蹈、化妝等，綜合成爲戲劇發展的基礎。當然，並非所有的儀式性動作到最後都會具有某類的戲劇概念，這些活動的進行，不論是在戶外或者室內，通常祭祀是在眾人圍繞下進行，歌舞祭祀不僅是「敬神」，而且是「娛人」了。「觀看區」與「祭祀區」的區隔於爲形成，具備了劇場的原型。

這個早期祭壇的樣貌，中國的詩經《陳風·宛丘》中曾提到：「子之湯兮，宛丘之上兮，洵有情兮，而無望兮。坎其擊鼓，宛丘之下，無冬無夏，值其鷺羽。坎其擊缶，宛丘之道，無夏無冬，值其鷺翿。」其中的「宛丘」是指四方高中央低的高臺，是巫舞雩事神的場所；此外可看到表示相對位置的「上」、「下」以及「道」的表演空間配置，可以想見劇場的初始樣貌。這時候廣泛流行在宮廷和民間的祭祀活動「大儺」，保留了古代驅鬼逐疫的儀典情形，當中的「儺舞」是驅鬼逐疫祭禮中的一種面具舞蹈，兩者結合就是一場表演。從第一章有關劇場的介紹來看，這些活動已具備表演（劇）跟空間

（場）兩個因素，然真正具有表演功能的固定劇場，在中國要到西元
十一世紀才出現。

早期劇場

　　西方最古老的劇場，起初只是一個木製的平臺，在土丘上設置
座椅，隨著觀賞的人數增多與表演的需要，逐漸演變成固定的石造劇
場，規模最大的可以容納多達數萬名觀眾。為了讓觀眾都能看得清
楚，表演時演員戴著誇張的面具，舞蹈肢體動作也加大，此時戲劇元
素已由儀典中分離出來，戲劇成為一種公眾的娛樂。

　　西元前六世紀的古希臘就擁有這樣規模的劇場，雖然在這之前也
有零星的關於觀眾聚集空間的記載，但被判定為劇場，標準在於有否
具備戲劇的表演形式。第一個被稱為「戲劇區」（theatrical areas）的
空間，是位於地中海希臘北部的第一大島克里特島（Crete）上的米
諾斯（Minoan）文明（約西元前3,650年至前1,400年），在斐斯托斯
（Phaistos）這個地區，出現石頭構成的矩形平臺（舞臺區）與樓梯
（觀眾席）的露天空間，類似一個戲劇表演區。

古典原型

　　根據記載，古希臘詩人泰斯庇斯（Thespis, 約西元前六世紀）旅
行各地時，以空曠開放的區域作為表演區，吟唱詩歌及表演各類娛樂
活動，包括像是啞劇（mime）。這類空曠開放的市集廣場（agora）成
為雅典最早的劇場原型。表演空間以臨時木架作為座位，用直行排列
的座位來分別出觀眾席與表演區。歷史上第一個有記錄的劇場，出現
的時間在西元前534年；泰斯庇斯一度在劇場獲得悲劇比賽的優勝；而

劇場此時也開始產生不同於宗教的功能，進入一個古典輝煌的時代。

希臘劇場

劇場時代始於古希臘時代，源自於對酒神戴奧尼瑟斯（Dionysus）的祭祀儀典所舉行的歌詠與舞蹈。大約在西元前497年，原本簡單的臨時劇場轉移至衛城（Acropolis）南側，戴奧尼瑟斯神殿位在山坡下方的露天場地，成為史上第一個固定的劇場。

希臘人利用天然的山勢地形來建造劇場，在面向表演區的緩坡上興建觀眾席（theatron），從而利用山丘的自然聲學特性，將聲音反彈到觀眾身上，讓全場的數萬名觀眾都能清晰地聽到遠處演員的聲音。這種自然聲學方式的設計與測量，就算現在來看也非常驚人。劇場的觀眾剛開始只是坐在山坡上，漸漸發展出長條形的固定石椅，半圓形排列，圍繞著山腳下的歌隊表演區舞蹈場（orchestra）；之後也許是因為視角的關係，觀眾席發展成「U」字形的排列（**圖2-1**）。

在舞蹈場的一側有原本用來放置道具供休息之用的臨時小屋，後來充當具有布景功能的景屋（skene），發展為劇場中的固定建築；

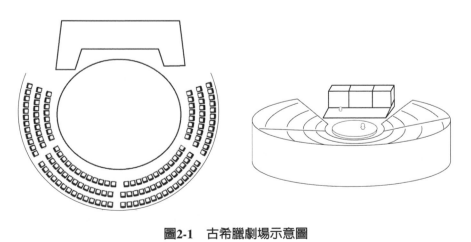

圖2-1　古希臘劇場示意圖

景屋兩邊有突出的前翼（paraskenia），不與觀眾席相連，而留出的
通路作為舞蹈場的入口（paradoi）；景屋前翼與舞蹈場之間形成了一
個長方形區域，成為爾後演員的表演區，是說話的地方（logeion）。
另外，古希臘劇場還發展出相當規模的舞臺機械設備，會使用景片
（pinakes）來做場景變化；利用臺車（ekkyklema）來呈現行進的方
式；使用一種稱之為機器神（deus ex machina）的懸吊設備，將演員吊
起懸空，用來呈現神諭出現與演員飛翔的效果。

　　這樣的劇場樣式，到了希臘化時代，各城市間互相競爭興建大
型的石造劇場，以表現政治經濟力量，影響了往後五百年劇場的基本
樣式。這類劇場的規模都非常龐大，動輒可容納數萬人以上，像是
17,000個座位的「戴奧尼瑟斯劇場」（Theatre of Dionysus）[2]、13,000
個座位的「埃皮達魯斯劇場」（Epidaurus Theatre）[3]、5,000個座位的

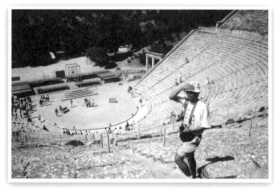

重建後的埃皮達魯斯劇場（Epidaurus Theatre）（石光生提供）

[2] 西元前500年建於雅典衛城，起先能容納25,000人，西元前325年進行更大的石砌
劇場改建工程，有14,000到17,000個座位，之後西元61年由尼祿（37-68，古羅馬
帝國皇帝，在位期間：54-68）改建為羅馬劇場，現在留下的是改建後羅馬劇場
的遺蹟。
[3] 西元前340年建於希臘東南方伯羅奔尼撒半島，埃皮達魯斯是古代的農村治療避
難所，可以容納12,000到13,000人，具備有完美的劇場聲響。重建後現在每年都
舉辦戲劇節，有各種表演活動。

「希羅德・阿提庫斯劇場」（Odeon of Herodes Atticus）[4]等。希臘化時代自東地中海一直傳遞到印度北部；到了古羅馬時期，這種劇場格局傳遞至地中海西部與中歐地區，成為爾後文藝復興時期劇院設計的重心，經歷美學與設計上的轉變，新的劇場形式遍及歐洲，也成為西方劇場流傳至今的典範。

羅馬劇場

羅馬時代依循著古希臘劇場的原型來興建劇場，但並非完全仿造。標準的羅馬劇場建在平地上（仍有一些劇場建在山坡上），是類似競技場的建築（amphitheatre）；而希臘劇場設在山坡，依附著神廟而建。早期羅馬人並不興建固定劇場，只在特定的節日，才有臨時的木製劇場，節日結束即拆。直到西元前55年，才在龐貝（Pompey）建築第一座永久性劇場，成為羅馬劇場的典範樣式。

這座「龐貝劇場」建有可容納5,000人的大劇場（Teatro Grande）與可容納1,500人的小劇場（Teatro Piccolo）兩座。這個劇場展現當時流行的建築技術，使用拱型的大型廊柱結構，拱型的走廊支撐著一排排半環形的觀眾席，呈現「D」字形圍著舞臺（圖2-2），觀眾席的第一排與舞臺的高度同高，最後一排隨著斜度已經與外牆部分等高，用以製造較好的聲學空間。因為觀眾席是架空的結構，座位下仍有通道可以通行。

羅馬劇場的代表特徵是，舞臺上是封閉式的場景建築，背景是以大理石建造的有兩至三層樓高的牆面，加以雕像、廊柱的裝飾，舞臺兩端各有一道門，至少有三道門可供演員使用。雖然劇場建在戶外，

[4]西元161年建於雅典衛城，可容納約5,000名觀眾，劇場主要用於音樂會，重建後現在是每年雅典音樂節的會場。

遇到下雨時，觀眾席可以拉伸大塊布料用以遮蔽日照雨淋。在羅馬帝
國興盛期，各地也建有大量的劇場，除了北歐與北非之外，英國的第
一座劇場也在這時候興建起來，各自發展出各種不同的表演空間。後
來，羅馬的表演節目逐漸惡化，引起教會的排斥，隨著帝國崩解，劇
場大多數被當作建築與戰爭的材料逐一被拆解消失。

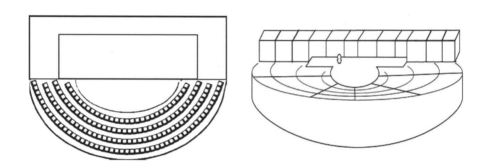

圖2-2　古羅馬劇場示意圖

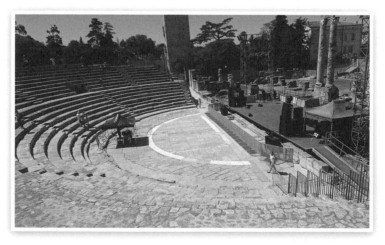

現存於法國亞爾（Arles）的古羅馬劇場

教會戲劇

　　中世紀被稱爲黑暗時期其來有自，在漫長的幾個世紀當中，戲劇方面僅有演唱聖歌與搬演各種聖經故事，進行宗教傳教，是宣傳教義的工具。劇場方面，雖然沒有之前偉大固定的劇場建築，卻轉而利用村莊空地、大廳、教堂、劇場廢墟等處，作爲演出的場地，在這些臨時的場地上，運用許多繪畫故事的布景來表現不同的場景，例如表現天堂與地獄的繪畫景片，並且使用一些簡單巧妙的機關：以機械傳動表現神蹟顯靈的噴發的井水、崩裂的石頭、倒塌的房屋等。

　　除了在教堂內部的祭壇表演外，整個表演區位於觀衆的四周，更使用教堂中廳、側廳等處，作爲各種出口及更換服裝的場所，空間使用相當有靈活性。在戶外的演出，除了搭設臨時舞臺，也利用活動馬車（pageant wagon）來演出連環劇，依劇情裝載該場戲所需的布景、道具等，隨劇情的演進移動馬車。

　　中世紀的晚期，開始出現以大廳改造成表演空間的劇院，三邊圍繞著觀衆席，看著位於一側的表演，因爲是現有建築改裝的劇院，布置仍非常簡陋。從一些記載來看，一千五百年之前義大利業餘演員在演出古典喜劇時，臺上除了一排窗簾，並沒有其他裝飾。一直到十四世紀末持續到十六世紀，文藝復興時期（Rinascimento）藝術觀念的改變，引領著劇院景觀的設計與戲劇效果的技術。到1650年左右，義大利劇院終於奠定了未來一百五十年主導歐洲劇場的舞臺主流形式，影響至今。

主流奠基

從十四世紀末期到大約1600年之間，在義大利中部的佛羅倫斯（Firenze）開創了文藝復興時代，成就了一個文化上重大改變與成就的時代。這個藝術上的新世代開始於1465年印刷術傳入義大利，大批古典劇本傳世，帶動當時的古典風潮。當中包含研究希臘羅馬時代劇院建築理論的維特魯威（Marcus Vitruvius Pollio, B.C. 80-70）的《建築學》（*De Architectura*）。

1486年羅馬學院（Roman Academy）創辦人朱利葉斯（Julius Pomponius Laetus, 1428-1498）受到書籍的影響，開始研究羅馬戲劇的劇場建築，思索出融合古典風格與當時環境的劇場形式，他將羅馬劇場的廊柱掛上大約三至五道垂掛的布幕，於當時大廳或庭院的一側設為舞臺區，觀眾則圍著三面坐在長椅上，面向舞臺中間的開放區域則靈活使用。這種羅馬廊柱加懸掛布幕的意象，也成為後世學院劇場的標誌。

室內劇場

劇場從這時開始正式進入室內經營發展。受限於室內的空間，只有有限席次的觀眾席，也無法容納真實的建築作為背景，但為了盡可能仿照羅馬劇場，建築師塞巴斯蒂亞諾‧塞利奧（Sebastiano Serlio, 1475-1554）在關於建築學的系列叢書*Architettura*中提出，結合維特魯威所描述的消失點（vanishing point）的想法，通過消失的線條和物體的縮放，融入視角，在平坦的表面上表現出三維物體的概念，產生深度的幻覺，創造透視圖像，徹底改變視覺。塞巴斯蒂亞諾也是第一個

使用「場景」（scenography）說法的人，並利用固定樣式的景片和照明加強演出效果。

　　受到這種新的視覺概念的影響，1585年建築師安德烈亞·帕拉迪奧（Andrea Palladio, 1508-1580）仿照羅馬劇場模式，興建了「奧林匹克劇場」（Teatro Olimpico）[5]。這是一間室內劇場，劇場外觀是長方形的建築，但內部空間是半圓形的，像是一個加了蓋的小型羅馬劇場（圖2-3）。舞臺後方是一個巨大的建築立面，利用視線消失點和傾斜的舞臺面創造出一種深度幻覺的效果，使得舞臺上的所有東西看起來就像離觀眾席越遠越小。另外，在觀眾席上方加上以油畫繪製的天空，營造羅馬劇場在戶外看戲的感覺。文藝復興時期的建築師，試圖通過古典主義理想，實踐希臘和羅馬時代劇場的概念，在舞臺上創造一個真實的空間。奧林匹克劇場主要以重演希臘悲劇為主，也許是受制於表演形式與內容，加上這種劇場造價不斐，因此並未流行起來。

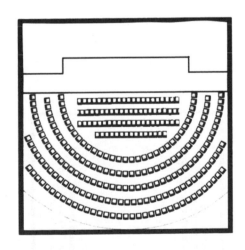

圖2-3　奧林匹克劇場（Teatro Olimpico）示意圖

[5]該劇場在建築師過世後五年，也就是1585年才開幕。

鏡框發展

　　另外，由學院發展的大廳劇場，漸漸轉變成為固定建築的劇場，根據當時三面環繞的觀眾席與一面的舞臺區發展。1618年建築師阿利奧提（Giambattista Aleotti, 1546-1636）在設計劇場時，把當時繪畫中畫框的概念引入舞臺場景的應用，讓看表演像是在看一幅畫，依照這種固定視角的觀賞方式，興建史上第一個帶有固定鏡框的「法納斯劇院」（Teatro Farnese）。這個劇院有12.5米的舞臺鏡框（Proscenium），透過這個框隔開了觀眾席與舞臺表演的區域，觀眾席呈古典樣式的馬蹄型，不但可以增加觀眾容量，也可將表演區延伸至觀眾席前方的空間（**圖2-4**）。

　　之後，數個世紀的劇場都在這樣的古典舞臺雛形架構下發展，創造劇場獨特的觀看方式與表演邏輯。1637年，威尼斯建立了第一座公眾性的「卡西亞諾歌劇院」（Teatro San Cassiano）。這個劇場也使用了鏡框舞臺，馬蹄形的觀眾席有三到五個樓層，每層都有一格格的包廂（box），供貴族或地位較高的觀眾使用。一直到十八世紀，歐洲公共劇

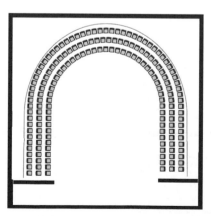

圖2-4　法納斯劇院（Teatro Farnese）舞臺示意圖

場的觀眾區主要皆分為三個部分：包廂、樓座（gallery）與樂池（pit）。

🪭 英國劇場

　　英國的倫敦郊區也在1567年興建了「紅獅劇院」（Red Lion），是繼羅馬時代興建劇院後的第一個劇院，雖然這個劇院其實只是庭院裏一個臨時搭建的舞臺。後來詹姆斯·伯比奇（James Burbage, 1531-1597）接受了伊莉莎白女王（Elizabeth I, 1533-1603）的贊助，興建了第一座公共劇場名為「劇院」（The Theatre, 1576），之後倫敦地區陸續興建起新的劇場[6]。英國這時期的半露天劇場像是縮小版的羅馬競技場，當時流行的鬥獸競技場，也幾乎是一樣的圓形外觀（圖2-5）。

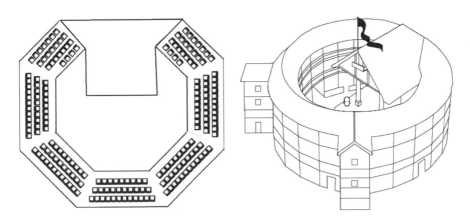

圖2-5　英國環球劇院（Globe Theatre）示意圖

[6]像是「幕帷劇院」（The Curtain, 1577-1627）、「伯特戲院」（Newington Butts, 1579-1599）、「玫瑰劇院」（The Rose, 1587-1606）、「天鵝劇院」（The Swan, 1595-1632）、「環球劇院」（The Globe, 1599-1613; 1614-1644）、「吉星劇院」（The Fortune, 1600-1621; 1621-1661）、「紅牛劇院」（The Red Bull, 1605-1663）、「希望劇院」（The Hope, 1613-1617）。

　　這些劇場大多是呈多邊形或多面體，周圍環繞三層有屋頂的樓座當作觀眾座席，可以清晰地觀賞到舞臺上的演出。劇場中央是無屋頂露天的「場」（yard），供站立的觀眾觀賞。表演區是向場中央延伸的平臺，舞臺上的布景像是簡單的景屋，舞臺下方與上方並設有簡單的機械裝置，可以提供特殊效果及演員出入的準備，整個舞臺在簡單的設備上做了最大的運用，空間上的運用也非常靈活，演員可以從觀眾席或是各處出入。在冬天寒冷的季節，戲劇演出移到室內，此類劇場型式與歐洲則大致相似。

劇場技術

　　劇場裏最早使用的照明光源是火炬，後來使用陶瓷或金屬油燈，燃燒動植物油脂，靠著上方的燈芯發光。十五世紀以來，大量生產的蠟燭成為一般照明光源，當劇場由室外移入室內，需要照明時，舞臺照明全依賴蠟燭與油燈，這些油燈掛在鏡框後方、布景前方或排列在舞臺前緣來照明舞臺，以一種帽蓋的器具調節亮度。文藝復興時塞巴斯蒂亞諾‧塞利奧談到劇院的設計時，將舞臺上的光源分成「大」、「中」和「小」的程度區別，並且設計舞臺照明的技術，包含照明觀眾和演員的普通枝形吊燈，景片的風景照明燈，利用玻璃容器盛裝彩色的水或葡萄酒，放置在油燈前作為彩色光的過濾器，以製造出具有戲劇效果的特殊戲劇燈光。塞利奧設計了三種基本的固定景片，用於悲劇、喜劇和諷刺劇，另外設計配合這三類戲劇的舞臺燈光。

　　義大利文藝復興時期的劇場表演有些相當豪華繁複，多以巧妙的人工與機械的設備呈現精美的演出。薩巴提尼（Nicola Sabbattini, 1574-1654）所著作的《舞臺布景與機械結構手冊》（*Pratica di Fabbricar Scene e Macchine ne' Teatri*, 1638），介紹了當時劇場如何使用機械技術來製造特效，最廣為使用的設計是仿造羅馬劇場的三維景

片（periaktoi），在三角錐的每一面都畫上一個獨立的場景，只要舞臺底下的絞車轉動，舞臺上就會旋轉三維景片，呈現不同的場景。另外，利用舞臺樑上的垂直軌道提起一個籃子，讓演員站在其上，靠著絞盤在軌道上下拉動，以此模擬演員飛行的效果。此外，還發展出換景用的升降平臺及捲軸式的布景，改進懸吊設備；還有設計出波形柱（column wave）作爲轉動軸，造成波浪正在上升和下降的錯覺，像這樣的舞臺效果現在有些演出也還在使用。

十七世紀的巴洛克風格影響後世劇院設計甚大，繁複的舞臺技術跟華麗的裝飾是此時期劇場的一大特色。鏡框式劇場發展已臻成熟，當時的建築師在這樣固定的形式上雕樑畫棟，呈現出劇場的豪華感，當時發展出的兩側翼幕、大幕、透視法布景、製造特效的機關及換景的機械設備都還沿用至今。但反觀東方劇場建築發展，因爲傳統表演的演出型態與美學觀念，一直採用了「出將入相」上下場的戲場格局，約比西方國家晚了兩百年才引進古典鏡框劇場的樣式。

東方發展

亞洲最早的劇場可能來自於印度。大約在希臘化時代，印度拉姆加爾山（Ramgarh Hill）裏一個被稱爲Sitabenga的洞穴外，有一個靠著山勢而建的石造劇場。這塊表演場地上層嵌入岩石，有連結著洞穴的舞臺區和加蓋的觀衆席。這種依天然環境建造成的劇場，基本上都屬於臨時搭建而成的公共空間，還不能算是專門的劇場。在東方，因爲表演型態的關係，直到十一世紀才有固定式的劇場；而由於建築的發展，基本上都是木造結構。亞洲劇場發展以中國與日本爲主，隨著文化圈的概念，擴展到亞洲其他地區。

中國劇場

中國古代有所謂的「百戲」，是中國古代樂舞、雜技表演的總和，包含雜耍、武術、幻術、歌舞、滑稽表演、演唱、舞蹈等多種民間技藝。漢代的《鹽鐵論・纂要》提到，百戲起於秦漢曼衍之戲。從張衡《西京賦》及畫像磚，可瞭解到百戲的內容。當時這些百戲的演出場地多在街市廣場，是不固定的場所。早期這些歌舞雜技性的表演比較單一，只需要有一個適合的場地就可以演出。

隨著雜劇的產生，豐富的故事性使得演出的場地變得更為重要，這些場地除了需要足夠表演的空間之外，還須具備能表現劇情的時間性與地點性的功能，專屬的表演場地於是產生。這些傳統表演場地，主要有「瓦舍勾欄」、「神廟戲樓」、「酒樓茶園」等，以及大戶富賈或是王公貴族的府第裏的戲臺。

固定劇場的出現，也與都市聚落的興起有關。宋代經濟發展，商業興盛，連帶著平民階級增加，都市中出現一些**瓦舍勾欄**的遊藝場所，這類固定性表演場地，提供各類雜技等技藝的表演活動。根據《夢梁錄》、《都城紀勝》的記載，瓦舍是一個綜合性的遊藝場所，類似一個綜藝園區，其中有雜劇、說唱、影戲，舞蹈等等不同的演出；勾欄則是其中一個木造表演區，有前場戲臺和後臺戲房的區分，與不同觀眾席位的棚架的建置，已經具備劇場的規模與形貌。

此外，**神廟戲樓**則是源自於唐代佛經的演唱藝術，逐漸擴大規模而形成的一種宗教性的演出活動，爾後成為廟宇固定的建築戲場，不但娛神也娛人，屬於庶民的宗教文化活動。**寺廟戲臺**也成為中國寺廟內經常性固定的建築。1776年（清乾隆41年）建成的暢音閣大戲樓，共三層樓高，由上往下依序為福臺、祿臺、壽臺，後面還設有後臺，可以依照劇情的需要，於上下樓層調送布景與演員，表現出升天與入

臺灣霧峰林家花園大花廳戲臺（蕭孟然攝）

地的故事情節。當時的舞臺技術與設施已有相當規模，反映出戲曲演出的盛況。

　　酒樓茶園則興盛於宋元，一開始酒樓只有清唱的表演，到了明代，酒樓取代勾欄成為演戲的固定場所；茶園是一個方形或是長方形的室內大廳，一面為戲臺，大廳中間為席座區，周圍三邊建成兩層樓廊，類似三面式的舞臺。茶園備有茶點，可以安靜地觀看戲曲表演，到了清代中期取代了酒樓戲樓，成為專門看戲的地方。道光年間建有「廣德樓」、「廣和樓」、「三慶園」和「慶樂園」，為四大戲樓。這些三面圍觀的戲臺格式和圍廊式的公共空間沿用了三百多年，成為中國戲臺的基本形制。

日本劇場

　　能劇、狂言與歌舞伎是日本的傳統戲劇，雖然各有不同的表演方式，但所使用的舞臺樣式大致相同，根據劇情的需要與舞臺的技術，舞臺尺寸與機關繁複程度有些許差異。最早的能劇舞臺是搭建在廟宇草地上的戶外木造建築。約於十六世紀的室町時代末期就有固定的劇

場。到了明治時代（1868年以後），舞臺進入室內。日本室內的傳統劇場，是將原本一整座的舞臺，包含屋瓦、樑柱，整座等比例簡約化，再移至室內空間，令人有在室內劇場觀看戲臺的感覺。

日本傳統舞臺的主舞臺由四根柱子與歇山式屋頂構成，四根柱子分別有不同的名稱，為目付柱、仕守柱、笛柱與脇柱，並各有不同的功能。舞臺面共分為九區，在右側的兩柱的中間有地謠座（じうたいざ），是合唱團的位置，在主舞臺的後面是後座，是樂師囃子方（はやしかた）的位置。之後有一面繪有松樹的木板，名為鏡板（かがみいた）。由舞臺左側進入舞臺中央有一條長通道連接，稱為橋掛り（はしがかり），演員下上場時通過揚幕（あげまく），由橋掛り進到舞臺。橋掛り前固定種植年輕的三棵松樹，稱為「一の松」、「二の松」、「三の松」，當時的人已經知道在橋掛り下放置數個甕增強音響效果。進入室內的能劇舞臺製作得非常細緻與精美，集工藝之大成。

早期歌舞伎的舞臺模擬了能劇舞臺的風格，但進場的通道擴大，舞臺空間也變大。根據記載，1724年建造了第一間的芝居（劇場）。因為在室內表演，必須採用屋頂天窗的自然光來照明，所以只在白天表演，直到1878年（明治11年）瓦斯燈用於劇場，才開始有晚場演

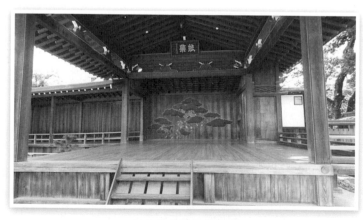

日本戶外的能劇舞臺

出。歌舞伎舞臺的特徵是機關繁複，還有特別的舞臺裝置，如旋轉舞臺（廻り舞臺）、升降裝置（迫り、前迫り、中迫り）、懸吊系統（宙乘り）。此外，還建有一條從舞臺的左邊直貫穿觀眾席的通路（花道）與舞臺前的大幕（定式幕）。日本保留傳統藝術不遺餘力，至今歌舞伎還廣受日本人的喜愛。

現代劇場

　　1769年詹姆斯‧瓦特（James Watt, 1736-1819）發明蒸汽機後，利用蒸汽動力製造出鋼與鐵，成為工業革命時期最重要的發明，除了應用在工業上，也因應了劇場布景及機械設備的需求，利用這些技術將舞臺空間設計變得更高深，也更穩固，也讓靠機械動力的布景道具的變換更加方便，能製造出更好的劇場幻覺效果。此外，「電」是人類史上的一大發明。1880年湯瑪斯‧愛迪生（Thomas Edison, 1847-1931）申請電燈發明的專利，展開人類文明的電力時代。第一個以燈泡作為劇場照明系統是1881年10月在倫敦的薩伏伊劇院（Savoy Theatre），該電力由120馬力的巨型蒸汽機產生，以1,200只白熾燈泡照亮了整個劇場，從此進入劇場的光明世代。之後歐洲各國劇場相繼跟進，劇場設備跟著大幅提升，讓燈光效果成為演出的一個重要部分。

　　工業革命帶動了啟蒙運動的思潮與理性時代的新觀念，新式工具加快思想的進展，改變了當代生活型態。劇場除了使用電力來替代人力，呈現出更多樣化的舞臺設備，越趨專業分工的舞臺技術更為演出帶來了新的發展，使劇場的硬體設備與軟體資訊都更豐富。另一方面，科技的進展也帶動了新式的娛樂發展，對劇場造成威脅。照相技術、留聲機的出現，讓影像與聲音不再只限於某些特定場所，大量複製的時代來臨，而劇場表演不再占有優勢。於是如何爭取觀眾，保有

表演藝術的優勢，是現代劇場的一大命題。

這個時代的知名劇場工作者如：瑞士的亞道夫·阿匹亞（Adolphe Appia, 1862-1928）為了德國作曲家理查·華格納（Richard Wagner, 1813-1883）的十八首歌劇的舞臺和照明，設計了舞臺燈光的功能，並實際應用在演出上；英國的哥登·克雷（Edward Gordon Craig, 1872-1966）設計了快速更換場景的鉸鏈和固定平面的系統，並取消了舞臺前緣的地面燈光，把燈光設計改於舞臺上方；德國的馬克斯·萊因哈特（Max Reinhardt, 1873-1943）建造旋轉舞臺等設計，擴大了舞臺功能。當時的設計師都使用最先進的技術來創造新的舞臺效果，製作現實主義和表現主義的劇場樣式。

多數的中產階級在工業革命後成為城市的中堅分子，劇場原本屬於貴族的高尚藝術，如今成為日常休閒娛樂與社交的公共場所。這些平民觀眾充滿對藝術的嚮往與娛樂的需求，也促使原本的劇場開始變化，各種思潮紛紛產生。例如，華格納將各種表演元素緊密聚集而成一種綜合藝術型態，稱為「整體劇場」（Gesamtkunstwerk），用劇場的概念來闡述一個完整及統一的藝術作品，其中音樂、動作、景觀等所有元素都被視為同等重要。華格納最大的成就在於歌劇，但他對於當時的劇場建築產生很大的影響。他在1876年成立拜羅伊特節日劇院（Bayreuth Festival Theatre），這座劇場內建構了中間無走道的大陸式座席（continental seating）。另外，他制訂不分座位區域統一票價的規範；把原本在舞臺上樂池，改設置隱藏於前舞臺下；增加鏡框後的多一道鏡框的視覺；要求演出時關閉觀眾席的燈光；禁止觀眾於演出時鼓掌；演出後不謝幕等等，皆影響了爾後的劇場發展，引發了後代的劇場思潮，包含包浩斯（Bauhaus）。

二十世紀由於科技進步，促使舞臺技術的提升，許多劇場陸續改善舞臺設施，如分區平臺舞臺、投影與多媒體放映系統等。德國包浩斯的葛羅培斯（Walter Gropius, 1883-1969）在1927年提出「全劇

場」（Total Theatre）的設計概念，依據德國戲劇家愛德溫・皮斯卡托（Erwin Piscator, 1893-1966）的要求，設計出整合劇場技術、科學與機械，建造一個更靈活多用途的可變式劇院空間，並以此創造出一個完整的劇場體驗[7]。這個劇場的計畫是在方形的建築物空間裏，設計出橢圓形的觀眾席，座位隨斜度升高，約有2,000個座位。在這個劇場裏有兩個旋轉舞臺，透過旋轉舞臺的變化觀眾席樣式，改變成三個基本舞臺形式，包含：中央競技場（arena form）、希臘式劇院（Greek proscenium theater）與目前的劇場（present theater）（**圖2-6**），希望能透過這三種舞臺樣式來滿足各式的演出內容。（歐洲劇場建築〔EUTA〕數據庫）然而，這個劇場最後並沒有被建造出來，只留在紙上談兵的階段，卻成爲了後代的建築師在設計劇場時的模型。

　　十九世紀末，許多藝術工作者也企圖打破鏡框舞臺的束縛，使表演區與觀眾席位置可依需求調整，回歸到最直接也最重要的「人與空

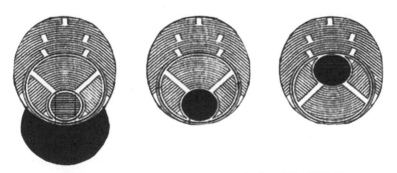

圖2-6　「全劇場」（Total Theatre）的三種舞臺形式

資料來源：歐洲劇場建築（EUTA）數據庫

[7]原文爲 "The contemporary theater architects should set himself the aim to create a great keyboard of light and space, so objective and adaptable in character it would respond to any imaginable vision of a stage director: flexible building, capable of transforming and refreshing the mind by its spatial impact alone." (Arnold Aronson, 2018)

間」的基本關係上，更強調演出者與觀眾在空間裏直接的交流與互動。一種實驗性的劇場出現。這種非主流、反商業的劇場組織，著重實驗精神、機動性高、座位數不多。實驗劇場試圖改變既有的空間形式，在演員移動走位的安排，情緒的轉換或戲劇張力、語言表達與戲劇象徵等元素，做出了不同於傳統劇場的變革。包含如安東尼·亞陶（Antonin Artaud, 1896-1948）的殘酷劇場，布雷希特（Bertolt Brecht, 1898-1956）的史詩劇場，葛羅托夫斯基（Jerzy Grotowski, 1933-1999）的貧窮劇場等都屬於實驗劇場。這類表演可以不需要在一個正規設施完善的劇場中演出，只要空間能呈現表演內容，觀眾的視線與觀看角度是多元的，每個演出的舞臺位置與觀眾席都會依照演出的需求做調整。這類的劇場空間，俗稱黑盒子（black box）的劇場，成為當代戲劇表現的一種特殊空間。

隨著時代的演變，劇場的發展更多元，設備的建設與更新更進步，呈現出細緻的表演更引人注意，然而這些都需要仰賴各類具備專長的藝術與技術人員，精確地進行劇場裏的每一項工作。在第四章裏，將會再討論劇場裏的空間與各類劇場形式，來瞭解劇場的硬體與設備與表演藝術的關聯性。

 課後練習

　　看過了歷史上許多不同的劇場形式，這些形式也影響了當時的演出內容，有沒有哪一種劇場你覺得比較適合當代來演出？何種劇場適合戲劇節目？何種劇場適合音樂節目？試著以歷史上的某時期劇場為原型，設計一個能符合多種表演形式的劇場樣式。

詞彙解釋

戴神節

戴奧尼瑟斯（Dionysus）的祭典始於西元前七世紀的希臘，此節慶活動裏有歌隊舞蹈的競賽項目，伴隨戴神頌（dithyramb）的獻祭，跳舞歌詠稱頌酒神。直到西元六世紀，一年中會有四次酒神祭，包括一月的「勒納節」（Lenaia）、二月的「安特斯節」（Anthesteria）、三月底的「城市酒神祭」（City of Great Dionysia）與十二月的「鄉鎮酒神祭」（Rural Dionysia），其中只有安特斯節沒有戲劇演出。而有記錄的希臘戲劇始於公元前534年的「城市酒神祭」，並且有了悲劇演出的競賽項目。

泰斯庇斯（Thespis）

古希臘詩人，第一個把酒神祭典中所唱的歌曲，改寫成對話式的悲劇對話劇本，是第一個西方戲劇演員。因此演員可以被稱為泰斯庇斯之徒（thespian）。

塞巴斯蒂亞諾‧塞利奧（Sebastiano Serlio）

是義大利文藝復興時期具有影響力的建築師。他的系列叢書《建築學》（Architettura）是第一部關於文藝復興時期的建築書，其中包括一部分專門介紹劇院。塞利奧構想中的場景是依據消失點的想法，在舞臺上創造出深度的幻覺，通過他的理論將古典劇院與文藝復興時期的藝術融合在一起。

芝居

起源於古代日本人辦酒席時坐在草坪上賞花、飲食與唱歌，之後人們用柵欄或布幕將草坪圍起來，江戶時代作為歌舞伎的觀看席，被稱為芝居，延伸有劇場的意思。

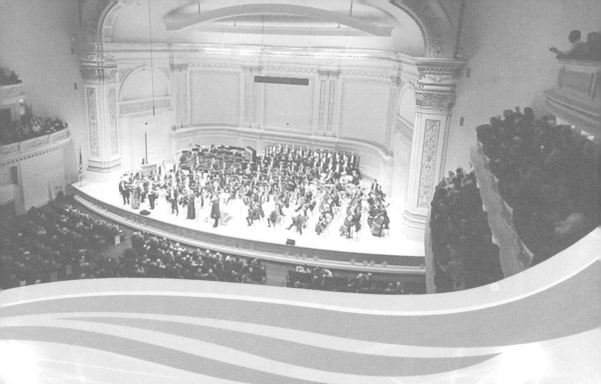

3 發展

學習重點

◇西方劇場在亞洲的發展情況

◇香港、澳門與新加坡殖民後的劇場發展

◇中國大陸、臺灣兩地劇場發展上的異同

◇華文四地的劇場未來發展方向

現代的西方劇場大致延續著鏡框式舞臺的主流持續發展，配合日趨新穎的技術與設備，來強化劇場功能。但在亞洲，不論是中國、日本、印度等地，都因爲傳統戲劇（曲）的形式與表演程式的關係，劇場空間與形制較爲簡易，以意象性的象徵來呈現場景，是寫意而非寫實的表演。直到現代話劇與西方音樂歌劇隨著殖民的遷入後，亞洲才開始進入西化舞臺的世界。

1860年（咸豐10年），葡萄牙在澳門興建了「伯多祿五世劇院」（Teatro de Pedro V，現稱爲崗頂劇院），亞洲進入了西方鏡框舞臺劇場樣式的時代。中國內陸則到1867年（同治6年），由英國僑民在上海興建木造「蘭心大戲院」，爾後陸續又建造許多西式劇場；香港在1865年，於今日匯豐銀行總行的位置，建造了香港大會堂（Hong Kong City Hall），是英屬殖民地香港的首座公共文娛中心，劇場內建有皇家劇院作爲演出之用，也是採鏡框式舞臺。這些西方劇場形式都是因爲殖民開放港口條約而引進，主要也都是提供西方人演出與觀賞之用；演出的內容雖然有別於東方傳統戲曲，漸漸也有些西方劇場也開始作爲戲曲演出場地。

臺灣自中國與日本簽訂《馬關條約》之後進入了日治時期。1902年，日本政府於臺北城興建了日式歐化劇場「榮座」（在今日西門町），這個劇場演出的仍是日本的傳統歌舞伎；劇場內部採日式的榻榻米座席，並不西化。一直到1909年，在大稻埕興建的首座專演中國戲曲的劇場「淡水戲館」，其內部規模才開始具備西化劇場的樣貌[1]。在日本本島，因爲西化運動速度較慢，亟欲急起直追，1911年（明治44年）東京皇居前興建了第一座西式劇場「帝國劇場」（簡稱帝劇），主要演出西洋的歌劇，是當時崇尚西洋高尚浪漫的表徵。關東

[1]這座劇場爲「仿支那式者，壯麗堂皇」，內部卻不是中國舊式三面的舞臺，而是模仿西方劇場爲內縮式單面朝向觀眾席的舞臺（沈冬，2006）。

大地震（1923）倒塌再重建的「帝國劇場」，目前仍矗立在東京皇居大道旁，成為全日本最具代表性的藝術殿堂。

這些西式的劇場也一度權充傳統戲曲的表演場地，而西方劇場的技術與話劇的表現方式，因為有某種文明化的象徵，也影響了之後傳統戲曲的發展。

本章將依循歷史的脈絡，介紹亞洲華文地區的現代劇場建築發展，從港澳、中國、臺灣與新加坡四地作為主要的區域，為便於後面章節的案例闡述，挑選各地幾間指標性的劇院做重點介紹，來看現今華文地區的劇場發展。

港澳劇場

香港於鴉片戰爭時被英國占領，於1842年簽訂《南京條約》正式開埠，中國把香港島割讓給英國，至此香港進入殖民時期。因處於東亞地區樞紐，一直在商業、貿易及金融上扮演重要的角色。西方人相當注重民主集會，表現在大會堂（city hall）這樣的公眾建築上，除了作為政府的重要集會場所，另外也是殖民政府施展懷柔政策，藉以消除香港人不滿情緒的一種方式。香港大會堂於1869年落成，是一個綜合性的會堂，不僅有展覽廳、會議室，也有表演話劇與音樂會的劇場，這種大會堂的形式一直在香港地區盛行。相較於英國人的高尚娛樂，香港本地人則有專演粵劇的戲院。較大規模的有1870年建造在香港島普慶坊的同慶戲院（1890年重建改名普慶戲院）；之後又蓋有重慶戲院（1876）、太平戲院（1890）與高陞戲院（1890）等。這些戲院主要作為傳統戲曲的演出場所，型態與西方劇場非常不同，由於南方的氣候炎熱，傳統的戲劇唱曲活動，也常在廟宇、街市搭棚演出，呈現出庶民文化的氛圍。

　　香港一直在中西混雜、多元並進的環境上發展。抗戰時期香港的話劇活動受到中國內地三大劇團（中國旅行劇團、中華藝術劇團、中國救亡劇團）的影響，除了在一些戲院室內演出外，也到學校、工廠，甚至到船上演出（梁燕麗，2015）。二次大戰期間，亞洲因為是戰區，戰後經濟蕭條，各地百廢待舉。戰後初期，香港有和平戲院（1919）、利舞臺（1925）、普慶戲院、娛樂戲院（1931）與樂宮戲院，此外也利用遊樂場作為演出場地。香港日據時期（1941-1945）在經濟、民生等方面皆受打擊，等到戰後才開始漸漸復甦。除了舊有的戲院、劇場演出外，學校話劇社興起，禮堂與活動中心也成為演出場地。

　　1960年代香港開始有比較正式的劇場出現。1970年代香港職業劇團成立，1973年香港藝術節開始辦理，1973年港府頒布市政局財政獨立，因此有更多資源推動藝術活動發展。香港話劇團於1977年成立，此後劇場開始增加，如香港藝術中心（1977）、香港浸會大學大專會堂（1978）、荃灣大會堂（1980）等。1984年香港演藝學院成立，劇場的生態開始改變。1995年香港藝術發展局成立，是政府資助的法定機構，專注在各類藝文生態的發展。

　　目前香港的劇場，大致可分為屬於政府與非政府的，主要類型有劇場、音樂廳、黑盒子劇場、體育館與會議展覽中心等。政府的劇場分為兩類，有康樂及文化事務署（Leisure and Cultural Services Department，簡稱康文署）管理的劇場[2]與兩個體育館（香港體育館、伊利沙伯體育館），以及民政事務總署（民政署）管理的社區會堂。另外，還有市政大樓的區域性綜合型文娛建築，建於遠離商業區但人煙稠密的社區，建築裏有街市、熟食中心、公共圖書館和體育設施；

[2] 康文署管理的劇場分布於三區（香港、九龍、新界），再分為7個區（香港文化中心、香港大會堂、九龍東、九龍西、新界東、新界南、新界西）共管理25個劇場。

禮堂裏有一個鏡框式舞臺，供各類活動使用。非政府的劇場，包含香港藝術中心、香港演藝學院、香港理工大學等；也有商業經營的新光戲院、香港會議展覽中心等（**表3-1**）。

香港大會堂

延續舊有香港大會堂的功能，新的大會堂於1962年啓用，以簡約的現代主義包浩斯建築風格設計。現代主義的設計講求簡樸實用，而原本代表統治者的殖民式歐式建築也逐步走入香港歷史。大會堂是香港第一個多元化文娛場地，也是官方儀式和慶典舉行的重要場地，擁有許多香港人的懷舊記憶。大會堂的設施，包括音樂廳（1,434席）、劇院（463席）、展覽廳，以及香港第一間公共圖書館，於2009年列爲一級歷史建築。類似大會堂的建築，還有荃灣大會堂等。

香港文化中心

位於九龍港灣尖沙咀，舊址是舊九廣鐵路的尖沙咀九龍車站。建於1989年的香港文化中心，以現代主義的簡潔線條，構成兩個像風帆的斜向線條建築，建築本體由演藝大樓、行政大樓、餐廳大樓及中心廣場組成，以及11個排演室及練習室、展覽館、展覽場地及會議室。演藝大樓裏由三個表演場地組成，分別爲大劇院（Grand Theatre）、音樂廳（Concert Hall）及劇場（Studio Theatre）。文化中心場地的使用率幾乎達到100%，所有營運經費來源爲政府資助。香港文化中心之節目由康樂及文化事務署安排，場館本身只安排觀眾拓展之節目。節目內容除了一般各類型之表演節目如音樂、舞蹈及戲劇節目，還有主題性之大型藝術節活動如「香港藝術節」等系列活動，雖沒有駐館的團體，但以「場地伙伴計畫」與當地表演團體進行合作關係。

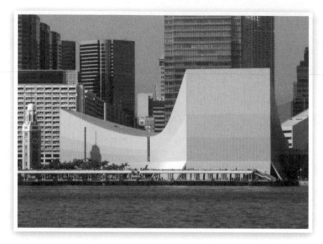

香港文化中心外觀

西九文化區

　　西九文化區（West Kowloon Cultural District，簡稱WKCD）位在九龍半島南端的西邊海岸填海區，靠近維多利亞港，鄰近九龍地鐵站。區內包含23公頃的公共空間，涵蓋文化設施、商店與餐飲、住宅、辦公樓與酒店，號稱是全世界規模最大的文化項目，集創作、學習、表演與藝術欣賞的公共藝術空間，結合文化藝術與城市生活。隨著場館陸續開幕，有戲曲中心（2018落成），含一個大劇院（1,050席）和茶館劇場（約200席）；演藝綜合劇場（2021落成），含演藝劇場（1,450席）、中型劇場（600席）和小劇場（270席），並設有排練場地和一個駐區藝團中心。它是香港有史以來規劃時間最長、耗資也最鉅的一個表演藝術場地規劃項目（至2018年所有的項目還在規劃中）。西九的藝術策略包含四個元素：創作、國際交流，觀眾培養和演出並重；並從這四個方向，策劃與製作具創新和能實現策略的節目。

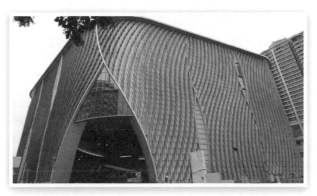

2018年2月仍在施工的西九文化區戲曲中心

表3-1 香港重要劇場一覽表

啓用年份	演出場地	備註
1962	香港大會堂	音樂廳、劇院
1972	新光劇院	
1977	香港藝術中心	壽臣劇院（1979）、麥高利小劇場
1978	香港浸會大學大專會堂	
1980	荃灣大會堂	演奏廳、文娛廳
1981	香港中文大學邵逸夫堂	
1982	北區大會堂	
1983、1996重啓	高山劇場	高山劇場新翼（2014）
1983	香港藝穗會	
1985	大埔文娛中心	
1985	香港演藝學院	歌劇院、戲劇院、音樂廳、演奏廳
1987	牛池灣文娛中心	
1987	沙田大會堂	演奏廳、文娛廳
1987	屯門大會堂	演奏廳、文娛廳
1989	上環文娛中心	
1989	香港文化中心	音樂廳、歌劇院、劇場
1991	西灣河文娛中心	
1999	葵青劇院	
2000	元朗劇院	
2000	賽馬會綜藝館	
2001	利希慎音樂廳	
2012	油麻地戲院	1930年落成

資料來源：香港康樂及文化事務署，2002；作者整理。

1997年香港回歸中國，劇場仍保留殖民時期統治者的文化策略與刻意安排。從**表3-1**的劇場名稱可看出一些痕跡。相較於香港的繁榮，澳門的劇場環境相對貧乏許多，由此也可看出執政者對於商業與文化經營理念的不同，以致相隔不遠的兩地卻有兩種不同的文化生態。

葡萄牙人於十六世紀中葉占領澳門，成為中國對外的通商港口。隨著貿易船進入澳門地區的，除了西洋的天主教，還有歐洲的文化與音樂，讓澳門充滿濃濃的西方色彩。1887年，葡萄牙與清朝簽訂有效期為四十年的《中葡和好通商條約》，澳門正式成為葡萄牙殖民地。相較於香港保留著傳統中國色彩，澳門無論在文化、建築、語言上都與了西方文化特色融合，街市中西混雜，建築更是傳統東方與古典西方兼容並蓄。以下介紹其中幾間較重要的劇場（參見**表3-2**）。

崗頂劇院

建於1860年的崗頂劇院，正式名稱是「伯多祿五世劇院」，主要紀念葡萄牙國王伯多祿五世。一開始只建築了主體部分，到1873年才加蓋正面具有新古典主義建築特色的羅馬圓拱式門廊、柱廊、羅馬圓

表3-2　澳門重要劇場一覽表

啓用年份	演出場地	備註
1873	崗頂劇院（伯多祿五世劇院）	
1875	清平戲院	
1952	永樂戲院	
1956	工聯總會工人康樂館	原南京戲院
1989	澳門演藝學院禮堂	
1994	澳門旅遊塔會展娛樂中心劇院	
1998	澳門教科文中心	
1999	澳門文化中心	綜合劇院、小劇院
2005	何黎婉華庇道演藝劇院	

澳門崗頂劇院的外觀與觀眾席（許世源攝）

拱式拱廊及三角楣；以綠色為主色調並以墨綠色門窗裝飾；劇院內設有劇場、舞廳、桌球室。它是中國第一間西式劇院，供戲劇及音樂會演出之用，是中國首處放映電影的地點，也是當年葡萄牙人舉行重要活動的集會場所；2005年作為澳門歷史城區的部分，被列入世界文化遺產名錄。

永樂戲院

　　永樂戲院（1952）是澳門現存歷史最悠久的戲院，除了播放電影外，也表演中國戲曲，是澳門粵劇界的根據地，經常會有來自不同地區的粵劇愛好者到此做表演示範。澳門的表演藝術演出多在一些學校和社區進行，較大型的表演則會在崗頂劇院、工人康樂館上演，可惜這些場地的舞臺設備相當簡陋。澳門的表演藝術都在臨時的場地上表演，這種四處為劇場的表演方式在澳門相當常見。直到澳門唯一正式的公營表演場地澳門文化中心成立前，演出場地相當缺乏。

澳門文化中心

1999年成立的澳門文化中心，代表澳門藝術文化的一個新的階段。文化中心的外觀，半弧形鋼鐵的屋頂，有起飛的感覺。位於新口岸的澳門文化中心，啓用的年代與澳門回歸中國的時刻相同，不免令人有些政治聯想。文化中心由民政總署管理，主建築由劇院大樓、藝術博物館大樓及回歸賀禮陳列館組成。劇院大樓含綜合劇院（1,076席）與小劇院（389席），以及會議與展覽空間。除演出之外，各類普及推廣的文藝活動，滿足了市民之需求，提升澳門的生活質素，文化中心也是澳門唯一國際級的表演場地（穆凡中，2016）。

星國劇場

新加坡原本是英屬馬來西亞的一部分。1819年，英國人來到馬來西亞並設立殖民地。第二次世界大戰後，新加坡正式獨立，建立共和國。新加坡的現代化進程，其實是延續英國殖民時期的全球化與自由貿易政策，依靠著國際貿易和人力資本迅速成爲亞洲四小龍之一。新加坡主要由華人、馬來人及印度人所組成，是個多元文化種族的移民國家，這種文化多元性連帶著影響新加坡融合了亞洲文化與歐洲文化，形成一個混合社會。政府高度重視不同文化及個人信仰，因此呈現出非常多元繁榮的景象。

1998年成立的文化藝術諮詢委員會（Advisory Council on Culture and the Arts）發表新加坡未來十年的文化發展報告書，開始推動起國家的文化發展。接著，新聞通訊與藝術部（Ministry of Information and the Arts）、國家藝術委員會（National Arts Council）與國家文物

局（National Heritage Board）成立，透過這些國家級的文化組織，發展文化、加強國家身分認同及推動文化基礎建設，主要包括濱海藝術中心（Esplanade-Theatres on the Bay）等相關文化設施。（鄺健銘，2016）但在人口密集、地小人稠的新加坡城市，經濟化的商業型態還是城市的主要面貌，繁華街市當中錯落著幾處藝術空間，讓這個城市漸漸充滿文化的氛圍。例如，推動新加坡戲劇發展的戲劇中心（Drama Centre）就坐落在國家圖書館裏，擁有設計良好的舞臺和觀眾席與中型劇場的座位數，讓它幾乎成為新加坡各劇團的首選演出場地。

維多利亞劇院

1862年成立的維多利亞劇院（Victoria Theatre）及音樂廳，位於新加坡市中心區，是為了紀念維多利亞女皇而命名的殖民時期建築，最初建成時是作為大會堂使用，後來轉換成劇院用途，是二戰和建國初期許多重要慶典的舉行場所。劇院分左右兩棟，左棟是維多利亞劇院，右棟的音樂廳是新加坡交響樂團及各式國際級音樂表演的地方，中間則是一座54公尺高的鐘塔，連結左右兩棟。維多利亞劇院是殖民時期留下來的建築，外觀古典優雅，尤其晚上更有一種很濃厚的古老

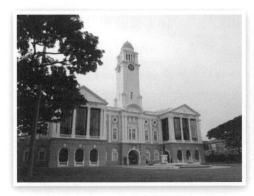
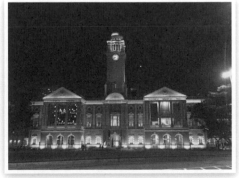

維多利亞劇院白天與夜間的外觀（曾顯倫攝）

歐洲風格。翻新後的劇場，全新的劇院和音樂廳設備效果相當不錯，外觀保留原有建築，讓它成爲新加坡市中心一帶最閃耀的藝術殿堂，也成爲旅遊必經之處。

濱海藝術中心

2002年開幕的濱海藝術中心，位於新加坡河流入馬尼拉灣的海口，占地6公頃。它的建築外觀呈獨特雙貝殼形，像剖開的巨型榴槤，開幕時，因爲奇特的造型一直引人爭論，但仍成爲新加坡文化與娛樂的新地標。包含三個主要劇場的圓形建築，與該地區特有的屋頂形狀相呼應。興建費用由新加坡政府負擔，英國建築設計公司麥克·威爾福德（Michael Wilford & Partners）設計。劇院內含5個表演空間：音樂廳（1,600席）、劇院（1,950席）、中型劇院（850席）、小型黑箱劇場（450席）、小型音樂表演廳（220席）與正規劃興建的中型劇場（550席），以及排練室、化妝間、辦公空間及其他輔助設施。劇院與歐洲的歌劇院形式相同，爲馬蹄型觀眾席，幾乎是國際重量級劇碼登陸新加坡的首選場地。

濱海藝術中心是一間劇場與商城購物中心（Esplanade Mall）連結在一起的建築。從整體都市設計的角度來看，濱海藝術中心的生活機能與商業服務相當便捷，內含14家商店、16家餐廳，以及濱海劇院的圖書館，這座表演藝術圖書館，收藏華人、英國與新加坡等電影、戲劇、舞蹈、及音樂作品，約有55,000本表演藝術的書籍、樂譜、影片、劇本、唱片、手稿。四樓的戶外開放空間有一些戶外的演出，對於地方上的居民及許多觀光客來說，應有盡有，相當方便。

雖然在以商業經營掛帥的理念下經營，濱海藝術中心秉持新加坡社會的精神，以「爲每一個人服務的藝術中心」（a centre for everybody）爲宗旨，反映官方所強調的「多元社會代表性」的色彩。

濱海藝術中心的外觀（曾顯倫攝）

劇場演出方面就有專為三大種族設立的藝術節：為華人設計，於春節期間上演的「華藝節」；為馬來人設計，於開齋節期間舉行的「馬來藝術節」（Pesta Raya）；為印度人設計的「印度藝術節」（Kalaa Utsavam）。除此之外，實驗劇場系列 "The Studios" 是當地傑出劇場藝術家的重要平臺；兒童藝術節 "Octoburst！" 是充滿歡樂氣氛且具啟發性的嘉年華式活動。加上策劃單位推出舞蹈節、各類音樂節、各種表演系列與全年不間斷的視覺藝術展覽，濱海藝術中心所呈現出的多元藝術空間，每到假日各種演出活動充斥各個空間和角落，讓它不僅是新加坡觀看國外藝術界的窗口，也是外國人看待新加坡社會的平臺。

新加坡地小人稠，種族多元，文化更是繁雜，從**表3-3**都市中的劇場空間可以很明顯地看出一個端倪。新加坡的劇場主要分為三類：學院式的劇場、實驗性的黑箱與商業性的購物中心與劇院。透過這些隱藏於城市的劇院，可描繪出新加坡多變與豐富的樣貌。

表3-3　新加坡重要劇場一覽表

啓用年份	演出場地	備註
1862	維多利亞劇院	劇場、音樂廳
1930	首都劇院	
1986	嘉龍劇院	
1990	電力站	黑箱劇場
2002	濱海藝術中心	
2004	南洋藝術學院	李氏基金劇場、黑箱劇場
2005	戲劇中心	劇場、黑箱劇場
2007	新加坡藝術學院	劇場、黑箱劇場
2007	拉薩爾藝術學院	新航劇場、黑箱劇場
2010	濱海灣金沙萬事達劇院	大劇院、金沙劇院
2010	聖淘沙名勝世界劇場	

 中國劇場

　　1908年，話劇經由日本人傳入中國，當時簡陋的戲臺不適應現代化戲劇的演出需求與表演方式，自民國以後，開始有西化舞臺的興建，數量不多，且規模不大。當中較具規模且有代表性的，包括上海的大新舞臺（1926），共有三層觀眾席，3,917個座位，另外有位於南通，1,200席的半圓形座位的更俗劇場（1919），皆由國外設計師仿效西方劇場來建造，演出的內容則兼有現代話劇與本土劇種。進入抗戰時期，由於政治因素考量和戰時經濟的要求下，延安時期的劇場都具備多種功能，包括楊家嶺中央大禮堂（1942）、陝甘寧邊區參議會禮堂（1941，後改為延安大禮堂）、王家坪八路軍總部大禮堂（1943）等，這類「禮堂」劇場的主要功能為集會、活動，兼作上課、勞軍之用，並非專門作為欣賞表演的場所，較接近集體生活的公共空間（盧向東，2009）。

解放初期，國家社會主義改變了劇場的發展方向，劇場成為黨國政府進行宣傳教育的陣地，其基本任務是「為廣大人民群眾服務」。當時的大環境為計畫經濟體制，劇場的管理為中央集權制度，其建設的數量、規模和組成，都由國家的行政部門決定，也由上級行政機關的人事部門管理。此時期，西南軍政委員會建造了重慶大禮堂（1954），主要供會議與演出使用，禮堂的主體部分模仿北京故宮的形式，配以廊柱式的南、北樓，整個建築符合當時蘇聯倡導的「民族的形式，社會主義的內容」的精神，是中外文化交流的重要場所。另外，北京的人民大會堂（1959），共有觀眾席9,770座，舞臺300座，合計10,070座，是全國人民代表大會召開國是會議的地方，由中央的萬人大禮堂、北部宴會廳和南部人大辦公樓三部分組成，是目前為止世界上容納人數最多的室內會堂。

文化大革命期間，劇院的建設量嚴重下滑，1964年頒布的《關於嚴格禁止樓堂館所建設的規定》更抑制了劇場的建設與發展。在這個時期有廣州友誼劇院（1965）、南寧劇院（1972）、杭州劇院（1978）等，一般外界對這個時期的劇場評價不高，抄襲模仿之作居多。（燕翔，2009）1970年代末推行改革開放政策以後，中國文化產業市場基本形成了由娛樂市場、演出市場、音像市場、電影市場、藝術市場和網絡文化市場等組成的有機統一、充分競爭、高度監管的市場。1980年代中期開始，國外的設計公司開始參與劇場設計，1988年上海大劇院、2007年北京國家大劇院的落成，帶動整個大陸的劇場發展，之後的深圳大劇院（1989）、北京中日青年交流中心（1989）、保利劇院（1991）等，無論從建築形式設計、室內裝修，還是舞臺燈光，成績都相當亮眼。

1997年，中國文化部頒發文化事業《九五計畫》，文化設施建設的具體數量被明確規定：「建設50座以國家大劇院為代表的圖書館、博物館、群藝館、美術館、劇院等展示國家和地區形象的標誌性文化

設施」，「直轄市、省會城市和有條件的大中城市，要有重點地規劃建設一批展示國家或地區形象、與經濟發展水準相適應的圖書館、博物館、美術館、大劇院、群藝館等標誌性文化設施群體。」（楊子，2018）

各地城市熱烈地開始了文化公共設施的建設，在各地政府行政力的推動下，用來「展示形象」的大劇院建設熱潮，從一線城市持續向二、三線城市延燒。2009年公布《文化產業振興規劃》。2011年10月，中央政府將發展文化藝術產業作為一項國家戰略。2012年《文化部「十二五」時期文化產業倍增計畫》，為部分行業網絡設定具體目標：針對演藝行業，其建議發展以大型演藝集團為龍頭，以中心城市劇場為支點，以二、三線城市劇場為網絡的若干個跨區域演出院線。

二十世紀以來，中國大陸各地大型劇場不斷湧現。這些劇場往往造型新穎，是當地的文化地標，也讓人留下深刻的印象，正式進入所謂的「大劇場」時代。由於中國大陸劇場數量非常多，本節主要介紹大劇場時代後，幾間具代表性的劇場。

上海大劇院

1988年落成，上海大劇院是中國改革開放後，經由國際設計競賽招標興建的劇場，由法國夏邦傑建築設計公司（Arte Charpentier Architects）所設計。在開始就被定位為面向市場的非營利性質的藝術表演機構，也是公益性事業單位，是上海城市公共文化發展的一部分。劇院造型生動簡潔，主體由立方體和弧形體構成，按中國古典建築的外形設計，屋頂採用兩邊反翹和擁抱天空的白色弧形，寓意天圓地方之說，象徵文化的「聚寶盆」。

上海大劇院二十年的大裝修才剛結束，內設大劇場（1,800席）、中劇場（600席）、小劇場（300席）三個部分，以齊全的舞臺機械設

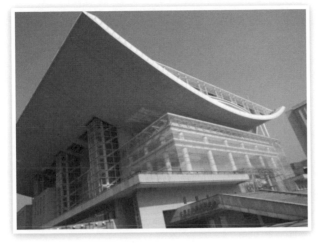

上海大劇院外觀造型

施、完備的舞臺功能和完美的聲學設計而聞名，演出管理水平和演出服務水準均居世界前列，並通過ISO 9002國際質量管理體系認證，得到「中國最佳劇院經營金獎」。爲了達到市民共享的地步，有效地運用資源與尋找贊助者合作，在票價上做出了低價的策略，吸引更多普羅大衆進入劇場，欣賞世界級藝術作品。

國家大劇院

於2007年建成的國家大劇院，位於北京市西長安街，東鄰北京人民大會堂，由法國建築師保羅·安德魯（Paul Andreu）設計。鈦金屬板和透明玻璃兩種材質拼接出曲面，營造舞臺帷幕徐徐拉開的視覺效果；陰陽相間的半橢圓球狀劇院，從護城河般的方形水池中浮現，被稱作「水煮蛋」，爲新北京的地標性建築，各種通道和入口都設在水面下。

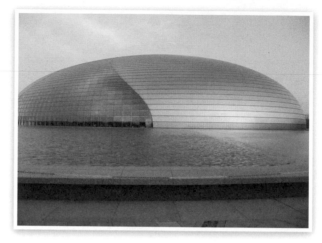

北京國家大劇院外觀（許世源攝）

　　國家大劇院內有歌劇院（2,416席）、戲劇院（1,040席）、音樂廳（2,017席），有兩個駐院團體，分別是國家大劇院管弦樂團和國家大劇院合唱團。因屬國家級的劇院，被定位爲公益性事業單位，每年由國家財政定額補貼1.2 億元經費。由官派的院領導擔任院長，其下共有演出營運、藝術教育交流、大劇院經營管理、行政管理、工程物業管理幾個系統。

廣州大劇院

　　2010年落成，由扎哈・哈迪德（Zaha Hadid）設計，其外形如兩塊大小不同的石頭，被設計者自己形容爲「就像被河水衝擊光滑的鵝卵石」一般的大劇院，具有強烈的後現代特徵，被列爲世界十大歌劇院之一。劇院由大劇場和多功能劇場兩個單體組成，有大劇場（1,800席）、多功能劇場（400席）與排練空間和大廳等。大劇場採用環形觀衆席於兩側升起，與樓座挑臺「交錯重疊」，劇院內部採用曲線設計，爲觀衆帶來極佳的聽覺效果。

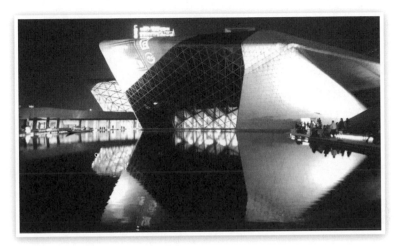

廣州大劇院夜間外觀（許世源攝）

　　廣州大劇院的經營管理團隊是市政府以招標方式，由中國對外文化集團公司取得經營權負責運營，再由廣州大劇院文化部、中國對外文化集團公司、廣東省委省政府、廣州市委市政府有關部門，成立了廣州大劇院管理有限公司，設有演出管理、營銷管理、品牌管理、藝教管理、舞臺技術、物業管理六個中心，以「立足珠三角，合作港澳臺，攜手東南亞，面向全世界」爲運營戰略。廣州大劇院屬於中演演出院線發展有限責任公司，以「一節四季」（廣州藝術節之週年慶典演出季、名家名團演出季、陪你玩一夏演出季和新春演出季），並與世界一流劇院和歌唱家，製作了《圖蘭朵》（《杜蘭朵》）、《卡門》等經典歌劇，爲擁有製作能力的大劇院，形成廣州大劇院的品牌。（陳原，2015）

天津大劇院

　　2012年落成的天津大劇院，是天津文化中心的東側文化場館，由德國gmp建築師事務所（Gerkan, Marg und Partner）主創設計，屬於

現代主義建築。由歌劇廳（1,600席）、音樂廳（1,200席）、小劇場（400席）和多功能廳（400席）構成。其中歌劇廳位於南側，是天津大劇院空間面積最大的廳。

2011年由北京驅動文化傳媒公司負責天津大劇院的經營管理，從天津大禮堂獨立出來，原本由政府負責運營的模式改爲完全市場化操作。屬於「一個機構兩塊牌子」，在承辦不同性質的活動時使用不同的名稱（天津大禮堂或天津大劇院）。市場化的經營讓天津大劇院每年以營收20%的速度遞增。天津大劇院所有節目都是從國內外舞臺嚴格篩選出來的，連臺好戲提高了天津在全國的文化地位，其成功經驗就是以「節」帶動劇院演出：曹禺國際戲劇節、國際歌劇舞劇節和青年古典音樂節，已經成爲天津的文化品牌。另有貫穿全年的演出系列，如小劇場戲劇展、雙週舞蹈劇場、鋼琴總動員、親子劇場等，都爲天津舞臺帶來了新的契機。

表3-4　中國大陸劇場一覽表

啓用年份	演出場地	備註
1954	首都劇院	
1959	人民大會堂	
1972	南寧劇院	
1978、2000改建	杭州劇院	武林廣場
1988	上海大劇院	大劇院、中劇院、小劇院
1989	深圳大劇院	大劇院、音樂廳
1991、2000重開	北京保利劇院	
2004	杭州大劇院	歌劇院、音樂廳、小劇場
2007	國家大劇院	音樂廳、戲劇院、歌劇院
2009	重慶大劇院	大劇場、小劇場
2010	廣州大劇院	大劇場、多功能劇場
2012	天津大劇院	歌劇院、音樂廳、小劇場、多功能廳
2013	烏鎮大劇院	大劇場、中劇場
2015	哈爾濱大劇院	大劇場、小劇場
2017	珠海大劇院	大劇場、小劇場
2017	江蘇大劇院	歌劇廳、音樂廳、戲劇廳、綜藝廳

從中國大陸的劇場發展脈絡來看，不免發現國家的政策，開放的經濟程度，在劇場建築外觀、經營方式，甚至是劇場功能，都受影響而呈現出有趣的發展。從**表3-4**來看，劇場從早期為人民服務的功能，演變至東西交會時的劇場樣式，到現在大劇院各種特殊造型和文化地標性，反映了中國在經濟上的企圖與野心。相對於中國劇場的發展，臺灣劇場六十年來的進展，則有另外一番況味，下一節就來介紹臺灣劇場。

臺灣劇場

日治時代的臺灣曾經出現過一些商業性的劇場，延續至戰後仍有短暫的演出活動。1949年開始，國民黨正式遷臺，大量的外來人口帶著外來的話劇與中國大陸地方戲劇進到臺灣。因為物資的缺乏導致物價的飆高，從日本人手中接收的臺北公會堂（1936）成為當時最好的公家演出場地。因為戒嚴的管束規範，導致原先外臺演出的傳統戲曲移至內臺戲院演出，影響了藝文的整體環境；除了一些零星的演出外，只有在政黨支持的活動中才見大型的演出。當時的文藝主流是配合國家政策的「反共抗俄」意識型態。在這個政治大前提下，戲劇界成立了「中央話劇運動委員會」（1956），因無劇場可用，只能在西門町原先放映電影的「新世界劇院」辦理十五齣話劇演出的劇運，推動幾年的劇場盛況，但也因之後無合適演出地點無疾而終。一些政府機構當時亦充當藝文表演場地，如「三軍球場」（1951）、「國際學舍」（1957）與「北一女」禮堂（1948），因為場地並不適合戲劇，常見兩三塊景片就構成一個景，幾張沙發就是一個客廳的景象，十分因陋就簡。

一直到專責文化教育的教育部興建「國立臺灣藝術館」（1957），國防部成立的，專責政令宣導、勞軍事務的「國軍藝文活動中心」

（1965）與「實踐堂」（1963）出現，才有戰後第一批的公共劇場。又如以「新世界戲院」這類原本是民間經營放映電影或是地方戲曲演出的戲院改作劇場，包括「紅樓劇場」、「新南陽劇院」與「大華劇院」，充當演出場地，提供了劇團演出的管道。但是，終究這些場地都非專為演出所設，是兼具多功能的表演空間。這段時間，演出場地不足，話劇表演也在學校、禮堂與各種室內空間演出。

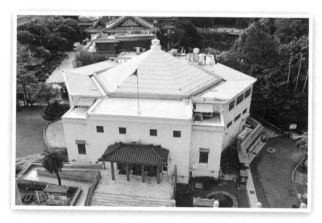
國立臺灣藝術教育館外觀

國父紀念館外觀

　　臺灣從戰後到1980年，最重要的公共劇場分別是「國立臺灣藝術館」劇場、「國父紀念館」大會堂、「省立臺中圖書館中興堂」、「高雄文化中心至德堂」與「國立中正文化中心兩廳院」，而這幾棟正好也是臺灣時代脈絡下最具代表性的建築，反映出臺灣當時的建築潮流。這些戰後臺灣的公共建築，為了要繼承道統，延續了中國古典式樣。第一批的「國立臺灣藝術館」為臺灣戰後早期的重新興建的中國古典樣式建築，以「社會教育之設施，亦為實施民族精神之場所」的意識型態來興建。1960年代西方現代主義的思潮傳入臺灣，面臨了中國大陸的「文化大革命」，於是「復興基地」臺灣推動了「中華文化復興運動」（1968），強化了這類「中國古典式樣」的建築，政權色彩濃厚。「國父紀念館」（1972）就是西方與東方妥協下的產物，融合中國古典風格加入的現代元素，為臺灣現代主義下最佳的公共建築，與「省立臺中圖書館中興堂」（1972）雙雙落成後，形成戰後的第一個劇場高峰。國家級大型公共劇場的興建，也帶動表演藝術的發展與國外演出的引進，衝擊臺灣本土意識抬頭。雖然都是執政單位所興建，但這些場館並非專為劇場表演而設計，多半兼有演講、會議多功能的任務，而且是執政者為某種特定目的所興建，並非以觀眾為導向而建造。

　　隨著國際時局轉變、中美關係的調整與社會環境本土化的覺醒，改變了觀眾的需求。反共抗俄內容已經引不起觀眾的興趣，對於未知與外來的想像與嚮往，使得劇場空間有了轉變。1979年，完成十大建設後，後續進行的「十二大建設」要求每一縣市設立文化中心、圖書館、博物館及音樂廳，藉由增加文化設備以提高全民文化素養及精神生活境界，並按國家行政單位等級、各地方人口，將其文化建設分級為國家級、都會級、縣市級與鄉鎮級。從「高雄市中正文化中心至德堂」（1981）到「宜蘭縣立文化中心演藝廳」（1998），一共興建了十八個表演場地；再加上1987年中央專為演出設立的「國立中正文化

中心」國家兩廳院落成，與各地文化中心形成一個連結，成為1990年代初期臺灣四處興建劇場的另一個公共劇場盛況。

之後的二十多年裏，臺灣的劇場一直是以「國家兩廳院」一枝獨秀，北、中、南的表演生態不均衡，各地文化中心附設的演藝廳也因使用年限與設備機能老化而漸趨老舊。2003年提出的「新十大建設」核定了「臺中國家歌劇院興建計畫書」，除了中部之外，在臺灣的北、中、南、東四個地方生活圈，均規劃建設國際藝術文化展演場所，不再以首都為中心，計劃達到全島區域平衡。當時計劃北部包含大臺北新劇院（已暫停）、北部流行音樂中心（2018完工）；中部有臺中國家歌劇院（原國立臺中音樂藝術中心）；南部則有衛武營藝術文化中心（2018年啟用）、南部海洋文化及流行音樂中心（2019完工）。歷經臺灣政黨幾次輪替，不同的政黨時代有不同的操作思維，加上工程無法跟進，以致十多年後才紛紛落成，完成區域性的國家公共劇場的興建。2014年成立「國家表演藝術中心」，將北、中、南三地的國家公共劇院連結成為一個行政法人機構。至此，國家公共劇場的構想達到統一與實際營運的狀況，對應臺灣劇場新時代的來臨。

「國家表演藝術中心」包含的館所，有國家戲劇院、國家音樂廳、衛武營國家藝術文化中心、臺中國家歌劇院，在各館所的經營上，以表演藝術文化與活動之策劃、行銷、推廣及交流為主，並以一法人多館所推動館際合作，帶動北中南區域發展，推動國內表演藝術產業在地化。「國家表演藝術中心」以董事會為主，由選派的董事長與三場館藝術總監作為主要經營者，分頭管理與營運。以下針對這三所國家級的臺灣劇場做簡要的介紹。

國家兩廳院

1987年開幕的國家兩廳院，主要指國家戲劇院和國家音樂廳，建

築風格採用中國古典樣式，外觀源自中國傳統明清殿堂式建築。「國家戲劇院」以屋頂尊位為較高的重檐「廡殿式」屋頂設計，類似北京故宮之太和殿；「國家音樂廳」以屋頂尊位為較次之重檐「歇山式」屋頂設計，類似北京故宮之保和殿。設有戲劇院（1,524席）、音樂廳（2,064席）、實驗劇場（300席）、演奏廳、表演藝術雜誌社、表演藝術圖書館等。

　　三十年來，兩廳院為唯一國家級表演藝術場館，在培養觀眾、建立藝文消費習慣、引介國際重要藝文節目、培植國內藝文團隊等各項工作均有成效。以三館共製節目、外租節目巡演、「藝術出走」等計畫於國內進行巡演；以投資概念主動與國內團隊合作，逐年提高節目製作比例，並運用場館資源，穩定節目製作條件，協助提升演出品質；與學校及單位橫向多方合作，製作教學教材，培訓種子教師及專業劇場人才；積極發展兩廳院與國際的連結，簽訂長期劇場連線合作合約，與亞洲國家建立新關係，爭取國內藝術家和團隊至國際演出及進行人才交流；以「友善」出發，打造藝術基地服務藝術創作者，提供多元族群的服務項目，創造良好環境和劇場服務社會大眾（國家表演藝術中心107年度營運計畫，國家表演藝術中心網站）。

臺中國家歌劇院

　　2016年開幕，由日本建築師伊東豐雄（Toyo Ito）所設計。劇場建築內外以多個曲牆結構聞名，內有58面連續曲牆組成「美聲涵洞」。由於施工困難度高，號稱「世界第九大建築奇蹟」。組織上以藝術總監為主，下設三個副總監（藝術、行政與業務），有大劇院（2,007席）、中劇院（796席）、小劇場（200席），以及一個小型戶外劇場，另有餐飲空間與空中花園。

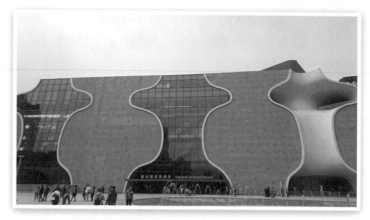

臺中國家歌劇院外觀

　　臺中國家歌劇院以「藝術翻新基地」（A Theater for Arts, Taichung and New Lifestyle）為組織價值與定位的策略方針，在以建立「中臺灣表演藝術入口平臺」的基礎之上，作為國內外表演團體進入中臺灣的管道，以及國內外民眾進入表演藝術欣賞的入口。持續引入優質嚴選節目、協助團隊創新能量、媒合在地及國際創作機會及提供專業的租用服務之外，更以「翻新藝術」為主軸，持續強化與在地的市府團隊連結創作藝術家，走入民眾生活，打造城市新藝文生活型態。

衛武營國家藝術文化中心

　　預計於2019年開館，由荷蘭建築師法蘭馨・侯班（Francine Houben）所設計。劇場外觀的曲面鋼表皮採用高雄地區的造船技術製造，以「陸上造舟」的概念，興建全世界最大面積的曲面鋼表皮建築。坐落劇場周邊的公園，是當地居民的活動空間，週末亦有小型表演在此進行，透過陸續舉辦各項藝文活動，以園區的概念，帶動整個區域的空間使用率。另外，在音樂廳採用了臺灣第一座葡萄園式的座位（vineyard auditorium）。衛武營藝術中心的開幕將帶動南臺灣的一

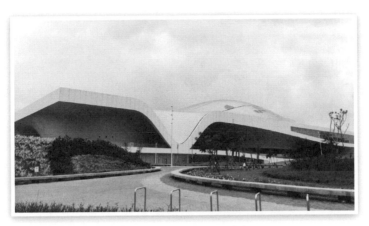

衛武營藝術文化中心外觀

番新的藝文氣象。

　　2017年臺灣進入一個新的劇場時代，除了國家兩廳院、臺中國家歌劇院與衛武營國家藝術文化中心三個場館外，尚有文化部的臺灣戲曲中心、北部流行音樂中心、南部海洋文化及流行音樂中心、臺灣戲曲中心與臺北市政府的臺北藝術中心的落成。臺灣劇場歷經政黨政治、政黨輪替一路走來，從**表3-5**可以看出劇場生態的一點端倪。

　　劇院是城市的心臟，兼負商業與社會效益目的，因此在演出獲得商業利益及可持續發展的同時，也須肩負滿足居民文化產品需求，以及提升社會文化藝術修養和文藝欣賞水平的責任。

　　從以上幾個華文世界的劇場發展來看，大致可看出每個地區自己的發展方向。香港朝建立大型的統合性文化娛樂區域為主；新加坡則偏向商業與藝術並行的經營方式；中國地區發展各地大劇院，再連成戰略院線；臺灣則是以行政法人聯合三館所方式共同發展，各有各的特色與經營方式。之後幾個章節，將會再針對這些劇場的管理與經營方面多做說明。

表3-5 1949年臺灣重要劇場一覽表

啓用年份	演出場地	備註
1936、2001整修	臺北中山堂中正廳	
1957	國立臺灣藝術館	
1963	實踐堂	
1965	國軍文藝活動中心	戲劇廳
1972	國父紀念館（大會廳）	
1972（2004整修）	臺中中興堂	
1981	高雄市中正文化中心	至德堂、至善廳
1983（2003整修）	城市舞臺（臺北市立社會教育館）	
1987	國立中正文化中心兩廳院	國家戲劇院、國家音樂廳、實驗劇場、演奏廳
2016	臺中國家歌劇院	大劇院、中劇院、小劇場、戶外劇場
2019	衛武營藝術文化中心	歌劇院、音樂廳、戲劇院、表演廳

 課後練習

　　你去過本章提到的劇院嗎？你對這間劇院的印象如何？觀察劇場的外觀是什麼樣子？為什麼會設計成這樣？對於你所處的城市，這個劇場的位置、功能，代表的意義是什麼？

詞彙解釋

大會堂

不論大會堂或是公會堂，都是指同一類公共集會空間。公會堂是日本名稱，臺灣因為受日治時期的影響，各地建有公會堂，如臺北公會堂（後改為臺北中山堂）即是臺灣最大的公會堂。大會堂是在學習西方國家近代化，學習建構公民社會之際的特定聚會場所的稱呼。大會堂透過表演、演說、展覽等各種訊息傳達思想與政令，達到宣導的功能，同時也讓民眾在這樣的空間內透過會議和討論的過程，學習成為現代的公民。但在殖民地的大會堂則是一種社會層級意味濃厚的場地，只有上層階級的人士能進入大會堂參與活動與討論。

中國旅行劇團

1933年11月成立於上海，借鏡歐洲旅行劇團的形式，在中國發起組織的民間職業劇團，完全依靠演出收入來支持全團的活動經費和生活費用；以「民間、職業、流動」為宗旨，在中國話劇運動走向職業演出的過程中有很大的助益，也改編中外名劇。尤其在抗日戰爭時，以旅行方式推廣戲劇，除了提供娛樂外，也增加話劇的社會影響力。

ISO 9002

ISO 9000系列標準是國際標準化組織設立的標準，與品質管理系統有關。ISO 9000系列不僅是一種品質保證制度，且是將一個組織正常所應該執行的工作方向，綜合參考現有的管理工具做有系統的規劃。ISO 9002的標準，則是針對製造出發，對不同顧客提供相同的產品或服務的組織。是一項公平、公正且客觀的認定標準，藉由第三者的認定，提供買方對產品或服務品質的信心，減少買賣雙方在品質上的糾紛及重複評估成本，提升賣方產品的品質形象。

44 硬體

學習重點

◇劇場設計的重要本質與建築潮流
◇劇場的類型與現今劇場的主要用途
◇劇場裏觀衆席與舞臺形式互相搭配的關係
◇劇場裏的空間與設備以及相對位置

「天下沒有理想的劇場。」（Hardy Holzman Pfeiffer Associates, 2006）這句話大致說明了劇場其實是一個未完成的概念。不論當時規劃得多麼完善，仍然不能滿足所有的演出形式，劇場硬體空間的設計和建造是為了支持演出的目的，在於幫助表演達成藝術性與完整性，以提升觀賞的品質。既然是為表演藝術而建，就要為表演提供最大功能，而不是增加限制，所以在設計劇場空間時，所要考慮的因素不僅是觀看得清楚，而且視線要無障礙；另一方面，也包含對觀眾觀看時舒適的要求與安全考量，確信可以得到最好的服務。總的來說，劇場包含了一個演出空間，用來支援表演；一個觀賞空間，服務觀眾；透過劇場建築讓表演與觀賞兩個世界結合成戲劇性的空間，能使這兩個因素彼此得以傳達，得以溝通，並得以產生共鳴。連結演員與觀眾之間的關係，使觀賞的人與演出的人「生活」在一起，創造一個迷人的藝術世界。

因此在設計劇場時，除了要考量在一個有限空間內，如何安排舞臺與觀眾的相對位置外，在這個空間的背後，有更龐大的支持空間，包含像是舞臺技術與行政支援。另外，設計更須呼應當代演出的內容與形式，賦予劇場空間時代的潮流與藝術的氛圍，讓劇場成為每一個時代娛樂建築的最高指標。透過歷史的脈絡、表演的型態與觀眾的關係，劇場的觀眾席空間與舞臺形式也發展出不同的樣貌，以達到各類表演的最佳演出效果。本章從劇場硬體空間談起，先就時代潮流下的各種劇場建築做介紹，再探究內部各部空間與各項設施。

設計本質

最簡單的劇場，其實就是一個空的空間。藝術的本身不需要一棟精細規劃的建築來呈現它的精華之處。一幅畫，或是一個雕塑，靜置

國立臺中歌劇院內部動線與頂樓活動空間

於公園或大廳內,搭配合適的採光,與環境相呼應,就會是完美的藝術呈現。但是像表演藝術這樣一種綜合性的動態藝術,卻需要一個能集合各項藝能與技術的空間,互相搭配來達到最佳狀態的極限。有些劇本創作的目的設定在非典型空間演出,像是環境劇場,以及在特定場所演出的行動劇。此外,一般我們所認定的表演,都位在一個劇場空間內進行,藝術家們也據以編寫與創作作品。

這樣一個空間,可以幫助表演者充分發揮藝術,提升演出的效果,並且讓觀眾前來欣賞演出時,可以不受到天候及外界聲音的干擾,增強觀眾在觀賞時的注意與感受,享受更好的感官體驗。所以,劇場設計主要的服務對象是人,是「以人為本」的設計(human centered design)。對象除了觀眾,還有藝術家、演出單位,甚至技術人員、前臺人員,都需要列入考慮。一個完整的感受力與體驗來自於使用者進劇場空間的第一印象,一個失敗的設計足以毀掉愉快的心情,甚至影響到當晚的演出內容。瞭解劇場這個特殊場所應該服務的對象,就是設計劇場空間與動線時最重要的關鍵。

劇場設計的最主要關鍵,來自於如何能優化觀眾的體驗,加強看戲的舒適度與方便性。除此之外,座位空間的安排,有時需要考慮公共社交的成分,或以票價來決定席次,或以視野好壞區分,以作為某種社會階層的劃分。但這個原則並不是完全絕對的,在某些劇場,例

如莎士比亞時代「環球劇院」（Globe Theatre）距離舞臺最近的站席只需要一英鎊。另外，方便適合的出入場動線，或者有美感特色的建築裝飾，都會成為觀眾選擇劇場的考量指標，這也是為什麼每個時代的劇場建築師，在建築劇場時莫不把它當作一個藝術品來呈現。

建築潮流

不管任何時代的劇場，除了滿足空間上的需求外，更採用了當時的建築潮流與工藝材質來興建劇場。西方建築風格有古希臘（Ancient Greek）及古羅馬式（Romanesque）建築風格，文藝復興時期的哥德式（Gothic）及巴洛克式（barogue）建築風格，其後則有新古典主義（neoclassicism）、現代主義（modernism）及後現代主義（postmodernism）建築風格。從古希臘劇場留下的一根根聳立的希臘柱，到羅馬的古典式建築石砌廊柱式劇場，文藝復興時期建築乾淨的線條、對稱的外形，與透視法的運用，影響了劇場內部空間的發展。

之後的巴洛克時期建築年代已久遠，1748年的德國「侯爵歌劇院」（Markgräfliches Opernhaus）是少數留存的幾座巴洛克歌劇院。新古典主義建築脫離了古典主義的繁複，保留了古希臘、羅馬的建築特色，成為歐陸劇場的主要興建樣式，例如1742年興建的德國「柏林國家歌劇院」（Staatsoper Unter den Linden），初期是以新古典主義的風格興建，後來重建時又偏向新巴洛克主義的風格。但不論是哪一種風格，哪一個時代，劇場總是走在風尚最前端，成為當地的建築地標，例如1987年落成有著新巴洛克主義風格的「巴黎歌劇院」（Opéra de Paris），或者後現代主義的代表「雪梨歌劇院」（Sydney Opera House），每一座劇場都引領了時代的藝術風潮，亦反映著當時觀眾對藝術的需求與期望。

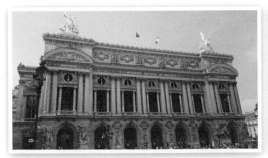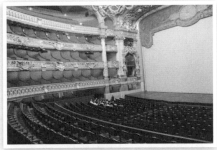

巴黎歌劇院（Opéra de Paris）的外觀與劇場內部

現代劇場建築

　　十九世紀後期，鋼（steel）用於房屋結構，作為房屋內柱和屋架，因為質材的特性也可以做成穹頂，加上水泥也能作為建築素材，所以出現了鋼筋混凝土結構。鋼和水泥的應用使現代建築出現新的發展，不只出現了新的質材，在技術方面發展出系統化的結構科學，可以計算實際工程所需要的理論和方法，在工程前就能夠瞭解建築材料的結構與受力承重，做出合理、安全與經濟的建築。1889年巴黎建造高達三百公尺的艾菲爾鐵塔，即當時建築結構方面的成就；而劇場建築也迎上了這股時代的潮流，發展出現代主義的設計。**現代主義**（modernism）是以講求實用功能需求，增加空間使用的經濟效益為主，採用最少材料，發揮最大功能為導向，用幾何結構構成的外型，沒有多餘的裝飾，達成一種一致性的美感。

　　之後發展的**後現代主義**（postmodernism）風格建築，不再像現代主義講求實用功能需求和增加空間使用的經濟效益，而以材料達成一種一致性的美感。後現代主義建築強調建築本身的創造性與變動性，人跟周遭環境的關係，以呈現多元的建築型態。這種建築風格符合這個時代觀眾對劇場的想像，將滿足自我實現的需求反映在公共劇場外

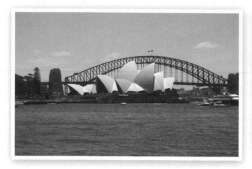

雪梨歌劇院（Sydney Opera House）的外觀與外層材料（曾顯倫攝）

觀與空間，所以獨具一格、風格各異的劇場建築於焉誕生。以下依劇場的啓用年代，介紹幾座世界上知名的劇場：

◆ 柏林愛樂音樂廳（Berlin Philharmonie）

位於德國柏林，由漢斯・夏隆（Hans Scharoun）設計，1963年落成，是柏林愛樂管弦樂團的駐團處。設計理念是將「船」的概念應用在這座音樂廳上，黃色帆船式的外觀造型，加上紅色、綠色、藍色的玻璃圓型窗戶，每處迴廊代表船身的不同部位。音樂廳的最大特點在於打破傳統舞臺位於音樂廳一端的設計。夏隆以「讓音樂在建築物中心位置發聲」爲主軸，將音樂廳舞臺設在廳內的正中央，像葡萄園一樣，以舞臺爲中心，一層一層往上延伸，共有2,446個觀眾席。設計方式減少觀眾與演出者的阻隔，無論觀眾坐在哪個方向，都可以看見舞臺上的演奏家。這種「葡萄園式」的設計也在「萊比錫布商大廈音樂廳」、「雪梨歌劇院」與「丹佛音樂廳」中使用，成爲現代音樂廳的一種型態。

◆ 雪梨歌劇院（Sydney Opera House）

1973年落成的澳洲雪梨歌劇院，是二十世紀最具特色的劇場建築之一，也是雪梨市的城市標誌性建築。設計者爲丹麥設計師約恩・烏

松（Jørn Utzon），歌劇院外觀的白色屋頂是由一百多萬片由瑞典製造
之瓷磚組成，以白色及乳白色相間排列，2007年被聯合國教科文組織
評爲世界文化遺產，每年參觀人數約800多萬人，是澳洲歌劇團與澳洲
芭蕾舞團的常駐地。

◆達拉斯‧邁耶森音樂中心（Morton H. Meyerson Symphony Center）

1989年完成的「梅爾森交響樂中心」，是建築師貝聿銘（I. M.
Pei）所設計，音樂廳外部大廳迴廊採用球弧形屋頂，及圓柱形鏤空金
屬支架玻璃造型，內部的音樂廳主體則是長方形的劇場空間，這裏是
達拉斯交響樂團和達拉斯交響樂合唱團的駐團地。

◆里昂新歌劇院（Opéra Nouvel）

位於法國里昂，由建築師讓‧奴維爾（Jean Nouvel）設計，1993
年落成，劇院正面保留了十九世紀的牆面和門廳，以新古典主義風格
的原始牆面，搭配現代風格的玻璃屋頂，巧妙地融合了古典和現代建
築風格，擴增部分爲新增的新式拱頂排練場，並將劇場移至地下，爲
歌劇院添增更多的使用空間。

◆新盧克索劇院（Nieuwe Luxor Theater）

位於荷蘭鹿特丹，由波利斯與威爾森建築師事務所
（Bolles+Wilson）設計，2001年落成。位於碼頭邊的劇場以紅色爲基
調，外觀以纖維水泥層板與不規則的玻璃窗組合，與內部使用空間連
結，表演廳共有1,500席位。

◆迪士尼音樂廳（Walt Disney Concert Hall）

位於美國洛杉磯市，由建築師法蘭克‧蓋瑞（Frank Owen
Gehry）設計，2003年落成，是「洛杉磯愛樂管弦樂團」與合唱團的
駐團所在。造型具有解構主義建築的特徵，12,500片的金屬片狀屋頂

風格,並搭配淺石灰石底座。音樂廳可容納2,265席,依照聲學原理設置。另外還有266個座位的羅伊迪士尼劇院以及小劇場。

◆奧斯陸歌劇院(Oslo Opera House)

2008年落成,由斯諾赫塔建築事務所(Snøhetta)設計,是挪威歌劇和芭蕾舞團的根據地,也是挪威的國家歌劇院。建築內部有三間表演場地,包括歌劇廳、芭蕾舞廳和音樂廳。因為靠海,主劇場舞臺有部分位於水下十六公尺深處,外觀造型像底座寬厚的冰山。

這些劇場的外觀與內部型態,除了能讓人去思考現代建築與周圍環境的呼應關係,也重新定義了劇場「空間」與「人」之間的相對互動。對於觀眾而言,這些劇場,讓走進劇場看表演的這件事有了更多的期待跟驚奇;而對劇場本身而言,則再次在經營管理方面展開新的思維模式,以因應與觀眾之間關係的調整。

主要類型

不只是劇場的外觀形式受到興建時美學與建築思潮的影響,內部的演出空間與公共區域也連帶反映著時代的樣貌。在歐洲大部分的劇場,巴洛克時期極盡華麗的劇場建築與裝飾元素,影響了後代劇場內裝的設計,這樣的氛圍讓劇場藝術具有高尚藝術的意味,是為一種藝術殿堂。

功能區分

且不論歷史的變化脈絡與建築設計的本質,劇場以空間使用的內容不同,會有不同的名稱,並作為區分。以**演出功能**來分,一般有下

4 硬體

法蘭西戲劇院（Comédie-Française）外觀

述幾種劇院，其中有些會在前面冠上地名或者國名：

◆戲劇院（theater）

　　也稱為戲院，或是劇院，主要用作戲劇的演出，但實際上並無一定的限制。依席次數，可粗略分為大型劇院（1,200席次以上）、中型劇院（1,200-800席次）與小劇場（800席次以下）。例如法蘭西戲劇院（Comédie-Française）、奧德翁劇院（Théâtre de l'Odéon）都是大型劇院。

◆音樂廳（concert hall）

　　類似戲劇院，也依照演出規模大小分為專為獨奏，或是小型樂團演出的「演奏廳」（recital hall），以及大編制交響樂團演出的「音樂廳」。因為音樂要求的反響與殘響與戲劇廳不同，通常會有專屬的劇場，與戲劇演出區別，像是迪士尼音樂廳。

◆歌劇院（opera house）

　　一般給有樂團伴奏與戲劇演出的歌劇表演使用，有些戲劇院會建置樂池的空間，供歌劇或需要現場伴奏的演出使用。著名的歌劇院有

維也納國立歌劇院（Wiener Staatsoper）、布拉格國家歌劇院（Státní opera Praha）、羅馬歌劇院（Teatro dell'Opera di Roma），另外還有一類喜歌劇院（opéra-comique），較歌劇院規模小，專門表演喜歌劇。

◆戲曲劇場（xiqu stage）

也稱為戲館，主要演出傳統戲曲。因為傳統戲曲採用的三面式程式化的演出形式與寫意的道具布景，舞臺空間較小。例如香港西九龍文化區的戲曲中心，有專為看傳統戲曲而設的擁有1,100個座位的「戲曲劇場」，與約200個茶席座位的「茶館劇場」。日本對這類專門演出傳統戲曲的劇場有專屬名稱「座」，例如大阪松竹座、東京的歌舞伎座，裏面的各項設備也各有專門的稱呼。

以上所介紹的劇場，並未涵蓋全部的劇場型態。基本上，劇院並沒有固定的最佳空間模式，劇院的大小取決於演出所需的舞臺空間以及可容納的觀眾數，在這兩者之間的互相搭配。實際上，劇院空間提供各類型演出使用也是常態，端視劇院能夠為演員和觀眾的交流提供良好的關係和環境。以中國大陸劇院情況為例，其中設置多功能劇場的空間，就是為了符合各式不同類型的演出形式。被指定為世界遺

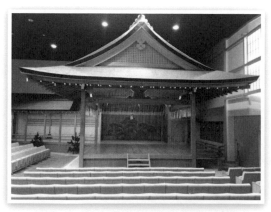
位於京都的日本金剛能樂堂（蔡長菁攝）

產，位於洛杉磯的潘塔吉斯劇院（Pantages Theatre），就曾經是影城（movie theater）與演唱會的場所，近年又成為百老匯歌舞劇《阿拉丁》（*Aladdin*）演出的巡迴場地。因為舞蹈類的表演形式，基本上所使用的表演空間與對劇場空間的要求跟戲劇演出較為接近，通常運用戲劇院的劇場來進行表演。

經營區分

近年來某些大型的劇場，內部會同時擁有好幾個劇場，類似一種文化中心的概念。有專門戲劇演出的戲劇院，有為了音樂演奏的音樂廳、演奏廳與小型演出的劇場。高雄的「衛武營藝術文化中心」就建有2,260席次的歌劇院、2,000席次的音樂廳、1,254席次的鏡框式戲劇院與470席次的表演廳，是亞洲地區最大規模的劇場。但在某些地區，劇場必須兼做各種活動的舉辦場地，成為典禮的禮堂、會議的集會場所、展覽場所等。依據這些劇場的經營型態，劇場可再分為下述幾種：

◆商業劇場（commercial theatre）

指營利（for-profit）的劇場，以營收為目的，如美國紐約的百老匯（Broadway）、英國倫敦西區劇院（West End）。

◆定目劇劇場（repertory theatre）

提供定目劇演出的劇場，可能不僅由一個團隊駐演，一般具有幾個可替換演出的固定節目（戲劇、舞蹈、音樂節目等），這類演出團體與上述商業劇場類似，有長期的合作關係。

◆大會堂（city hall或town hall）

依區域位置、經營屬性和功能又分成國家或省市文化中心，是多

功能的展演場地，爲各種類型的表演及會議活動提供空間，如「香港大會堂」。

◆學院劇場（college theatre）

在表演藝術相關系所的學校，通常設有實習的劇場，作爲學生作品呈現與公演的場所。這些劇場或音樂廳也對外開放，並與當地社區有良好的互動關係。

◆社區劇場（community theatre）

或稱爲藝術中心，指位於社區的劇場，通常規模並不大，沒有專職的劇場人員，只有場地的租借人員。這些劇場與當地居民密切，不僅是社區文化的一部分，更扮演地區藝文活動的推廣工作，是文化教育與交流之場所。

◆節日劇場（festival theatre）

專爲某種藝術節，或特別節日而搭建的劇場，例如「亞維儂藝術節」（Avignon Festival）每年7月在教皇宮（Cour d'Honneur du Palais des Papes）中庭內搭建的劇場，做大型戲劇演出。

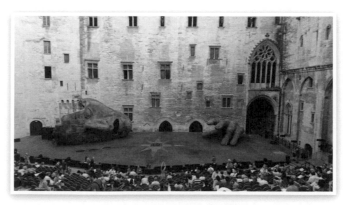

2018年在教皇宮的戶外劇場

◆實驗劇場（experimental theatre）

　　或稱小劇場。座位數通常在300席次左右，舞臺與觀眾席沒有明顯分隔，形成一種特殊的觀演關係，屬於非主流的劇場形式。重視創作理念多於市場票房，通常也選擇在容納人數較少的表演場所。

◆非典型劇場（atypical theatre）

　　這類劇場不須具有劇場的規模與設備，可能只是個閒置空間，或是任何一個空間。演出的內容通常比較單純，人數也較少，是實驗性表演的演出空間。例如臺北藝穗節的節目，多在這類原本並非劇場的空間演出。

臺北藝穗節《變形記》在咖啡廳地下室演出（涂雅惠攝）

層級區分

　　劇場依照所屬的地區與單位，還可以有層級的分別，從國家級、省市至鄉鎮層級。在中國大陸有比較明確的分法，依照劇場建築的規模、使用性質分為四等，作為區分的標準：

1.特等劇場：屬於國家級劇場、文化中心及國際性文娛建築。

2.甲等劇場：屬於省、市、自治區及重點劇場，具有接待國外文藝團體和國內大型文藝團體演出的能力。

3.乙等劇場：屬省、市、自治區一般劇場，具有接待國內中型文藝團體的演出能力。

4.丙等劇場：能接待一般文藝團體演出的一般劇場。

此外，山東演藝聯盟發展有限公司於2014年公布的《劇場等級劃分與評定》，主要從劇場硬體配置和運營質量兩個方面對劇場進行評價。**硬體配套**評價指標：包括觀眾座位數量、觀眾廳面積、舞臺尺寸等21項，根據硬體水平，再將劇場劃分為一、二、三、四級。**運營質量**評價標準：包括劇場運營能力、管理水平、服務質量、加分項共四個大項，六十多個子項，幾乎囊括了劇場從事營運、服務過程的所有環節。（中國舞臺美術學會）但是劇場的標準越多，會面臨到越難以分類的狀況。

以上不管是從功能名稱區分、經營方式區分或從層級地區區分，劇場的種類，其實不只以上幾類，除依據演出內容與經營方式外，觀眾也會因劇場類型的不同，而有相異的經驗感受。

劇場空間

一個理想的劇場，是表演美學呈現的區域，也是支援表演各項設施的地方。依照服務的對象與空間區域的分割，有演出使用空間（表演區域左右側臺、後舞臺區域）、觀眾使用空間（觀眾席、大廳、公共空間）與行政管理空間等。劇場是為了觀眾而興建，如果沒有表演節目的內容，劇場只是個建築。劇場除了服務觀眾外，使用設施的演

出團體也是服務的對象，因此在規劃上就必須滿足不同對象的需求。演出空間與觀眾空間一般以劇場的大幕內外來區分，大幕內為表演區域，大幕外為觀眾區，兩區的管理者，分為舞臺監督與前臺主任，所負責的工作也有所不同。這兩區主要屬於劇場藝術部分，另外還有行政支援部分，包含前臺空間（**圖4-1**）。將這三大空間，簡述如下：

演出使用空間

即舞臺區。主要有：

1.主表演空間（含主舞臺及伴奏空間）；
2.準備表演空間（右側舞臺、左側舞臺及後舞臺）；
3.支援表演空間（化妝室、技術執行與準備空間和練習室）。

設施包含了舞臺機械、舞臺懸吊系統、舞臺燈光及舞臺音響部分。

觀眾使用空間

以觀眾視角觀看的空間。包含觀眾席（auditorium）與觀眾服務空間的前廳（front of house）、購票處（box office）、服務臺、演出商品販售處、物品寄放處、休息區，以及劇場公共空間、劇場餐廳、紀念品店及圖書館。

行政管理空間

維持一座劇場營運與管理的日常業務行政空間，用以支援劇場的各項工作，包含管理與技術部門。

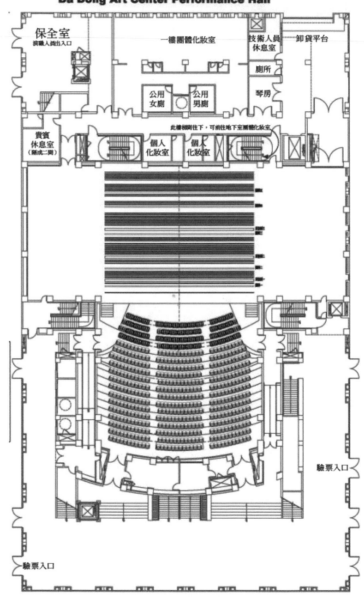

圖4-1　高雄大東藝術中心劇場空間平面圖

資料來源：大東藝術中心網站

觀眾席位

　　若以觀眾席的類型來區分，最常見爲兩大類：一種叫作**大陸式席位**（continental auditorium），是將走道設計在觀眾席的兩旁；一種叫作**美洲式座位**（American auditorium），是將走道設置在觀眾席中間；以美洲式座位較爲便利進出，也較多劇場採用。臺灣「國家戲劇院」基本上是大陸式席位，「香港文化中心」大劇院則是類似美洲式席位。

　　觀眾席通常會依著緩坡建造，靠近舞臺的最低，越往後則越高，而有些則是建造成階梯式座位（tiers），各區通常分成三至四層（**圖4-2**）。觀眾席內再分爲：最前座位（stalls），是離舞臺最近的區域，也是最貴的座位，其中還有貴賓席（royal stalls）；再來是中層座位（mezzanine），依距離舞臺遠近分爲前中間層（front mezz）、次中間層（mid mezz）、後中間層（rear mezz）；再後是高層樓座（circle），分爲較低層前排座位（dress circle）與後排座位（upper circle），最後方還有樓座（balcony），是離舞臺最遠，通常票價最低的位子。有些劇場，兩旁還有歌劇劇場留下來的包廂（box），以前是供王公貴族與皇室觀賞表演而設置的空間，現在則爲視野較差的席位，稱爲視線遮蔽區，許多演出會捨棄這邊的座位，不予出售，或者作爲架設側燈的區域。

　　一般來說，觀眾席空間的寬度不能大於兩倍的鏡框口長度，深度則以鏡框口長度的2/3爲最佳視線區，超過兩倍以上就不利於觀看，這時就會往上樓層設計座位。觀眾的視線角度則以俯視仰角30度以內爲佳，水平視線則在居中左右各30度的範圍內，否則會對看戲產生影響。

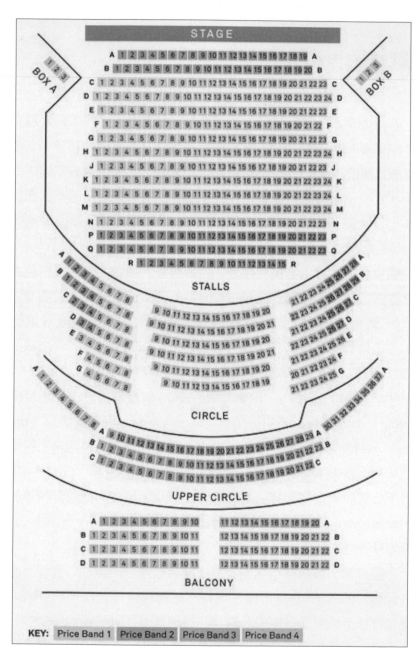

圖4-2 英國人人劇院（Everyman Theatre）的觀眾席平面圖

資料來源：人人劇院網站

依照觀衆席的整體形狀區分，一般大致分爲以下幾種（**圖4-3**）：

◆鞋盒式席位（shoebox auditorium）

這類劇場空間結構簡單方正，舞臺位居一邊，空間整齊，觀衆席容納有限且視線易有死角。依照距離遠近，越遠的觀衆與舞臺距離較遠，容易視線不清晰，音樂也傳達較差，反射延遲會過長，對於說話效果有所要求的戲劇，說話音量與清晰度都得考量，這類長方形空間較適合做音樂類的演出。

◆扇形席位（sector auditorium）

這類觀衆席像是由舞臺邊緣向外擴展的放射席位，大部分觀衆會有比較好的觀賞視線，可以容納較多的觀衆。但在音響反射的效果上，在折角與觀衆席後方的弧形牆面，會有成音的問題。這類扇形空間通常都是中型規模的劇場空間，像1876年由華格納設計的拜特羅伊節日劇院是很典型的扇形觀衆席。

◆馬蹄形席位（horseshoe auditorium）

是古典歌劇院最常出現的典型空間，有其巴洛克時期的歷史傳統，多數外觀帶有華麗的裝飾。面對舞臺環繞著三面觀衆席，樓層可多達六層，容納爲數不少的觀衆；但越上層的觀衆，因爲俯角過低，視野不佳，音響上也會有反射的問題。臺灣的國家劇院戲劇廳，因爲

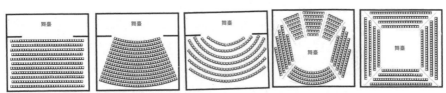

（由左到右：鞋盒式、扇形、馬蹄形、葡萄園式、環繞形）

圖4-3　觀衆席的幾種形式

取自德國歌劇院的樣式,是這類馬蹄型觀眾席的改良型。

◆葡萄園式席位（vineyard auditorium）

　　這類空間目前只當作音樂廳來使用,主舞臺在中間,觀眾座位散布於四周,觀眾相當接近舞臺,視覺上有親切感,觀眾席也有活潑感,音樂本身易於傳遞,觀眾席以梯田的樣式增加音響的反射。在臺灣新建的衛武營藝術中心音樂廳就設計成這樣的空間。

◆環繞形席位（round auditorium）

　　這種舞臺也在中間,觀眾座位呈有規則性地圍繞在四周,有矩形、圓形或橢圓形,靠舞臺側邊的音響效果較差。例如皇家亞伯特音樂廳（Royal Albert Hall）、北京「國家大劇院音樂廳」是少數這樣座位的音樂廳。

　　另外,有一類黑盒子空間（black box）的觀眾席沒有固定形式,可依據每個演出重新配置,也可能沒有座位,觀眾坐在階梯上或站著,甚至可以走動到舞臺內。這種類型的空間大部分都用於戲劇,或是比較實驗性的演出。

🎭 演出空間

　　每間劇院都是獨一無二的,其所呈現的劇場藝術,展現了空間與舞臺之間的連結,以及舞臺與觀眾席之間的相對關係。這些連結與關係,使舞臺的形式出現幾種變化,一般分為四種基本形式:鏡框式舞臺（proscenium stage）、四面式舞臺（arena stage）、三面式舞臺（thrust stage）與黑盒子劇場（black box）。

舞臺形式

　　鏡框式舞臺是最常見的舞臺形式，觀眾如同看著表演者在一個畫框內演出；四面式舞臺像是一個居中的表演區，觀眾環繞著看表演，類似古羅馬的競技場；三面式舞臺，也稱為開放式舞臺，盛行於英國伊莉莎白時代，採用了延伸至觀眾席內的舞臺，因為舞臺缺少左右邊側，有一些戲劇視覺美感的東西消失。中國的傳統舞臺，也發展成這樣的形式。第二次世界大戰後，出現了一種新的可變式舞臺（adaptable theatre），主要搭配黑盒子空間，用於實驗性的表演，當中的觀眾席、舞臺區域都可以依實際演出內容做調整。

◆鏡框式舞臺（proscenium stage）

　　舞臺置於空間裏的一側，因此也稱為終端式舞臺（end-stage）。如圖4-3的鞋盒式、扇形、馬蹄形觀眾席，搭配不同類型的舞臺，通常是矩形舞臺搭配鞋盒式觀眾席，有些也會搭配扇形觀眾席。

　　舞臺在一鏡框內，鏡框口裝有幕，可遮掩或展示舞臺；觀眾坐在舞臺的正前方，面向同一個方向看表演；透過鏡框式的觀點，把觀眾的注意力集中在表演的內容上，也阻擋了演出的部分畫面，使表演容易呈現出「第四面牆」的效果，簡化了製造舞臺幻覺所需要的場景和特效。

　　這種舞臺表演製造了較強烈的疏離感，觀眾像是從框外看表演，參與感較弱，當然這也可能是某些演出試圖營造的效果。鏡框式舞臺是存在時間最長久、也最多劇場採用的舞臺形式。

◆四面式舞臺（arena stage）

　　舞臺可以是圓形、橢圓形、八邊形、方形、矩形或各種不規則

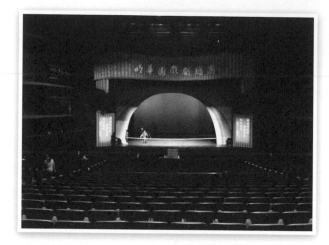

臺中國家歌劇院劇場是標準的鏡框式舞臺（姜建興攝）

形狀，觀衆圍繞舞臺的四面。舞臺跟觀衆之間創造出一種強烈的參與感，並且容易在觀衆和演員之間形成某種互動。表演者必須考慮到四面的觀衆，在表演方式與聲音的控制上都會受到限制，觀衆也會因表演者的角度，而無法接收到全面的演出訊息。但這類的演出，去掉了一面無形的牆，呈現出眞實的生活樣貌，所以有些演出偏好使用這類型的舞臺。

◆ 三面式舞臺（thrust stage）

也稱爲伸展式舞臺，舞臺通常是矩形或方形，也有半圓形或圓形，從空間一側向觀衆的一側推出。觀衆通常位於舞臺的三面，因爲舞臺上至少有一邊沒有被觀衆占據，所以兼具了鏡框式與四面式的優點，但也必須捨棄一些原本可以製造出的舞臺幻覺。觀衆席是馬蹄形，環繞著伸展舞臺的三面。因爲表演區伸入觀衆席，容易與觀衆打成一片，但演員的動作、布景和其他的劇場元素都必須朝三個方向投射。

宜蘭演藝廳有臺灣唯一的三面式舞臺

◆可變式舞臺（adaptable theatre）

也稱為調整式舞臺，主要搭配圖4-3中黑盒子劇場的空間，依照
表演形式與空間配置，做舞臺型態的調整。考慮觀眾席位的安排與視
野，通常不會做複雜的變化。這類舞臺強調現場展演的獨特觀演關
係，多做實驗性的表演。通常這類的劇場表演場地和觀眾席都不是固
定的位置，可隨意變動，沒有什麼特別限制，這類的舞臺也因為實驗
性演出的增加，越來越受到藝術家的喜愛。

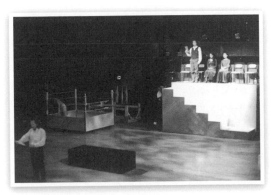

臺灣實驗劇場的可變式舞臺（唐心田攝）

　　也有不屬於以上這些形式的舞臺，甚至可能不是一個固定舞臺，只是一個空間。但即便如此，這樣的空間仍需要依賴演出設備來輔助與執行劇場藝術的效果與氛圍。

演出空間與設備

◆演出使用空間

　　從觀眾席看舞臺上的演出，看到的只是表演區域呈現給觀眾看的部分，在上、下、左、右邊的空間，以及後側的後臺空間，爲了支援演出的效果與需要，還有許多隱藏的空間是觀眾看不到的。以一般劇院來說，演出使用空間依使用目的大致分爲三區：

1.主舞臺空間（main stage）

　　包括大幕後方的主舞臺空間，往上有舞臺上方的升降空間，至少是鏡框高度的兩倍，以利於不同布景的升降。另外，有些劇院在舞臺前方設有樂池（orchestra），演出如需要現場伴奏（像是歌劇院）就有這樣的空間可供使用。

2.後臺空間（back stage）

　　在主舞臺兩側及後方空間，放置各場景需要的布景、道具的空間、人員等待上場的空間，以及預留90公分的穿場通道。大型劇院除了左右側臺能供換景，還能在舞臺下層設置同樣大小的空間。左右側舞臺的面積，必須大於或等於主舞臺，以做換景的輔助與變化，亦可前移成爲舞臺場景的一部分，同時也作爲表演者上場的準備空間，或舞臺監督的工作桌區、舞臺工作人員的準備區。

3.支援空間

　　為演出前、演出時、演出後所有準備工作的支援空間，包含化妝室（dressing room）、技術執行空間（燈光控制室、音響控制室）與排練室，以及提供演出人員表演前的暖身及練習空間。休息室（green room）提供後臺工作人員休息、用餐、聊天及娛樂。大型的劇院另有製服廠（wardrobe），是所有表演服裝製作、展示及收藏的地方。

◆演出設備

　　至於前臺空間的舞臺設施，主要包含以下幾種系統。由於英文專有名詞翻譯成中文，因各地用法不同會有不同的稱呼，本章並不多加介紹所有種類與用途，只說明大致種類，包含：

1.舞臺機械系統

　　含升降平臺、旋轉舞臺（revolving stage），與舞臺上的陷阱（trap mechanism），也稱活動臺板機械裝置。

2.舞臺燈光系統

　　分為以下幾種：

(1)一般燈光：指條燈（striplight）、泛光燈（floodlight）、腳燈（footlight）、天幕燈（cyclorama light）、橫幕燈（overhead borderlight）又稱邊界燈。

(2)特殊燈光：指聚光燈（平凸透鏡、P鏡、柔邊透鏡、佛式聚光燈〔fresnel〕又稱螺紋燈、橢面反射聚光燈等）。

(3)效果燈：用以投射特殊效果，如雲、霧、水、雨、火焰、閃電、虹、雪、太陽，以及投射各類景物以代替布景的效果。

(4)電腦燈：以電腦來調整各種顏色與角度變化的燈具。由於不需要加裝傳統的燈光色紙，就可以打出不同顏色的光，是目前設

計者最喜愛的燈具。

3.舞臺懸吊系統（fly facilities）

須考慮能載重的空桿，包含頂棚、吊桿（燈光吊桿、反響板吊桿、空桿）、天橋。

4.舞臺布幕系統

舞臺上的每道布幕都有固定的名稱，由臺口至後臺的布幕依序是：防火幕－眉幕－大幕－沿幕－翼幕－中隔幕－螢幕－背景幕－天幕，並依舞臺大小增加翼幕，介紹如下：

(1)大幕（curtain）：有對開式，升降式，或雙吊式。

(2)眉幕（teaser）

(3)第一道翼幕（tormentor），也稱遮擋幕。

(4)翼幕（tormentor或wing），也稱腿子。

(5)沿幕（border）

(6)中隔幕

(7)背景幕（drop）

(8)天幕（cyclorama）

依幕的樣式與功能主要區分為以下幾種。但在劇場的歷史裏，也有出現布幕同時使用兩種拉法，造成不同變化皺褶的美感：

(1)對開幕（背景幕〔drop〕）：在舞臺鏡框內，左右兩側拉開的一種兩塊式布幕。

(2)雙吊幕（tableau curtain）：一樣分成左右兩塊布幕，可以將幕的中段，往舞臺口兩側斜角的上方吊起，再集中於左右兩側，關幕或閉幕時，即放下吊起的部分，讓布幕垂下。

(3)刀切幕（lift curtain）：這種幕是一整塊布，即是一般的布幕。

(4)水紋幕（Austrian curtain）：又稱水吊幕。在幕往上升起時，在布幕的每一個相同間距往上拉起，呈現波浪般的下襬，是上下升降式，一般用於大幕前面。

(5)防火幕（fire curtain或asbestos curtain）：為了劇場安全要求考量，防火幕是相當必需的，這種幕通常以石綿製成，緊貼於舞臺鏡框後方懸掛，當有火事，或是其他突發狀況可放下，將舞臺區與外部空間完全封閉。

5.音響擴音系統

分音源系統、擴大系統與揚聲系統三大部分，音樂廳對於音響設備與音箱的擺設與數量，都有相當專業與嚴格的標準。

技術永遠在進步，劇場有一天還是會老舊；設備再怎麼添購，永遠也是不夠用，只有真正會使用，且能讓它發揮最大的功能，才是正確的態度。同樣的，每個劇場也都有當初建造時的功用與用途，一定不可能滿足所有藝術家、每位觀眾，以及使用劇場的每一個人。只有瞭解到劇場設計的真正本質，才能在有限的空間內，用現有的設備，為每一次的演出，呈現劇場裏最完美的一幕。

 課後練習

請找一個時間進劇場看一場表演。從一進入劇場門內即開始觀察，這個劇場裏有什麼公共空間？有哪些設施？動線的安排如何？以一個觀眾的觀點提出改進的意見。進入觀眾席後，座椅如何安排，劇場舞臺是怎樣的形式？試著用簡短的文字敘述所看到的劇場裝置。

劇場 經營管理

詞彙解釋 ···

定目劇（Repertory）

定目劇是一種常備的劇目（repertory program），指劇團的演員、舞臺等製作設計皆已排練且製作完成，具備熟練技術、演出經驗，並可隨時上演之候選作品。這類演出劇目通常已經演出多次，也有一定知名度、票房與市場接受度，而非實驗性作品，為某個劇團的代表作之一。此外，定目劇是以長期定點演出為主，通常以配合一間劇院做長期性的演出，像是百老匯「長期定點」的商業劇場規模，但也會進行巡迴演出。

新古典主義建築（Neoclassicism Architecture）

新古典主義是對古典主義的認同態度，盛行於十八世紀後期到十九世紀歐洲國家的建築流派，特點是採用嚴謹的古希臘和古羅馬的建築形式，包括古典柱式和拱型的技術，但脫離了古典主義的繁複，保留了古希臘、羅馬的建築特色，將線條簡化，反對華麗的裝飾，並以儉樸的風格為主。在歐洲有相當多的公共建築採用這種風格，顯得高貴氣派，但又不失現代感，也留下許多這類型的劇場建築。

喜歌劇（Opera Buffa）

指前古典主義時期在義大利出現的一種新型的歌劇形式。這種歌劇通常取材於日常生活場景或普通人的生活小事，演出的角色不多，常對人物進行諷刺，用方言寫成。最早作為正歌劇的幕間劇出現。十八世紀初出現，早期具有喜劇性內容，以說白與歌唱並用為特徵，十九世紀漸漸趨於衰落。

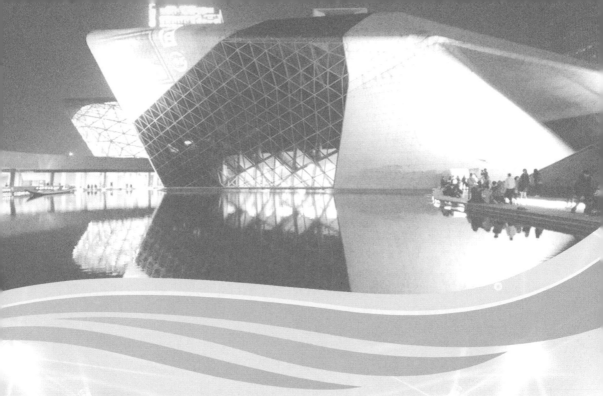

5 5 管理

學習重點

◇劇場管理的概念與藝術行政包含的意義

◇劇場的定位與目標的擬訂原則

◇劇場組織的概況與劇場領導者的特色

◇劇場管理的績效評估原則與**KPI**指標

　　除了硬體的建築，劇場還必須要有所謂的軟件，也就是內容，才真正具備劇場的功能。藝術層面的作品之外，在劇場裏，應盡可能把技術層面的作業，以及行政和服務層面的工作這些要素包含進來。為了能達到完美的境界，一個藝術家或是藝術作品的呈現，需要技術設備與組織人員的高度配合。在每一齣精采演出的背後，隱身於幕後的工作人員不計其數，各司其職，做好自己那一部分的工作。因此，劇場雖然表面上看起來是藝術的展現，實際上也是人與人之間的管理，是一種「劇場人」與表演者的合作互動模式。

　　管理最大的關鍵，也是最重要的因素，是人的管理，每個人都有自己的特質與做事方式，領導者須思考如何把最適合的人，放在最合適的位子。劇場裏需要管理的不只是工作人員，也需要管理觀眾，觀眾的進出場、演出秩序及安全事項，共同協作，以發揮劇場的更大意義。

　　人人都可以是藝術管理者。人腦是藝術管理的極致表現，左腦代表理性、條理分明；右腦代表創造力、感性。人每個時刻都活在左腦與右腦同時思考、同時調和的狀態。在變動快速的世代，管理面對的是一個高度不確定與複雜的社會，劇場亦非能以數字量化呈現的組織；藝術作為一種心靈感受，本身具有非量化的特性，很難以數據代表成效；因此，所面對的管理層面與相關作業策略更加困難，也更加需要專業。就算硬體在設計時已考量過各項要求，劇場的硬體功能還是有其極限，然而藝術創作是無限的，唯獨透過管理機制，才能發揮劇場的最大效能。本章將透過管理活動幾個程序：規劃、組織、領導與控制，來看劇場管理中的定位規劃、組織狀況、領導方式與績效評估，落實劇場的管理工作。

管理概念

簡單來說，管理就是管理者透過組織裏眾人的努力，有效的運用組織裏的各項資源，包括人力、資金、原料與設備等，以達到組織目標的一種方式。在這個過程中，重視團隊的合作與眾人的協力，不僅要把每一項工作做好，而且要達成運作的目標。透過管理功能來有效達成目標，並且檢視績效，如果未能達到預期，須修正後重新執行。管理作業主要分爲四個步驟（**圖5-1**）：

1.**規劃**：確定組織的目標、定位與經營方法，是否能執行。
2.**組織**：瞭解組織成員的工作職能與分工方式，適時劃分部門、釐清成員工作。
3.**領導**：除了管理成員完成組織目標外，激勵與協調也是領導者統御的重點。
4.**控制**：績效評估與監控整個管理流程，並加以修正與調整管理方式。

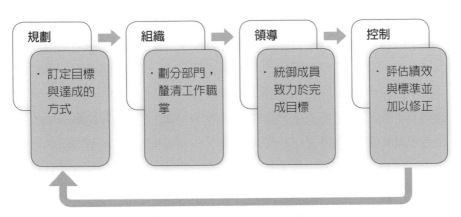

圖5-1　管理功能的四個部分

劇場發展

　　劇場本身擁有久遠的管理歷史，早在西元前的古希臘時代，戲劇演出活動所動員的城邦人員與財力資源，就是管理應用的最佳案例。作為戲劇起源的古希臘，每一年「戴神節」的籌備與舉行，都展現了一個完善的劇場管理模式。整個籌備期共約11個月，在前一年結束後的一個月左右用抽籤方式選出行政長官來負責統籌事項，下一年度想要參加比賽的劇作家此時提出申請，最後以投票選出三人。每個劇作家需要編排三個悲劇與一個撒特劇（Satyr play）。雅典政府負責提供劇作家薪水，贊助演出所需的演員、歌隊與服裝經費等。除此之外，行政長官再選定三名富紳擔任劇作家的贊助者（choregos），資助包含薪水、面具服裝等演出相關物品，這些富紳為了提高演出水準與獲得比賽優勝，提供大量的金額的協助。在戲劇比賽的最後一天，除了劇本獎外，演員與贊助人也會獲得獎勵。表演節日是雅典的國定假日，所有行業都休息，劇場有賣票交易行為，也提供了看戲基金供市民申請，進行藝術推廣。據研究，每場看戲的觀眾，都在城邦總人口的1/4以上。這個經營的模式相當空前，至今還沒有同樣能讓全國動員的劇場活動。

　　到了文藝復興時期，由於社會政治與經濟的變遷，有錢的貴族與商人興起，加上古典戲劇的流行，開始有了私人興建劇場管理經營的情形。後來皇室貴族對歌劇演出給與了極大的財力支持，除了本身欣賞與喜好藝術，這種支持也象徵財力與身分地位。當時這些劇場的管理者都是由藝術家兼任，除管理場地、安排劇目之外，演出的各種事務，如賣票、宣傳等也都需要管理。合資股東的出現，由股東負責財源，之後再依票房與劇團拆帳、分紅。英國劇場跟貴族大臣的關係非常密切，莎士比亞雖是劇作家，還身兼劇場的合夥經營者。

　　十七世紀之後，由於歌劇與芭蕾舞的規模越趨龐大，演出的各部門往專業化發展，以至於工作開始出現分工，編劇、演員、設計者與售票各司其職，負責製作的專門劇場經營者漸漸出現。這些經營者會以票房的好壞作為主要的上演依據，總攬劇場相關事務。德國的薩克斯·曼寧根公爵（Georg II, Duke of Saxe Meiningen, 1826-1914）是記載中第一位專職的「導演」，從此開始有了劇場的專業性職務。1857年，易卜生（Henrik Ibsen, 1828-1906）就曾擔任挪威奧斯陸（舊稱：Christiania）一間劇院的經理。到了十九世紀，因為技術的進步與各項劇場工作的專業性，發展出資本主義下商業體制為主的文化事業，整合藝術管理者的專業與技術，建立了完整的劇院系統。美國也秉持企業管理的理念，發展出百老匯歌舞劇的劇場經營方式，主要由「劇院經營商」、「演出經紀商」、「演出製作商」等為管理者，以市場需求為目標，運用各種資源，並以收益最大化為目的，成為現代商業劇場經營的模式。

藝術行政

　　自從1962年美國「福特基金會」開設藝術行政課程開始，藝術行政從企業管理、市場行銷等理念分析社會現象與藝術之間的關係，以及未來發展的可能性，從而建立一套規範，以尋求有效合理地解決藝術方面的問題，尊重藝術創作，為藝術家服務。在藝術行政體系下由五大系統來建構網路：

1.**生產者**（producer）：主要是藝術家為首的製作者。
2.**支持者**（supporter）：主要是觀眾、政府單位或是企業。
3.**分配者**（distributor）：在於連結生產者與支持者。
4.**評鑑者**（evaluator）：對藝術做出公正公平的評價，並做出裁判者。

5.**教育者**（educator）：推動各類藝術與培養相關人才工作者。

　　此五者構成一個藝術行政的結構，而劇場擔任當中仲介與管理的角色，也就是分配者，用以協助生產者，爲支持者提供服務。劇場是有特定目的的公共建築，要如何演？如何看？有多少藝術呈現的空間？技術上能怎麼發展？其中包含所看到、所感受到的部分（藝術層面），與背後支撐演出的其他部分（技術層面）。

　　劇場管理單位並不是一個場地與設備的租借者，必須透過有系統、有制度的管理方式，主動協助演出者呈現最好的表演，並爲觀眾服務。就這個角度來看，劇場管理主要分爲兩部分，一個是硬體（設備），另一個是軟體（人）。如何能達到人性化的管理與專業化的制度，是藝術行政的最高宗旨。一般來說，劇場管理不僅是租借與設備管理，更是一種「服務」的概念。分爲兩部分：

1.**技術管理**（technical management），是劇場行政與技術有效的管理與運用。
2.**技術服務**（technical service），提供劇場設備最大的效能與最有效的服務。

　　劇場管理是一門專業的技術，管理者需要具備專業的概念與藝術的思維，這成爲劇場管理最大的困難。在臺灣，大多數的劇場屬於公家機關，進用管理人員是依照國家考試制度錄取，因此容易形成擔任劇場管理者並非來自專業科班的窘境，專業人才短缺問題相當嚴重，相關的管理人才跟不上劇院興建的速度，以致產生懂藝術的不一定懂劇場，懂劇場的不一定懂藝術。劇場管理是一個兼具理性與感性的工作，有難以被量化的藝術特質，也有必須按照規範執行的工作，這兩者當中往往很難取捨，以至於劇場管理單位常常會被認爲不懂得變通，公家機關劇場更會被認爲死板。然而毫無章法的劇場規定，又會引起使用者與管理者雙方的困擾，甚至因爲溝通不良而引起設備使用

上的危險，最後不但演出效果打折扣，劇場設備也因此受損。

　　劇場是個具備專業性的場所，管理劇場的人因而需要有專業知能，擁有劇場技術知識與熟練的操作，對於「劇場」本體的基本認知與態度，也應該有完整與正確的想法。劇場管理與其他管理相關學科類似，涉及演出場地的財務、營運、人力資源和銷售活動，將管理學應用於繁雜的劇場，使人、事、時、空臻至完美境界。另外一方面，劇場因為有「藝術」的性質，所以須顧及其感性的層面。

目標規劃

　　為了能更有效率及妥善地管理劇場的各項事務，首要必須瞭解劇場組織的宗旨與目標，以此規劃出妥當的管理方法。無論任何一個劇場，其宗旨大致相同，是以服務觀眾、追求觀眾的最大化利益為主。然而，藝術劇場與商業劇場的目的有不同分別，如非營利組織劇場，一樣是服務觀眾，但目的主要在提升表演的藝術水準，提供社會文化服務或是教育培育觀眾；而商業劇場卻是以娛樂觀眾為主，目的是提高票房收入，為股東帶來最大經濟利益，兩者有別。以下首先介紹非營利組織。

非營利組織

　　多數的劇場都是非營利組織。所謂非營利，並不是「不營利」，或者是不能賺錢，而是「設立之目的不在獲取財務上的利潤分配」。也就是說，這種組織的目標並不在賺取利潤給股東分紅，而是為了組織的發展與永續經營；它是以所營收財務實現社會公益（public interest）使命的自發性、獨立自主的組織，結合人力資源

（participants）、財力資源和物力資源（resources），經由某些有組織的活動（operations），創造出有價值的服務（services），以服務社會中某些人（clients）（司徒達賢，1996）。因此，非營利組織可以營運收入，甚至會有盈餘，不以利己或私人營利之組織設計，組織並享有稅賦上的優惠。雷夫‧克萊默（Kramer, 1992）等人認為非營利組織之角色與功能有以下幾種：

1. 服務的前瞻者（vanguard or service pioneer）
2. 價值的維護者（value guardian）
3. 倡導者（advocator）
4. 公共教育者（public educator）
5. 服務提供者（service provider）

透過以上的描述，可以比較清楚瞭解表演藝術作為一個非營利組織的角色，它除了是提供藝術價值的前瞻者，須維護這個價值，此外還是藝術的倡導者、教育者，且能提供相關的服務。在臺灣，除了公共的表演藝術機構與表演藝術團體以外，其他多是登記在各地文化局管理之下的人民團體，為「法定非營利事業」。劇場基於推廣藝術文化，提升國民藝文水平使命而成立，其租金是為了維持本身的管理與運作，票房利潤所得皆再投入下一場演出。從這個觀點來看，商業機構追求的是利益，而非營利組織則是實現理想，將藝術追求作為終極目標。法國「巴黎歌劇院」、澳洲「雪黎歌劇院」等，皆屬於這種非營利組織的劇場。

確定劇場的非營利性質，在一開始管理時，必須首先要思考所謂的定位。觀眾是成人或是兒童？對象是全國國民或是社區民眾？清楚的定位可以幫助劇場發展出自己特色，並與其他同類型的劇院有所區隔。舉例來說，臺北「親子劇場」、北京「中國兒童藝術劇院」，顧名思義是以兒童為主要觀眾的劇場；此外還有所謂的定目劇劇場，

如「奧蘭多定目劇劇場」（Orlando Repertory Theatre），即是以演出定目劇為主的劇院；而臺北的「水源劇場」也是朝定目劇院的方向發展。劇場依照其定位來設定它的宗旨，如果是國家級的劇場，就必須以國民為主要對象，以提升整體國家的藝術素養優先，之後的諸計畫便朝這個方向進行，如此也才能形成管理的方式。一座公立劇場基本上需身兼五大角色：節目製作者、場地維護與管理者、藝術社群經營者、觀眾教育與培養者與國家文化的表徵。綜合以上幾個定位思考點，再涵蓋國家文化政策的發展、城市發展方向、民眾未來願景與藝術文化走向等方面，一旦有了明確的定位，再擬訂相關的執行計畫。

劇場宗旨

作為國家級的劇場，日本「新國立劇院」的宗旨在於「作為日本當代表演藝術中唯一的國家大劇院，新國立劇院致力於創造、推廣和傳播優秀的表演藝術，為日本文化的改善，促進社會的可持續發展做出貢獻，我們將為這項使命做出貢獻」。（新國立劇場網站）

以北京「國家大劇院」為例，在營運與管理上有五個主要方向，並以此來完成劇場的任務，包含：

1.實施品牌經營戰略：有品牌才能經營觀眾，以獨特的文化內涵，朝「高水準、高品味、高雅藝術」的節目標準，注重品牌推廣。

2.解決藝術與市場的關聯：以大眾開放的文化藝術，並為社會提供公共服務，進行全方位與多元化的文化藝術教育，透過各種演出、展覽、講座與授課，全面提升國民的文化素養。

3.提供專業的管理與支援：國家劇院一方面為劇團、藝術家和觀眾提供支援，一方面吸取國外的營運管理經驗，提升整體的專

業化管理,加強管理的有效控制與精細化程度。

4.提供人性化的服務:劇場的主要宗旨是服務,提供觀眾不同的需求,注重每一個環節的服務內容與標準,提升人性化品質。

5.以培養觀眾爲主要任務:以創造良好的藝術欣賞環境,將觀眾的培養寓於服務之中,實施會員的滴灌工程。(國家大劇場網站)

以城市爲主的單位則以市民與社區爲主要對象,像「香港藝術中心」就是透過以下兩方面的工作,致力培育市民大眾的創意和欣賞藝術文化的能力,包含:

1.透過藝術交流和社區活動,推廣當代表演藝術、視覺藝術和電影錄像。

2.提供多元化、終身和全方位的文化藝術教育課程,並提供學術晉升的階梯。

劇場會考慮所屬地點與周邊資源環境來做自身的定位,並會搭配其他劇場,連結成一個網絡,彼此也存在競合關係,共構一個藝文大環境。如**表5-1**,大臺北地區三個層級的劇場,各有不同的定位與服務對象。

目標計畫

劇院規劃目標行動時,可以藉由三個問題來思考:第一個是它對歷史文化能做些什麼;第二是它爲人民的生活能做些什麼;第三是它對表演藝術能做什麼。藉由這幾個問題的回答,可作爲未來規劃的目標。

表5-1 大臺北地區劇場定位

層級	名稱	定位	周邊資源
國家級	國家兩廳院、臺中國家歌劇院、衛武營藝術中心	以提升整體國民藝術文化水準，並對外建立國際交流平臺，吸引國際優良團隊演出，建立國家藝文形象，以精緻藝文喜好觀眾為主。	周邊擴及大眾交通系統、高鐵所能到達的區域。
都市級	臺北藝術中心、臺北城市舞臺、臺中中興堂、高雄至德堂等	為推廣一般民眾欣賞藝文的場所，屬於市民生活的一部分，主要以都市白領階級為主，並有支援調節國家級表演場地的功能。	附近公家機關、政府單位與觀光夜市、景點。
地區級	都會區以外的各地文化局表演場地	服務未能到達都會欣賞藝文的觀眾，屬地性強，不同的地區有不同藝文喜好，並支援地區內各類藝文活動表演。	附近休憩場所、公園、市場。

資料來源：作者整理。

　　設定目標時，明確且可行的方向非常重要。目標設定可分為「質化目標」與「量化目標」兩種：「量化目標」，指可以預估數據做訂定的依據，如劇場觀眾人數、票房收入數目等；而「質化目標」，則是說明在各階段工作所要發展的重要事項，如國家表演藝術中心的四年（2015-2019）工作目標及計畫裏，就有「落實一法人多館所制度化」、「推動館際合作」、「引領區域發展」、「打造全民藝文沃土」與「發展國際接軌和交流」。通常營運目標裏，分「年度營運目標」、兩年內的「短期營運目標」、三年內的「中期營運目標」、以及「長期營運目標」幾項重點工作。例如，臺灣國家表演藝術中心擁有三間劇場的發展計畫是：

　　1.強化平臺效應：橫向與縱向整合，使資源發揮最大效益。
　　2.主動投資團隊：提高自製節目比例，為各發展階段團隊提供協助。

3.培植專業人才：成為人才匯聚基地，刺激人才流動與成長。

4.深化在地連結：與地方政府與在地團隊攜手合作，厚植在地藝文特色。

5.拓展國際網絡：秉持互惠原則，有計畫地將更多表演團隊推向國際。

6.提升文化近用：加深社會各界參與，成為在地民眾親近藝術的所在。

　　透過定位的確定，設定明確的營運目標之後才能依此制訂計畫。一份計畫書包含以下幾點：對象、方案、執行的內容、執行的步驟、實施困境分析、預估績效與危機處理，一個完整的劇場計畫如**表5-2**：

表5-2　劇場計畫書範本

<div style="border:1px solid">

劇場計畫（範例）

一、使命與願景
　　說明劇場設立宗旨、設立緣由與背景、存在的目的、任務與使命等。

二、組織編制與人力運用
　　說明劇場組織編制、業務範圍與規章、行政管理與專業發展之權責分工情形、從事劇場專業工作的專職人員配置情形等。

三、發展目標與整體營運方針
　　依據設館宗旨、定位及任務、發展目標、開放時間與使用辦法等，制訂館務整體營運方針。

四、演出計畫
　　近一年演出規劃、執行情形與今後發展課題，並檢附主辦節目清單。如無館主辦節目之劇場，惟須清楚說明研究計畫。

五、推廣教育計畫
　　近一年推廣及教育活動規劃、執行情形與今後發展課題；或未來四年之推廣及教育活動推廣計畫等。

六、財務計畫
　　依據中長期發展發展計畫，說明財務規劃與分配之情形，含經費來源等。

</div>

組織領導

　　組織如同個人一樣，有其人格化特質、態度與行為。有些組織富積極創新、自由開放，有些則是消極僵化、保守謹慎，組織之特質也有不同的類型，因此管理組織其實跟管理人的方式是類似的，過度自由則加規範，消極保守則多激勵。所以即使劇場是藝術的呈現場所，但還是人的管理，還是需要以組織管理的方式來進行。

組織管理

　　劇場是個組織，自然也適用於組織分工的概念。經濟學大師亞當‧史密斯（Adam Smith, 1723-1790）在《國富論》（*The Wealth of Nations*）中提到，分工的意思是將工作劃分為更小而重複性的單位，用以增加生產力。這就是管理的概念。而工業革命之後，機器取代了人力，大型組織需要正式化的管理，馬克斯‧韋伯（Max Weber, 1864-1920）也提出理想的官僚體制系，成為管理的基本概念。所謂官僚制（bureaucracy）或稱科層制是一種理性化的管理組織結構，遵循一套特定的規則與程序，有明確的權威，權責自上而下傳遞。韋伯認為官僚組織理念型具有六項特徵（**圖5-2**）：

1. 官僚組織內部的人員都有固定和正式的職掌，並且依法行使其各自的職權。工作劃分為簡單、例行性與定義清楚的任務。
2. 官僚機關的組織型態，是一種層級節制的組織體系，分層設立職位，並有清楚的指揮系統，以利達到指揮和提高工作效率的目的。
3. 人員的工作行為和人員之間的工作關係，須遵循法規的規定，

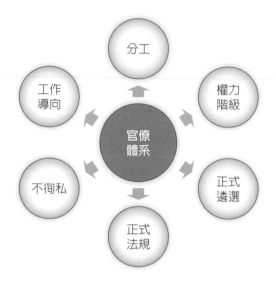

圖5-2　韋伯理想的官僚體制

是一種「對事不對人的關係」，不依個人觀點行事。

4.為了達到機關的目標所設置的各項職務，應按照人員的專長做合理的分配，進而提高行政效率。

5.人員的甄選任用，是按照自由契約的方式，根據技術官僚來甄選員工。

6.各種工作都須依照明文規定與標準作業程序，按部就班來執行。

這種所謂的科層式組織，普遍建於一般的公司與組織，但容易流於形式，成為刻板方式的行政組織，如果過分重視法規反而使人員僵化。多數劇場也採取這種管理模式，因此容易有管理人員只負責場地的租借，缺乏服務態度的事情。1986年「表演工作坊」演出《暗戀桃花源》時，就有因為劇場管理者的疏忽，把一個劇場同一晚租借給兩個劇團的真實事件。早期劇場管理配置員額並不多，這個職位的工作便以單純管理（控管開關門）與基本機電（開空調燈光）為主，類似

收租房東（劇場）與付租房客（表演團體）的關係。近年來由於劇場工作專業認知的提升，情況已有改善。其實劇場是一個為藝術提供服務的行業，不僅服務對象是觀眾，租借劇場的行政者與表演團體也屬於服務的對象，並非純粹是空間的租賃關係，應改變過去官僚思考模式，服務更多樣的藝術型態，更貼近現實觀眾，發展出專業劇場的認知態度。

由於劇場或文化中心屬於非一般業務架構，不能與一般架構以相同的情況處理，因為它具一定程度之藝術性、社會性、技術性，以及空間上的管理，因此文化中心必須有一套專業的組織架構，使管理完善。

劇場分工

就劇場而言，最常見的就是從屬性組織，但這種組織並不太適合藝術行業，容易外行領導內行，不易發揮效率。劇場組織是個相當複雜的工作，每項工作都有其專業性。一個組織可以定義工作的劃分、歸納、協調與執行，以劇場分工來說，主要依服務的性質，分為行政服務與技術服務兩大類，如**圖5-3**所示。

從屬性組織指**圖5-3**中橫向的聯繫，由部門的長官再依照工作性質，分配各類工作給下屬。管理階級分高層管理者，負責決策與領導；中層管理者負責應對與溝通，主要以達成策略為主；低層管理者則負責執行，主要為管理項目。**圖5-3**中縱向是以工作性質劃分，包含了行政、技術等部門，可以建立橫向連結，以任務制來分工，根據一個節目或是一個藝術節組成一個臨時團隊，成為任務性組織。任務性組織比較適合有特殊目的的情況，但因為彼此間沒有從屬關係，意見雖然容易交流，但也會因為無法有共識達成一定的目標。就工作任務來看，劇場裏主要分工為三類工作人員：

劇場 經營管理

図5-3　劇場組織分工架構

1. **藝術人員**：主要的工作內容跟節目製作有關，包括挑選節目、設定演出內容、企劃相關演出活動等。

2. **技術人員**：可以分為演出前的技術製作人員，例如服裝設計，以及演出時的執行人員，例如燈光、音響等。另外，還有專門針對場館的營繕、電機及機械等事務的技術劇場人才。

3. **行政人員**：以藝術行政而言，一般主要處理租借場地的業務。如果是政府部門的文化行政人員，主要處理表演團體的補助案件，以及異業合作洽談的募款與推廣工作。

劇場總監

一個劇場須具有分工的管理機制，由不同的人員負責不同的工作，從節目製作、舞臺技術、觀眾服務、場地管理、財務預算及人力資源等等，組織清楚且細密；但劇院因為有其藝術專業性，所以都有藝術總監（art director）或是顧問作為專業方面的諮詢，由劇場的定位出發，給予劇場新的藝術方向。

這種類似藝術責任制的方式，是希望擺脫掉原先由公家指派，或者是科層式組織的弊病，由於大多數的劇場都是公家組織，是主管監督機關，所做的決策都是行政裁量。就專業領域來看，藝術和行政本來就是分開的兩個部分，所以分工勢在必行。這樣可由內行來領導整個劇場的運作，提高觀眾的欣賞水平，並訂出明確的藝術發展方向。

由組織分工來看，行政部門會有行政總監負責內部行政事務、人員與組織的管理；而藝術部門與技術部門，會有藝術總監負責排定節目、對外發言以及尋找贊助者。藝術總監對一文化機構或組織具有一定的影響力，因為他能提供文化機構一個明確的經營方向。有些劇場另外還會設有技術總監，負責技術劇場相關的事務。這三者的關係有可能是平行，也可以是在一個從屬關係之下。

在這三者之上，有理事會或董事會來監督工作，包含總監任命、年度政策、預算、稽核等。從屬之下可能會有三種關係架構：

1. 以專業藝術家為藝術總監，行政總監與藝術總監是平行的夥伴關係。例如，巴黎市立劇院（Théâtre de la Ville）是由巴黎市政府所支持，為政府單位，但設有總監制，政府出錢，但不干涉藝術總監的選擇權。

2. 以藝術總監為總體負責人，行政總監須向藝術總監負責。例如，「皇家莎士比亞劇院」、「法蘭西劇院」。這些劇團擁有自己的劇場，所以劇團的藝術總監也是劇場的藝術總監。

3. 藝術總監向行政總監負責，行政總監負責所有的劇場事務。這種類似由管理單位長官（general dircetor）聘請藝術顧問來對劇場做出建議。

曾任「臺灣兩廳院」藝術總監的朱宗慶曾說：「藝術總監可以是藝術活動的把關與品質保證者、創意及藝術方向的發展者，是藝術的最高主事者，並由其聘任之行政、行銷、財務等經理來協助他達成藝術目標；但也有只負責藝術內容，不過問行政事務的藝術總監；或者針對某一個大型藝術活動，主導單一系列節目或活動的創意，為藝術的走向定調、執行節目內容、把關品質，以及協調藝術層面的事務，由主辦單位特聘的藝術總監。」（朱宗慶，2010）像《臺北藝術節》等，就是以聘請編制外的藝術總監以藝術的專業與規劃的建議來挑選節目。香港「西九文化區」設立藝術總監制度，在行政總裁之下，負責領導藝術策劃和製作人團隊，建立一種由藝術思維主導的劇場營運模式（圖5-4）。

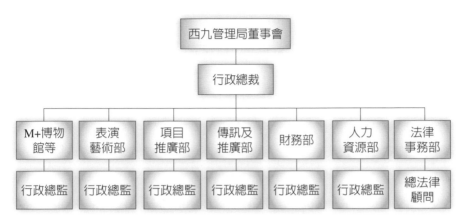

圖5-4 西九文化區的組織架構

資料來源：西九文化區網站

但不論何種性質，基本上，管理者應具備的能力包含有：(1)應用於工作上的專業知識，可以處理劇場上藝術技術、行政技術或者是劇場技術的能力；(2)建立信任與合作的人際關係，並且具有領導統御的能力，可以激勵下屬，達成組織所指派的任務；(3)一種概念的能力，能進行思考分析，通曉狀況的能力，能適時的處理狀況、解決問題，讓組織可發揮力量，以績效代表管理的成效。

績效控制

表演藝術的特性，很難用產能與票房數字來評估與衡量，量化無法表達藝術化的質性，這是文化績效評估的盲點。但是劇場管理既然是一項管理工作，就必須有評量方法才能協助管理之控制，無法評量就無法管理，透過監控來讓各項工作在執行時有可以依循的方向，也才可以評估是否達到目標，讓各個劇場有一套可以依循的標準。管理控制除了建立人的管理制度（customer relationship management，簡

稱CRM）、人的組織管理之外，也包含事的標準作業程序（standard operating procedures，簡稱SOP）流程建立，才能將組織績效發揮到最大的極限，完成組織的目標。為了這個目的，發展出了一些管理學上的評量方式，以下將介紹幾種績效評量的方式。

🪭 平衡計分

　　由科普朗（R. Kaplan）及諾頓（D. Norton）於1992年共同發展的平衡計分卡（balanced scorecard，簡稱BSC）是以財務、顧客、內部流程、學習與成長四個構面，來衡量組織的績效表現，並透過這項衡量系統，將組織各項執行方案聚焦於策略，以更有效達成組織目標。因時代變遷與組織型態轉變之需，不少學者研究新的組織績效衡量系統，其中以平衡計分卡廣泛受到應用。

　　平衡計分卡係由策略性績效管理工具，在使企業認清使命和策略，並將量化指標和企業活動相連接，落實策略願景的管理系統。以「平衡」為主要訴求點，各項指標包含：追求的是財務指標與非財務指標之間的平衡；領先指標與落後指標之間的平衡；長期指標與短期指標之間的平衡；外部指標與內部指標之間的平衡的四個構面，如下所述（**圖5-5**）：

1. **財務構面**（finance）：顯示策略如何促使企業成長、提高獲利、控制風險而創造報酬的價值。
2. **顧客構面**（customer）：從顧客角度思考，企業應為目標顧客提供什麼樣的價值。
3. **內部流程構面**（process）：辨認並衡量企業價值主張的關鍵流程，使其能達成財務、顧客構面之期望。
4. **學習與成長構面**（learning & growth）：顯示企業如何提升員工

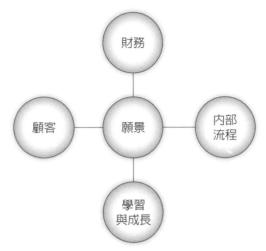

圖5-5　平衡計分卡四構面的相對關係表

資料來源：Kaplan & Norton, 1992.

　　能力、資訊科技、組織氣候，使組織能不斷地創新與成長。

　　以劇場管理而言，**財務構面**依循劇場組制訂的財務計畫，主要看整體的成長率，是比較量化的傳統評估方式，另透過另外三個構面來補足藝術行業中原先缺乏的質性構面。**顧客構面**主要以使用者的各項滿意度、對劇場的觀感作爲評量標準，是一種顧客導向的評估。**內部流程構面**則討論劇場執行各專案時的流程、工作執行與協調，而不以最後的成果評估績效好壞。**學習與成長構面**則是考量藝術機構內部員工能力的提升，創新學習效能等學習指標，來評估組織內是否有成長。透過這四項構面，以量化質性兼具的方式來檢視劇場的目標。再以這四個構面條列成關鍵績效指標，作爲劇場管理的績效目標與控制要素。

KPI指標

關鍵績效指標（key performance indicators，簡稱KPI），又稱績效評核指標等，已經是目前最常用且最重要的一個管理工作的成效指標，透過數據化的表現，把原本難以量化、客觀的工作目標，將公司、員工、事務在某時期的表現予以量化與質化，變成可衡量的績效指標，協助優化組織表現，完成工作目標管理。關鍵績效指標主要以彼得‧杜拉克（Peter Drucker）提出的SMART原則為重點，在組織的使命、價值觀、關鍵結果領域、願景、階段性目標、工作規劃、人員發展等方面來評估，使考核更加科學化、規範化，更能保證考核的公開、公平與公正。SMART原則主要分為以下五點（**圖5-6**）：

1.**S代表具體**（specific）：指績效考核要有確定的工作指標。
2.**M代表可度量**（measurable）：不論是量化或質化，驗證這些績效指標的數據或者信息是可以度量的。

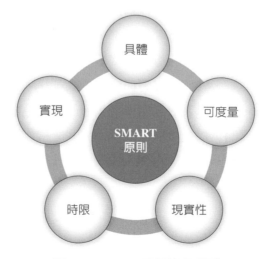

圖5-6　SMART目標管理原則

3.**A代表可實現**（attainable）：指績效指標在付出努力的情況下可以實現，避免設立過高或過低的目標。

4.**R代表現實性**（realistic）：指績效指標是符合現實的，可以證明和觀察。

5.**T代表有時限**（time bound）：注重完成績效指標的特定期限，須在有限期間完成。

劇場績效

由KPI績效指標的目標管理原則來發展，得到三項指標來作為評量項目：基本指標、核心指標與成長指標，如**表5-3**。就劇場來說，除了評量之外，顧客的滿意度，也是一項重要且需要檢視的目標。在**基本指標**裏，營運目標與計畫有沒有制訂、是不是可行且符合現實所需、場次與使用率如何、劇場內部員工的專業技術是否可以滿足劇

表5-3 劇場檢視評比表

評量部分										使用者滿意度
基本指標			核心指標				成長指標			
營運目標及營運計畫	場次及使用率	劇場人力資源與專業技能能力	行銷策略	財務結構	觀眾開發與服務	專業服務	資源開發及整合	節目規劃及場地票房潛力	發展願景	
10%	15%	10%	10%	10%	15%	15%	5%	5%	5%	40%

資料來源：《活化各縣市文化中心劇場營運計畫》，2014，臺灣文化部網站；作者整理。

場營運所需；**核心指標**則是劇場主要的工作項目，劇場行銷策略如何制訂與執行、財務結構是否完整、是否有開發政府資源以外的其他財源、觀眾的開發與表演團體的專業服務提供是否妥適；**成長指標**則是可發展的項目，包含資源開發整合的程度、節目的規劃能力與劇場願景的開發。透過這一個評量表，可以讓劇場在進行目標管理時，能有一個方向與可落實的依據，並以此檢視工作的達成與修正。

研議評鑑制度之時，應兼顧量化與質性評量。若單從觀眾進場人數、票房收益作為評鑑績效的指標，很容易造成劇場追求數字的問題，劇場的關鍵在於觀眾，觀眾的服務是否感到滿足，可以透過問卷調查或相關訪談來達成。績效評估與目標管理並不是一種絕對的指標，也不應該是劇場追逐的目標，透過績效的工具幫助劇場改善品質、自我超越與目標實現，才是劇場管理的目的。

 課後練習

請針對第一章的課後作業所擬訂的演出大綱與內容，排定需要哪些工作人員，各自的工作內容是什麼？並且製作一張演出工作表。然後上網找任意一間劇場的組織表來做對照，看看哪些部分是幕前，哪些部分是幕後，自己沒有想到的工作有哪些？

詞彙解釋

撒特劇（Satyr Play）

撒特劇是在悲劇演出的段落之中，由歌隊穿插其間，演出一個完整的故事。不同於悲劇的是，撒特劇以滑稽戲謔的態度、粗俗鄙陋的語言、輕快放縱的動作來表演。在每年城市戴神節三天的悲劇競賽，要求在三個悲劇之後接演一個撒特劇，讓觀眾的情緒產生平衡的作用。

薩克斯·曼寧根公爵（Georg II, Duke of Saxe Meiningen, 1826-1914）

1874年德國的薩克斯·曼寧根公爵是記載中第一位負責「導演」工作的人，他對於編劇、舞臺設計、服裝造型、演員訓練等環節都非常仔細，每一個場景都先繪圖設計以配合劇情發展，也影響到劇場的專業性與職權分工，讓導演成為劇場演出的核心，也身兼劇場的藝術總監。薩克斯·曼寧根公爵管理劇團的模式對後來的舞臺表演影響至今。

SOP標準作業程序

是指在有限時間與資源內，為了執行複雜的事務而設計的一套作業程序，只要按照步驟指示就能避免失誤與疏忽。標準作業程序可以節省時間，減少資源的浪費，可以獲致穩定性，維持組織繼續存在的動力。但標準作業程序無法因應特殊環境需要而適時調整，也可能會延誤時機，無法滿足多數人的需求，缺乏變動與彈性。

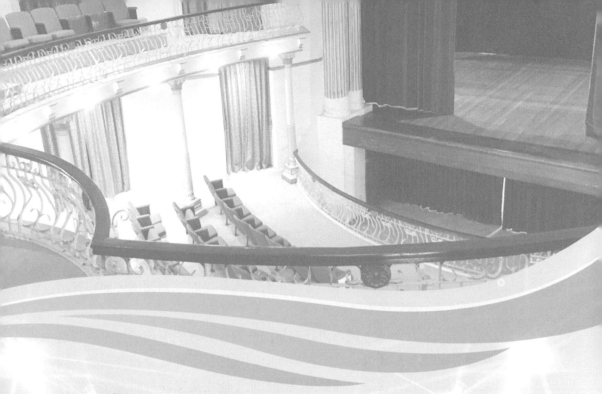

6 營運

學 習 重 點

◇劇場經營的幾種形式及其特點
◇環境策略分析的幾種方式
◇劇場產品製作的方式與外界合作的模式
◇劇場製作的作業流程與劇場管理的內容與重點

　　劇場透過規劃、組織、領導與控制的管理方式，完成內部的目標管理工作，就像是使用一臺汽車的準備工作，從零件組裝到檢查性能，接下來就需要讓車子發動上路，而這個前進的動力，就是營運的運作。管理能使劇場內各項業務，按所設定的目標順利執行，之後配合有效的經營，可以促成量化的成長，增加觀眾的出席率。一般來說，管理的目的主要在提高作業效率，注重的是人與人的互動；而經營則以提高經濟效益為目標，注重的是人與事的互動關係，而經營結果也代表一種管理的績效。

　　透過經營方式，提供更好的演出內容、更好的服務項目，讓劇場能運作起來，以獲得更高的利益。但劇場作為一種社會教育機構，到底該不該賺錢？作為一種藝術機構，能不能用企業經營的方式來進行藝術的推展？本章將從管理矩陣（matrix management）裏企業功能的另一個面向：生產功能（production function）、行銷功能（marketing function）、財務功能（finance function）、研究與發展功能（research and development function）與人力資源功能（human resource function）開始分別談起（**表6-1**）。這五項是一個企業組織要能達到生存、成長及獲利，所必須具有的基本技能。首先，就生產相關的作業流程與產品，來討論劇場的幾種經營型態、演出製作與製作流程。

表6-1　管理矩陣

	生產	行銷	人力資源	財務	研究發展
規劃					
組織					
領導					
控制					

經營型態

　　從有公共建築的歷史以來，劇場的興建就是國家建設的一部分。劇場的經營方式，因文化發展的歷史背景、經濟環境的不同，有不一樣的發展。大多數的劇場，因為屬於國家公共建設的範圍，是由政府興建或改建，由政府單位在經營，只有少數劇場是民間基金會、財團或是個人投資，屬於商業營利性質的民間經營型態。一般來說，非營利劇場有幾種不同的經營方式，分為政府管理模式、委外經營模式、法人管理模式與民間經營模式。雖然經營方式不同，所著重的面向不同，不過大致都是為了娛樂觀眾，提升生活品質。

政府管理

　　由政府管理的公家劇場，是以國家預算來興建劇院，自然也由公家來負責經營，由官派的長官來管理，並由每年公部門預算來支應管理費用。入不敷出是劇場的常態，有了公家補助來維持營運，可以不以收入營利為目的，所以較沒有票房壓力，能執行劇場教育任務，推動藝術發展。北京「國家大劇院」是北京市政府直屬的事業單位，除了由官派領導擔任院長，國家財政每年有定額的補助來支持。另外，臺灣「國家兩廳院」、新加坡「濱海藝術中心」也都是公家劇場，大部分年度預算來自於政府，受政府監督，然各有各的不同營運方式。如**表6-2**所列：

表6-2　各國公家劇場營運方式

	國家兩廳院	香港文化中心	濱海藝術中心	國家大劇院
管理單位	監督單位文化部	康樂及文化事務署	國家文物局	市政府直屬的正局級事業單位
營運方式	行政法人，設董事、監察、藝術總監，下設業務單位。	企業行政架構，總經理、高級經理、經理、副經理、主任、助理及技術員。	企業行政架構，執行長、營運長，下設業務單位。	由官派院領導、藝術總監，由院領導帶領各部門，下設業務單位。

　　這種政府管理的劇場，因為預算是由政府編列，所以政府在人事上受限於用人制度，無法專才專用，公務人員的劇場素養能力不足，營運管理能力不足；另外，財務應用也不靈活，邀請節目或者是辦理活動都會受制於採購法。但隨著非營利組織管理觀念的建立，公家劇院也開始在內部採用企業化的管理方式，來提高劇場的經營效能。在香港，大部分場館由政府部門管轄，傾向由資源分配、服務市民的角度去經營。但「香港文化中心」是設置總經理來管理，用企業的行政架構，底下的高級經理再分為場地管理、市場推廣與廣場及海濱管理三項，擁有比較高的專業自主性及運作彈性。「國家兩廳院」改制法人後，是以董事會為經營單位；「濱海藝術中心」則是以企業管理的方式，由執行長來負責管理。但在制度面上，若無法聘任劇場專業人士來管理，有的劇場會採用委外經營的方式，來降低劇場裏的人事成本。

委外經營

　　委外經營模式是一種劇場所有權與經營權分開的營運方式，由政府出錢委託專業公司來經營劇場。專業的管理公司具備劇場管理的專業知識與舞臺相關技能，可以補足公家劇場公務員對劇場知識的缺

乏，負責劇場內外營運管理的工作，可以與現有的員工進行搭配。這對於原編制人員不足的劇場有相當的幫助。例如「臺北中山堂」與聚光工作坊的「劇場前後臺管理與服務案」，就是一種專業委託經營的方式。

這種委外管理模式，通常採用簽約的方式進行，會有全部或部分業務委外，合約期滿還給政府單位，原先人事費不足的部分，則以業務費聘請臨時人力處理。但若是經費不夠，也有政府單位與委託管理的公司合作經營的劇場單位，將經營權交給企業管理，扣除演出收入與場租支付，由每年的營收結餘作爲劇場的管理收益。像洛杉磯「杜比劇院」（Dolby Theatre），由市政府投資建成後，交由柯達公司進行管理，柯達公司每年提供劇場一筆經費，加上劇院自己的演出收入來維持營運。「天津大劇院」在2018年以前是由民營企業北京驅動文化傳媒公司來經營，也是一種官方和民間的合作方式。這種**合作經營**是委外管理的進一步發展，由政府與相關劇場管理公司進行合作，雙方可以按照一定比例出資，再成立管理單位來管理劇場，具有民間企業的優勢。中國的幾間大劇院都有這樣的模式，像「廣州大劇院」就是由市政府與劇場管理公司合組一間公司來經營。

這種類似股份公司的方式非常多元，因爲政府財務拮据，鼓勵民間參與公共建設與事務，政府將部分的權利與收益轉移民間，開放參與競爭，讓想經營劇場的公司參與投資，即政府與民間資本合作，稱爲PPP（public private partnership）目前大致有幾種方式：

1. **公辦民營**：由政府將部分工程交由民間建設，也由民間經營，經營結束後，民間將資產轉移給政府。
2. **合資經營**：稱爲BOT模式（build-operate-transfer）。由政府出土地，民間出資興建，並取得一段時間經營，結束後權利歸政府。像淡水「雲門劇場」，是臺灣第一個劇院的BOT案；還有

板橋的「新北藝術中心」也是這種類型。

3.**特許經營**：稱爲BOO模式（build-own-operate）。配合國家政策，民間機構自備土地及資金興建營運，並擁有所有權，業者可享減免稅及優惠融資等好處，相對要提供公益回饋條件，主要是大型旅遊園區開發與電影文化園區開發。如烏鎮旅遊股份有限公司的「烏鎮大劇院」類似此類。

4.**再生經營**：稱爲ROT模式（reconstruction-operation-transfer）。政府提供舊建築物，由政府委託民間機構或由民間機構向政府租賃，予以擴建、整建並營運，營運期滿，營運權歸還政府，是一種閒置空間的利用，例如臺北的華山文創園區。

5.**移轉經營**：稱爲TOT模式（transfer-operate-transfer）。政府投資興建完成，委由民間機構營運，營運期滿，營運權歸還政府，也稱OT模式。

屬於烏鎮旅遊股份有限公司的「烏鎮大劇院」（陳孃輝攝）

相關的合作方式，另外還有簽約外包（contracting out）、專營（franchise）、補助（grant）、抵用（voucher）與強制（mandate）、加盟（franchisee）等方式。例如中演演出院線發展有限責任公司，以直營劇場、合作經營、加盟經營的經營方式，以直營劇院、各地加盟院線及「絲綢之路國際劇院聯盟」幾種方式並用。

法人管理

　　法人是一種法律上具有人格的組織，像自然人一樣享有法律上的權利與義務，法人能夠以政府、法定機構、公司、法人團體等形式出現，一般最常見的是「**財團法人**」。日本政府於1999年制訂了《獨立行政法人通則法》，以及個別獨立行政法人適用的《個別法》法人經營模式，使得日本文化機構有了嶄新的經營方式。「新國立劇院」在組織形式上，屬於公設財團法人型態，由政府和民間共同投資成立新國立劇場營運單位，管理底下的三個劇場。

　　而「**行政法人**」是因應公共事務的龐大與複雜性，原本由政府組織負責的公共事務，不適合再以政府組織繼續運作，而所牽涉的公共層面不適合採取財團的形式，才有「行政法人」的設置。（臺灣行政院人事行政總處）雖然還是政府單位的組織模式，但在藝術上能自主營運管理。「國家兩廳院」是臺灣最早實行行政法人的劇院，擴及「國家表演藝術中心」的三個館，歸在同一個董事會下管理，以行政法人運作，未來臺北藝術中心也將以這種方式運作。「行政法人」是臺灣近年來文化機構的經營趨勢。

　　行政法人的好處是組織有彈性，讓劇場既擁有基金會的活力、效率與彈性，又同時具有公家單位的穩定特質，財源部分仍來自政府，雖然自籌的比例加大，但擁有經營的自由度與靈活度。**表6-3**將幾種劇場的經營方式做一比較。

表6-3　劇場經營方式

方式	政府管理	委外經營	合作經營	法人經營
特徵	1.每年編列公務預算 2.主管機關指派公務人員擔任主管 3.經費穩定 4.收入較無壓力	1.每年編列公務預算 2.主管機關指派公務人員擔任主管 3.可收取權利金增加收入 4.收入穩定	1.承辦單位負責執行預算 2.由專業單位進行管理 3.合作單位會影響到品質	1.由政府提供基金 2.政府補助每年部分營運費用 3.董事會為基金會之政策擬訂單位 4.藝術自主營運管理,政府仍可進行監督

資料來源：朱宗慶，2005；作者整理。

民間經營

　　所謂的民營，就是以個人獨資或是多人股份的方式進行經營。成立劇場的目的，有的是為了營利、減稅，有的則是公益、推廣。組織型態有基金會，或是股份公司。如臺灣辜公亮文教基金會下的「新舞臺」、廣達文教基金會下的「廣達廳」、新光三越文教基金會在新光三越的信義新天地A11館百貨公司裏設立的「信義劇場」，就是民間企業以基金會型態所成立的劇場。在臺灣，還沒有一個劇團有自己的劇場。日本民間經營的四季劇團則擁有自己的劇場，包含東京的「自由劇場」、「電通四季劇場『海』」、「四季劇場『夏』」、「京都劇場」等10個專用劇場，所有劇目都在自己專用劇場裏上演，做全國巡迴演出，至今已成立六十五年，是亞洲非常獨特的民間劇場組織。

　　另外，也有資本不高，由私人或是藝術家自營的劇場，像是北京「蓬蒿劇場」是改革開放後北京市第一家民建民營小劇場，每年舉辦「南鑼鼓巷戲劇節」。專為演孟京輝作品的「蜂巢劇場」也是自營劇場。一般來說，自營劇場還是有部分公家的補助款，完全靠票房或是企業補助至今仍有困難。

位於北京的蜂巢劇場（藍忠文攝）

院線經營

　　劇場的院線方式，類似電影院線制度的一種院線的經營，是中國劇場一種特殊的經營方式，以「資源共享，互惠互利，優勢互補，共同發展」為宗旨，非常具有彈性。劇院可以突破地域和院線限制，在全國各地加盟劇院中進行巡演，通過集體議價、集中採購、統一宣傳的方式降低風險和成本，從而達到降低票價的目的。對表演團隊來說，以院線概念可保障演出場次，也可分攤成本，省去多處簽約的麻煩。目前中國最大的劇場院線就是由北京保利劇院管理有限公司成立的「保利院線」。2003年保利劇院公司先接管「上海東方藝術中心」、「北京中山公園音樂堂」、「東莞玉蘭大劇院」三家劇院後開始院線式的合作。至2017年6月，保利院線經營管理國內劇院54家，98個觀眾廳，搭配保利相關藝術經紀、售票系統、廣告等區塊，發揮強大的院線效應。

　　中演演出院線發展有限責任公司的「中演院線」，是由中國對外文化集團發展的全國文藝演出院線。由中國國家工商行政管理總

局正式註冊的官方文藝演出院線，包含11家直營劇院以及70家成員單
位，擁有一套完備的票務網路體系。另外，還有院線制度的「聚橙院
線」、「醜小鴨演出院線」、「開心麻花院線」、「金海岸演藝院
線」與「中青公益院線」等多條院線。

　　隨著管理思維的轉變、經濟自由化、產業全球化的趨勢，帶動劇
場經營模式的革新與組織型態的調整，在劇場面對到「外部環境」與
「內在條件」不同的因素之下，找出自己最適合的經營方式，才能創
造劇場的更高價值與最強的競爭優勢。

環境分析

　　瞭解劇場的內部經營方式之後，由此來看劇場的內部狀況與外部
環境的各項分析，思考劇場本身的資源和條件，與環境演變和競爭的
互動，來做出正確的策略。在環境分析時，可以參考運用管理學幾個
合適的模式，一個是強弱危機分析（通稱SWOT），另一個是五力分
析模型。藉由這兩項針對企業內部與外部的各項因素，理解組織在產
業的各項競爭威脅、內部的優劣情形、外部的機會威脅等各項因素。

強弱危機

　　阿伯特‧韓佛瑞（Albert Humphrey）在1964年提出SWOT分析，
是透過內部的優勢（strengths）、劣勢（weaknesses）、外部競爭市場
上的機會（opportunities）和威脅（threats），以企業內部狀況及外部
環境做各項分析，除了可用來瞭解並研判某產業或組織在該領域的競
爭優勢，成為組織策略擬訂的重要參考之外，亦可用在各類與管理相
關的評估。如下所列：

1.**內部分析**（internal analysis）：分析組織資源（人力、資金、技術等），找出現有長處和短處，尋求品質、財務與管理。

　(1)**優勢**（strengths）：讓組織能比同業更具競爭力的因素，是組織在執行或資源上所具備優於對手的獨特利益。

　(2)**劣勢**（weaknesses）：組織相較於競爭者而言，不擅長或欠缺的能力或資源。

2.**外部分析**（external analysis）：分析外在環境，指出機會和威脅，指競爭者或合作者的行動。

　(1)**機會**（opportunities）：任何組織環境中有利於現況或未來展望的因素。

　(2)**威脅**（threats）：任何組織環境中不利於現況或未來情勢、可能傷害或威脅其競爭能力的因素。

　　優勢部分可列出組織之核心競爭優勢，有哪些勝出之處；劣勢部分則考慮組織有哪些較弱的層面，有哪些不足之處。劇場所需要考量的要素有：節目品質（program quality）、效率水準（efficiency level）、市場知識（market knowledge）等；威脅部分則可觀察競爭對手或政府財經政策面有哪些改變，可能威脅到組織之生存，對組織造成負面的影響。劇場所要考慮的要素有：劇場內部控制、其他劇場、整體大環境等。總而言之，SWOT 分析組織自身的實力，對比競爭對手，並分析外部環境變化影響可能對自己帶來的機會與所面臨的挑戰，進而制訂最佳的方法。

　　在外在環境分析，另外搭配所謂的大環境PEST相關分析，其中P為政治（political）、E為經濟（economic）、S為社會（social）與T為技術（technological）。透過PEST分析與外部總體環境的因素互相結合就可歸納出SWOT分析中的機會與威脅，SWOT與PEST可以作為企業與環境分析的基礎工具。以下針對臺灣國家兩廳院所做的劇場SWOT分析，如**表6-4**，可以瞭解兩廳院自身的狀況與外部的環境。

表6-4　臺灣國家兩廳院的SWOT環境分析

優勢（S）	劣勢（W）
1.過去多元及廣度拓展具成效。 2.節目品質獲觀眾信賴。 3.跨國合作受國際肯定。 4.專業優質形象為最大無形資產。	1.政策的持續性不夠穩定，影響外界對兩廳院的信任。 2.政府補助預算逐年減少兩廳院自營壓力增大。 3.經費局促影響創新及國際競爭實力。
機會（O）	威脅（T）
1.建築硬體和結構世界獨一無二。 2.豐富經驗與國際人脈領先國內。 3.擁有獨有的專業人才及資源。 4.與臺中歌劇院、高雄衛武營彼此合作可擴大及繁榮國內表演藝術市場。	1.面臨國內新興場館競爭與挑戰。 2.中國場館崛起國際邀演易被邊緣化。 3.現有劇場舞臺設施器材老舊。 4.組織老化必須活化。

資料來源：「國家表演藝術中心104年度營運計畫」，國家表演藝術中心網站；作者整理。

五力分析

　　麥可・波特（Michael Porter）在競爭優勢裏，曾提出了一套產業競爭的方法，以評量產業結構裏的五種力量，包含：供應商的議價力（bargaining power of suppiers）、消費者的議價力（bargaining power of buyers）、潛在競爭者（threat of new entrants）的威脅、替代品（threat of substitutes）的威脅、與同業競爭者（industry rivalry）的對抗，以這五種力量來分析一個組織所面對的競爭，如**圖6-1**。

　　1.**潛在競爭者的威脅**：潛在競爭者的威脅，主要決定於進入障礙的大小以及進入者預期現有廠商反擊行動的強弱。進入障礙的來源，主要可能有下列幾種：規模經濟的大小、品牌忠誠度的高低、資金需求的多少、轉換成本的高低、銷售通路取得的難易，以及其他一些和規模比較無關的成本不利因素。

　　2.**同業的競爭**：同業對抗的激烈程度，與下列因素有關：競爭者

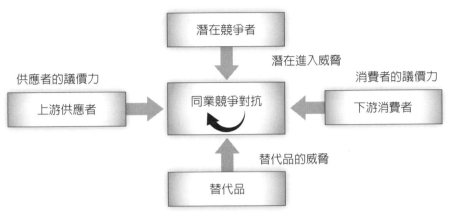

圖6-1　產業競爭五力分析

資料來源：Porter, 1980.

很多或實力相當、產業成長緩慢、固定成本或儲存成本高、產品同質性高、轉換成本低、留在產業對公司有重大價值，以及高退出障礙等等，這些因素都將使得產業的競爭加劇。其中退出障礙的決定因素，主要在於資產是否可以移作他用，以及固定的退出成本之高低等。

3.**替代品的威脅**：替代品的業者也是潛在的競爭對手，而其對產業內廠商所造成的威脅，則是替代品對相同功能所提供的相對價值價格比而定：單位價格所能提供的價值越高，替代品的威脅越大。有關替代品的威脅的分析，並不容易，因為替代品的指認，往往需要跨不同產業的知識，可能需要對一個完全不同的產業有所瞭解才能分辨替代品的強弱。替代品的威脅，也同樣牽涉到轉換成本的問題：轉換成本越低，則替代品的威脅將越大。

4.**消費者的議價力**：在下列情況，買者將具有比較大的議價力：買者集中、或是買方的量占賣方的銷售量很大比例、買者向該產業購買的花費占買者總支出的重要比例、各家產品同質性高、買者轉換成本低、買者擁有向後整合的能力、產品非買方

的必需品或對買方的效用不大、買者情報充裕等。買者有較強的議價力，代表買者可以用較低的價格或較好的服務去購買產品，產業的利潤因而降低。

5.**供應商的議價力**：供應商議價力強的因素，大致跟買者是相反的，在下列情況，供應商會有較強的議價力：由少數公司壟斷或比買者更集中、替代品的威脅小、買方不是供應商的重要客戶、產品對買者意義重大、產品異質性高、買者轉換成本高、供應商擁有對下游整合的能力。

在這五種作用力的相互影響之下，最後決定產業結構的大致型態，也進一步提供產業競爭分析的基礎。以劇場來說，**潛在的威脅者**包含了新進入障礙的新劇場，在劇場的技術不斷進步之下，是否建立良好的品牌，觀眾是否能回流，是否能提供較好的服務品質，都是競爭時的考量；**同業競爭者的對抗**來自於現有的其他劇場，如何可以降低觀賞成本，提供更好的服務內容，或對演出做出顧客區隔；**供應者的議價力**有可能因為演出的劇場數量多，而且取得各種劇場訊息方便，所以若能降低場租，也可能較具有競爭力；**消費者的議價力**來自於演出較多，劇場選擇也增加，觀眾就會去比較不同的演出，哪種最有利；**替代品的威脅**來自於其他娛樂，對劇場產業的衝擊等。

經過內外部環境分析，評估組織現有目標後，發展各種可行方案，選擇最適策略，促進資源運用最佳化，以達成組織目標的計畫。劇場的產品就是演出，劇場靠演出票房維持經營，但在不同條件的環境下，也有不同的策略，而且就算是賣座的演出也不見得可以達到收支平衡，因為取決於觀眾的支持，所以滿足觀眾成了劇場經營的最高原則。以下將就劇場裏最重要的演出製作來探討。

演出製作

劇場演出就是一種等價關係，且充滿產品的不確定性，不論是事先宣傳或是口耳相傳，觀眾都要到進劇場看完演出，才知道所花費的票款值不值得，觀眾並不會知道自己對演出的正確感受。若爲了票房考量，而做了一些討好取寵的演出，會被稱爲媚俗，不免失去劇場的藝術使命；但作品若是太藝術導向，則會曲高和寡，犧牲了票房。所以演出製作要取得觀眾導向與藝術表現的平衡，如何能雅俗共賞，又能滿座叫好，是劇場經營者在自製節目上的重要考驗。但不論製作的型態如何，維持演出（產品）品質一定是劇場製作裏最首要的事。一般來說，劇場製作分爲幾種方式，傑夫・尼斯克爾等人分析劇場製作時談到下列三種方式（Nisker et al., 2006）：

1. **製作型的劇院**（producing theatres）：劇場發展新的作品，可能是新創作或是改編、更新的當代作品。
2. **現有型的劇場**（presenting theatres）：劇場演出現成的作品，通常是以購買方式，或只負責安排節目檔期。
3. **非商業專業劇場**（nonprofit professional theatres）：爲以上兩種劇場之混合，會製作新作，同時購買現成作品及預約節目，此類劇場還具有社會意義並爲大眾服務。

契約關係

不論是新製作或者是搬演現有的演出，劇場端與表演端都是一種兩造雙方的契約關係。有的劇場單純租賃場地（visiting events production），劇場爲租借單位或者是合辦、贊助單位，由表演團

體支付場地費用來租借劇場，劇場方只負責技術的協助，與行政上送評議會議、簽約等管理事務。也有些劇場有自製節目（in-house production），從蒐集資料、提演出年度計畫、召開諮詢會議、送評議會議、演出預算提出、議價、確認檔期、送評估委員會、簽約等工作都自己包辦。契約關係相當有彈性，也會視情況而定，如臺灣「國家兩廳院」的節目分爲主辦、外租與合辦抽傭金（commision）的幾種方式。

就字面上的意義來分，**主辦**是指由某一方完全辦理，在劇場端就是劇場主辦活動，因爲劇場的非營利性質，這類活動通常是免費的；在演出端的主辦就是演出單位支付所有場租來租用劇場空間及設備。**合辦**的方式是指由雙方共同主辦，就劇場演出來說，如果是由劇場端與演出端合辦的話，通常是以不收費爲主，但若收費的話，則需要就一定比例進行票房的拆帳。**協辦**就是指某一方提供某種條件來協助演出，大抵上都由劇場與表演團體兩者間討論。另外，契約的方式有幾種，除了劇團單次租賃劇場場地外，有共同承擔票房風險的比例的分帳（俗稱抽分），劇團單方面承租劇院（俗稱租死），或由劇場主動邀演包檔（俗稱綁戲、訂戲），各種方式應用相當靈活。

劇場依屬性與定位方向不同，有些會在租金上做折扣。國立臺灣藝術教育館「南海劇場」，因隸屬於教育部館所，爲推動藝術教育，學校或學生團隊來租用劇場，場租上都有優惠。香港康文署下的「香港文化中心」，資金來源由民政事務局負責，爲拓展表演藝術，有以下三種租借方法（陳雲，2008）：

1. 以適當的費用公開租用其管理之表演場地，向非營利表演團體提供資助或減收租用費計畫。
2. 以主辦方式，支持藝術家及表演團體。
3. 以贊助節目爲非營利藝術機構免費提供場地和售票服務，並協助宣傳，受助表演藝術團體須負責一切製作費，並保留門票收入。

　　劇場提供場地空間將使用權力轉移給表演團體，表演團體交付一定的租金或利益交換予劇場，一來一往的契約簽訂，就是雙方相互合作的關係。在各取所需的狀況下，若能以推廣藝術為依歸，尋求給予觀眾最高享受的契機，帶來三贏的局面，則是劇場經營的最佳表現。

駐館合作

　　大部分的劇場，沒有自己的表演團體，只有行政、技術部門，由外來團體承包或是長期簽約劇場空間用作演出。但劇場與表演團體之間的「駐場」（residency）方式在歐美由來已久，美國林肯中心（Lincoln Center for the Performing Arts）就有大都會歌劇團、美國芭蕾舞劇團、紐約市立芭蕾舞劇團、紐約市立歌劇院、紐約愛樂交響樂團等12個團體的駐場合作關係，以文化場館群共同經營約有30個表演場地。紐約百老匯劇場為劇團的演出地，也是駐團劇場進行長期性的演出。然而，並不是所有的表演團體都有自己的劇場，採取駐場合作，除了可以解決空間的問題，包括辦公室、排練場與表演場地、宣傳與行政上的支援，更能因為與劇場間的合作關係，彼此產生效益，結合增強藝術型態及劇場特色，擴大觀眾參與層面。

　　香港康文署提出的「場地伙伴計畫」，主要是為藝團提供場地及相關配套上的支援，駐場藝團可優先使用場地，免卻尋找場地之苦；長期在固定場地演出，亦有助穩定觀眾來源。2009年，香港文化中心沒有附設任何樂團或表演團體，但加入「場地伙伴計畫」後，共有香港管弦樂團、香港中樂團、香港芭蕾舞團及進念‧二十面體四個表演團體參與，除了演出之外，合作辦理觀眾拓展活動、導賞工作、示範講座、學校文化日和學生專場等，合作推動藝術發展及增強文化中心的場地特色。

香港文化中心與場地夥伴「進念・二十面體」

產品概念

　　劇場節目製作就是產品，每一個演出製作都是一個產品的概念，什麼樣的產品會獲得觀眾的青睞，決定了演出內容牽涉到的劇場票房收益與演出毀譽。節目的品質，應以組織本身與其競爭對手做相對性的評估，並考量市場生存力，瞭解市場規模與成長潛力的程度。然而，劇場不論是租借場地或是自製節目，最重要的依舊是該演出（產品）的品質，只有在優秀作品的力量之下，才能發揮藝術特質，藉由藝術體驗的引領與推廣，激發社會大眾的美學素養。

　　表演藝術行銷組合中，產品是最重要的元素。科特勒指出，若以現代觀念對產品進行界定，產品是以滿足某種欲望和需要而提供給市場的一切東西，而產品的內涵也已經從有形擴大到無形的服務、地點與某種

觀念等。詳細的產品特色與行銷方式,將在第七章做說明。

製作流程

　　產品有所謂作業流程,即生產時通過各種資源的整合與運用,將產品量產以及服務轉換的過程。一個演出是由創意發想,經過編劇、導演的詮釋,再透過各類設計的配合、舞臺技術的運用,最後在劇場空間完整呈現,才能稱為作品,而創造出價值的概念。這當中不只是產出實體的表演作品,更有無形的服務項目,過程中的每一個環節都非常關鍵,只要一個部分有失誤,就會連帶發生其他的狀況。

製作模式

　　製作流程管理既然是從勞力、原料等資源,到最終作品和服務的轉換過程,這個過程有幾種狀況,分別製造出不同的產品,包含「垂直整合」、「水平整合」、「垂直分工」與「水平分工」四種狀況,如下所列:

1. **垂直整合**:是指企業生產者的投入,包括擴展至產業中的設計、研發、生產、配銷、行銷及品牌等活動,亦可以衍生出多層次加工的方式,從上游向下游發展。
2. **水平整合**:是一些同類型的企業聯合起來,組成集團,產生規模效益;或利用現有生產設備,增加產量,提高市場占有率,與其他企業相抗衡。
3. **垂直分工**:指產品的生產流程拆成多個具有前後關係的不同製程,由具有上下游關係的不同工廠分工合作完成。
4. **水平分工**:指企業將本身不具核心部分的產品,外包委由其他

企業生產，這兩間企業各具有差異性或互補性，而各自服務不同消費者族群的分工關係而構成合作。

簡單來說，所謂「垂直」就是指劇場本身上下的關係；「水平」則是與業界其他劇場的平行關係。**垂直整合**為劇場本身將原本外聘的導演，改為組織內自行創作開始規劃跟排練，不假他人之手；另外，由交響樂團自己的團員擔任原本由專業演員演出的戲劇角色，也可稱為「垂直整合」。**水平整合**是一種與其他劇場聯盟的方式，透過共同投入一個製作，減少開銷，避免重複，取得一種規模經濟優勢。**水平分工**是指對外尋找演員，然後各演員之間，產生某種競合關係。**垂直分工**就是目前最常見的製作方式，劇場把藝術領域、設計領域相關的工作，委由藝術家來執行，自己負責劇場的本業，處理行銷與劇場技術的工作。透過這四種基本作業流程，可以大致歸納出目前劇場製作的模式。

期程規劃

一個劇場不是單一個演出作業流程，而是必須進行整年度的節目規劃，每一檔演出都有演出的策略與方法，有一個完整的作業計畫，組成一個類似產品線（product line）的概念。所以在一開始確認演出的目標與可以運用的資源，並且在事先規劃及瞭解執行的策略與步驟，掌握進度，並適時地修正，以達到預期的演出目標。每一個單一的演出計畫，一般分為三個階段：規劃期、執行期與結案期，如**圖6-2**所列。這三個期間並不是在一個期限（deadline）結束後，緊接著一個期間，有可能是同時並進，也可以是分別執行。規劃階段要找出演出的重點，訂定作業流程與行動方案，兼顧時間與空間的因素，過程中調整計畫與執行方案，以確保目標的達成。說明如下：

規劃期

- ‧蒐集資料
- ‧提出演出計畫
- ‧召開籌備會議
- ‧提報演出預算，議價
- ‧確定檔期
- ‧簽約
- ‧訂金支付
- ‧行銷計畫

執行期

- ‧尋找贊助
- ‧設計相關文宣
- ‧售票服務
- ‧媒體宣傳計畫
- ‧節目單印製
- ‧現場演出執行

結案期

- ‧經費核銷
- ‧績效評估
- ‧演出資料存檔
- ‧觀眾資料建檔
- ‧清點票務

圖6-2　自製節目規劃流程

　　規劃期包含自製節目的採購，行銷計畫與場地申請，提前規劃完成，後續才有足夠時間進行行銷宣傳、募款等工作。流程包含：蒐集資料，尋找合適的演出體裁，提出演出計畫，召開籌備會議，會議後依據需求提報演出預算，與外部單位議價。至議價完演出大致底定，確定檔期無誤後，可以進行簽約。本階段就需要開始進行先期的行銷計畫，進行討論未來的宣傳、贊助重點。在臺灣，所有的採購案都須依照政府採購法辦理，例如「國家表演藝術中心」有採購作業實施規章。作業流程及內容如**表6-5**所列：

表6-5　節目採購流程

1.請購作業。
2.詢價、比價、議價作業程序。
3.採購作業：
(1)一般採購作業原則。
(2)公開招標採購原則。一百萬以上金額，但採購性質特殊，經報請藝術總監核
定不採公開招標者，不在此限[1]。
4.驗收。
5.請款。

資料來源：《國家表演藝術中心採購作業規章》，國家表演藝術中心網站。

　　另外，在採購節目方面有幾種方式：出國洽買節目，直接談邀演或合作，這是最直接的方式，也比較能第一手獲得最新的節目，或者也可以與國外表演藝術機構交換訊息，或與國內外經紀公司洽談節目等方式來進行節目的採買。在制訂行銷計畫時，需要瞭解市場需求，提供表演規劃建議，並提供合理票價建議與制訂推廣宣傳計畫。另外，在檔期安排上先排定自製節目的檔期，再開放其他檔期供外界表演團體申請。

　　執行期包含了尋找贊助、設計相關文宣，處理售票服務、制訂媒體宣傳計畫與節目單印製等演出前期需要處理的行政相關工作。在現場演出執行的部分需要申請准演證、後臺工作證，確認演出設備需求等；並進行前臺的觀眾服務，服務人員安排，貴賓接待與販售節目冊等。**結案期**主要在處理演出管理的檢討，相關資料歸檔與經費核銷的事項、績效評估、演出資料存檔與觀眾資料建檔等工作。

　　作業管理的目的就是提高效率，實際上，不只提高效率，而且降

[1]依據採購法：表演藝術節目因有其特殊性，其金額為新臺幣十萬元以下者，機關可以向符合需要者直接採購；未達新臺幣一百萬元而逾十萬元間之採購，得依中央機關未達公告金額採購招標辦法第二條各款辦理；新臺幣一百萬元以上之採購，如有專屬權利或獨家供應之情形，且無其他合適之替代標的者，可由主辦機關報經上級機關核准後直接邀請一家廠商議價。

低成本是每一個組織的管理者所追求的目標，增加了效率就代表有一個更具競爭力的成本結構，在最合理的範圍內達到一個準確的預估，才可能完成一個優質的作品。

技術流程

演出製作是各部門的整合管理，是一個龐大的工程，需要各部門的仔細規劃以達到最大的效率與執行度。一般來說，除了上面所提，行政層面的演出企劃的執行流程與行銷規劃的任務期程之外，還包含藝術層面的導演與演員的排練流程、設計的製作流程，與技術層面的舞臺技術的工作排程；但若是外租節目，則涉及到行政與技術兩個部門的協調與分工，如**圖6-3**。

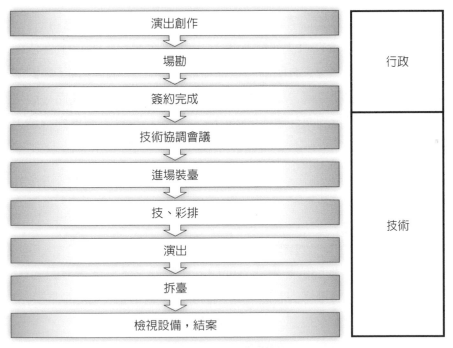

圖6-3 外租節目流程

一般來說，外租節目的單位須先受理演出單位場地申請，再進行審查並協商使用檔期。確認演出團隊是否有場勘之需求後，並協調看場地時間。經過一定的審查後完成申請程序，並進行契約簽訂與場租繳付，之後就進到技術部門的工作。在進劇場前最重要的就是技術協調會議裏演出相關技術資料的確認，包括：(1)演出團體前臺、後臺負責人確認；(2)進劇場使用時間及工作內容、演出技術需求；(3)設備借用與外加器材之使用，以及演出使用之空間及設備需求說明要項（舞臺空間、燈光、音響、服裝）；(4)前臺觀眾服務與票券處理方式，如觀眾進場驗票的方式與觀眾動線引導等。

等到進入劇場週，演出前置作業依原訂工作計畫架設舞臺設備，一般演出團體都有自己的技術人員負責相關事項，之後走技排（演員配合技術走整排）、彩排（等同正式演出，但可因狀況暫停等修正完再繼續），再到正式演出。演出拆臺，必須檢視是否復原劇場的原始配置，並督促演出單位拆除演出裝設器材，以及貨物及人員退場。

劇場的生活就在每天一場場的演出輪替中進行，各項工作依循既定的作業流程進行，有明確的指標才能有優良的製作。有了好的演出，接下來就需要宣傳。一個作品需要被看到、被知道，進而被觀眾購買、欣賞，以達到叫好叫座的階段。第七章將會針對劇場的行銷工作多做說明。

 課後練習

除了本章提到的劇場的外部與內部威脅之外，你覺得目前劇場還面臨到什麼樣的問題？有什麼解決方式？並以第一章你所製作的演出大綱來規劃一個製作流程。

詞彙解釋

管理矩陣（Management Matrix）

管理功能是企業功能欲發揮經營績效之必要條件，包含：規劃、組織、領導及控制共四項；而企業功能乃是管理功能所應用在不同的領域，包含：生產、財務、研究發展、行銷、人力資源共五項，以五個企業功能及其他為橫軸，以四個管理功能為縱軸，兩者之關係，構成管理矩陣，以達成企業及其工作目標。

倫敦西區戲劇中心（West End Theatre）

與紐約百老匯（Broadway）齊名的世界兩大戲劇中心之一，也是英國戲劇界的代表，指位於倫敦一區查令十字（Charing Cross）以西的地區，包括有蘭卡斯特廣場（Leicester Square）、柯芬園（Covent Garden）、皮卡迪利圓環（Piccadilly Circus）、攝政街（Regent Street）的倫敦戲劇文化區地區，由倫敦劇院協會（The Society of London Theatre），管理與擁有49個劇院。從歷史傳統來講，倫敦西區要比紐約百老匯悠久，具有健全的演出經營管理機制和商業模式。

PEST分析

用來分析總體環境中的政治（political）、經濟（economic）、社會（social）與科技（technological）四種因素互相關係的一種模型，作為商業進行市場研究時外部分析的一種方式，能分析總體環境中不同因素的概況，有效瞭解市場的成長或衰退、企業所處的情況、潛力與營運方向等。

產品線（Product Line）

由一群具有相似內容、價格、通路或是銷售對象的多數產品所組成的組合，這類產品具有功能相似、銷售給同一顧客群、經過相同的銷售途徑，或者在同一價格範圍內，集合而成構成產品線。

7 行銷

學 習 重 點

◇劇場行銷的概念與意義
◇行銷如何進行溝通與劇場行銷的目的
◇劇場行銷的組合種類以及應用方式
◇劇場促銷組合的策略有哪些

　　爲什麼需要行銷？行銷是指商品推廣到目標消費者的過程，用來影響消費者行爲。如同觀眾是演出最重要的服務對象，票房就是劇場生存的最重要因素。如何讓劇場的票房能有長紅的滿座率，並有票房佳績，優質的演出是不變的法則。但如何讓觀眾知道這個演出的訊息，進而受到吸引前來購買票券進場看戲，行銷宣傳就成爲一種劇場營運不可或缺且必要的項目。但「藝術」與「商業」一直是對立與衝突的，並不是對等的關係，藝術的獨特性與行銷的數字化格格不入。藝術家總覺得別人不懂藝術的意義，不願意把藝術品當作商品；但經營者卻只想要把商品賣出去，如果沒有資金就沒有藝術。事實上，從藝術的本質來看，藝術是透過美術、音樂、戲劇等表現方式去激發觀眾的情感與感受；而行銷則是透過商品、廣告、推銷等方式去引發顧客購買的欲望，兩者都有「雙向交流」的功能，具備相通的模式。

　　藝術就是一種溝通的方式；行銷就是一種溝通的藝術。

　　行銷的任務是創造優良的產品，訂定有利的價格，以建立有效率的通路，以及與顧客進行溝通。所以劇場行銷的目的，並不像商業團體以追求最大利潤爲目標，藉行銷的技巧與方式，用最少的成本達到最大的成效，整合各項資源，善用人力，透過行銷的活動來達到藝術推廣至目標觀眾的過程，影響觀眾的行爲。劇場雖然是非營利組織，但藉由行銷手法，能將藝術家與其所傳達的訊息盡可能地傳達給最多的觀眾。本章將藉由行銷概念來說明行銷溝通、行銷的組合與可運用的工具。

藝術行銷

　　行銷概念是現代的產物，一直以來都被認爲是商業行爲的推銷概念。在1970年代，行銷慢慢拓展應用於服務部門（觀光、金融業

等），直到1970年代末期開始應用於非營利機構（大學、藝術文化團體、醫院）。科特勒和列維（Kotler & Levy, 1969）主張行銷的觀念也適用於非營利組織，於是將它帶進服務業，目的在於滿足顧客的需求；於此前提下組織必須不斷改進、創造人們所需要的產品，並不斷保持接觸。至今行銷活動存在於各種組織，無論是營利或非營利組織，甚至政府機構、學校等。

🪂 行銷概念

根據美國行銷協會（American Marketing Association）的定義：「**行銷是引導產品及服務由生產主流向消費者的企業活動**」。1985年增加的定義為：「行銷是理念、財貨和服務（ideas, goods and services）的生產、定價、促銷和分配（conception, pricing, promotion and distribution）的規劃和執行過程，用來促成交易以滿足個人和組織目標。」簡言之，行銷是為促成交易、滿足顧客需求所進行的各種活動，是一個溝通行為。

早期的行銷觀念（marketing concept）以生產導向（production orientation）為主，注重生產效率及生產技術，接受訂單、大量生產和配銷產品；接著進入銷售導向（sales orientation），注重宣傳、推銷的方式。最後進到服務時代，開始注重顧客需求，則以顧客導向（customer orientation）為主，顧客成為現在行銷的主要方向。許士軍（1990）提出行銷是「消費者導向」，必須注重顧客的想法、需求與欲望。組織必須透過一些行銷方式，像是定價策略、包裝技巧以及資訊傳遞管道，反映顧客的需求，滿足顧客需求的過程，以達成組織目標。就行銷方式而言，行銷的4P理論：產品（product）、價格（price）、地點通路（place）、推廣（promotion），一直是最廣為使用的行銷工具。

🪭 劇場行銷

　　從歷史發展來看，藝術最早皆源自於民間，是眾人的娛樂，並不像現在是殿堂之作。由於歷史發展與社會環境的不同，歐美劇場早就有計畫地執行行銷的工作。表演節目雖然應迎合觀眾的娛樂需求，然而藝術追求本身的品味和創作價值，有時無法爲了迎合市場而犧牲，難免與當時的市場需求之間存在某些差異，產生「叫好不見座」或「曲高和寡」之憾，而導致其票房收入不足以支付其演出支出，但藝術表演又不能爲了遷就票房而降低本身演出品質。科特勒與雪弗認爲：「表演藝術的眞諦乃在於和觀眾之間的交流，藝術團體必須將焦點轉移至藝術決策過程與觀眾需求及偏好的平衡上。」（高登第，1988）

　　這也正是劇場所扮演的中間角色，不因爲劇場的門檻而給觀眾帶來障礙。劇場是提供各種表演藝術（產品）的場所，讓觀眾（消費者）進到劇場來欣賞，目的在於創造多方的利益，是一種交換的過程，劇場也應該透過行銷方式去達成觀眾與藝術家之間的共鳴，滿足個人與團體的目標，達到多贏。科特勒說明：「當行銷與藝術產生相關性時，它並不會要脅、強迫或放棄原有的藝術觀點。它並不是強賣或欺騙性的廣告。它是一種創造交易並影響行爲之穩健、有效的技術，如果運用得當，它使交易的雙方都獲得滿足。」（高登第，1988）所以運用行銷的概念，讓表演藝術與觀眾的供需穩定，在藝術與觀眾之間達到最好的溝通，是劇場營運的目標。

行銷溝通

　　行銷既然是一種與觀眾溝通的方式，溝通的過程相當重要。溝通是指訊息由一個人傳送到另一個人。由發訊者（sender）傳送，透過溝通媒介將訊息傳送給收訊者（receiver），在溝通的過程中需要先經過編碼（encoding），把訊息先編成媒介（channel）可轉譯的符碼，再由媒介解碼（decoding）之後，傳遞給收訊者（receiver）。在溝通的過程會出現干擾（noise），最後再由收訊者回饋（feedback）給發訊者，才完成一個完整的傳播溝通模式，如**圖7-1**所列：

1. **發訊者**（sender）：是訊息來源，可能由組織與個人所組成的發送單位。

2. **編碼**（encoding）：發訊者將所要傳達的訊息轉換成文字、圖形、語言、動畫或活動的過程，是一種訊息轉譯的工作。

3. **媒介**（channel）：就是展現訊息的工具，如電視、報紙、看板、廣告等。

4. **解碼**（decoding）：收訊者接受訊息之後，會因個人的經驗、認知等相關因素來解讀訊息。

5. **收訊者**（receiver）：是訊息溝通的對象。在劇場裏就是觀眾。

6. **干擾**（noise）：是外界各種影響訊息溝通的雜訊，也是訊息之間互相牽制阻礙傳遞。

7. **回饋**（feedback）：收訊者在接收訊息之後，產生的反應會回饋給發訊者，以便用來判斷溝通的效果，或作為修改訊息的參考。

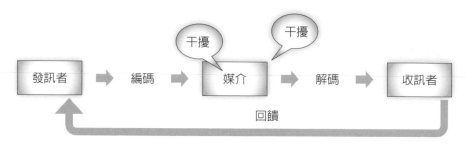

圖7-1　訊息溝通模式

行為模式

　　在這個行銷溝通的過程裏，訊息的編碼與解碼，以及所採用的媒介，會影響到最後消費者對訊息的認知，傳遞過程當中會出現不少干擾，例如其他媒介的影響，而減少原本的訊息強度與正確性，這些是屬於傳播理論的部分。對於行銷而言，訊息的最後消費者的解讀與認知，影響到顧客最後會不會有購買商品的動作。在行銷學上針對消費者行為模式做研究，最常見的有海英茲·戈得曼（Goldmann, 1958）所提的AIDA（attention, interest, desire, action）行為模式。簡單來說，這個模式是一個消費者，從知道到購買過程中所經驗的一系列的反應，分為**引起注意、感到興趣、激發欲望、誘發行動**幾個階段，是一種反應層級模式（consumers' response stage）或效果層級（hierarchy of effects）模式。主要是從消費者注意（attention），到產品與服務的存在，進而產生興趣（interest），然後引發購買欲望（desire），最後真正化為購買行動（action）的一個過程，簡稱AIDA模式，如**圖7-2**所列：

　　1.**注意**（attention）：或是「辨識」（awareness），指的是消費者經由大眾媒體的告知，逐漸對產品或品牌認識瞭解，藉由一連

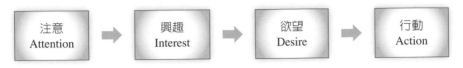

圖7-2 海英茲·戈得曼的AIDA模式

串的促銷活動，吸引目標族群中大多數人的注意。

2. **興趣**（interest）：消費者注意到媒介所傳達的訊息之後，對產品或品牌產生興趣，說服消費者該項獨特產品或服務，與消費者本身有重大的相關。

3. **欲望**（desire）：消費者對產品產生連結與關係，就會擁有該項產品的需求，將消費者的興趣轉化為「欲望」。

4. **行動**（action）：強化消費者購買欲望並刺激他們採取行動。行動是整個行銷活動中最重要的一環，最後如果沒有任何消費行為，這樣的行銷活動等於是無效的。如何讓消費者真正「動」起來，才是要追求的最終目的。

　　但AIDA模式不是一個固定的流程，每個步驟都可以被拆解成獨立使用的技巧，可以各別使用，激發消費者採取行動購買所銷售的商品。另外，山姆·羅蘭·霍爾（Samuel Roland Hall）在原本的AIDA模式裏加上了形成記憶（memory），成為AIDMA模式，強調在行動之前，消費者對於商品的記憶，讓消費者產生特定記憶關聯，對促成行動的幫助。另外，因應世界潮流的變化，社群與網路的興起，最新的行銷概念已經到 AISASA模式，包含：注意（attention）、興趣（interest）、搜索（search）、行動（action）與分享（share），強調在網路的社會裏，搜尋商品相關資料與分享商品資訊與購買心得，為新一代的消費者行為模式。

　　消費者在決定購買之前，可能會處於根據馬爾克·曼奇尼（Marc Mancini）所說的購買者準備階段（buyer readiness stage）之中，分

為知曉（awareness）、瞭解（knowledge）、喜歡（like）、偏好
（preference）、堅信（conviction）、購買（purchase）的幾個階段，
如圖7-3所述：

1. **知曉**（awareness）：消費者並未注意到企業或企業產品的存
 在，那麼此時的促銷方向應放在如何讓消費者注意到商品，對
 企業或企業產品的知曉程度。

2. **瞭解**（knowledge）：消費者可能注意到企業或企業產品的存
 在，但卻不知道商品所提供的產品屬性或特殊功能，此時企業
 就應將產品屬性或特殊功能的資訊提供給消費者。

3. **喜歡**（like）：讓消費者瞭解企業所提供的產品與服務並產生喜
 歡的感覺，如果消費者不喜歡，就予以改善，然後再宣傳其優
 點。

4. **偏好**（preference）：消費者已喜歡企業的產品與服務了，但不
 見得有偏好，因此建立消費者的偏好，強調產品或服務所獲得
 的利益。檢視消費者的偏好並改變情況，且做檢討。

5. **堅信**（conviction）：消費者有了偏好，但卻不太具有信心，此
 時要增強讓消費者確信購買與消費產品是一項正確的抉擇。

6. **購買**（purchase）：有些消費者未見具體行動，就要激勵消費者
 採取立即的購買行動。（Sunday & Bayode, 2011）

以上這些是消費者行為模式的探討。運用在劇場裏，觀眾對於
一個表演在於知不知道與是否能刺激買票，利用各種方式引起潛在
觀眾的注意力，進一步提供訊息，讓潛在觀眾產生有利的知覺，想

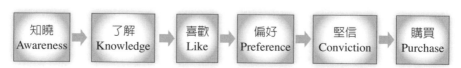

圖7-3 馬爾克‧曼奇尼的購買者準備階段

盡辦法讓潛在觀眾記得有利的內容，再取得信服（使觀眾產生信心的方式，例如口碑），再給觀眾相關訊息，或利用促銷活動，促成購買行動，完成表演的購買程序。但過程中會發生兩項因素：拒絕（rejection）或不持續（discontinuance），採用後拒絕，包含覺醒的不持續（disenchantment discontinuance），對於之前的決定發生不滿意的狀況，如不好的口碑、不愉快的看戲經驗等。所以在整個過程需要隨時檢視，調整各個步驟達到行銷的目標。

行銷目標

藝術行銷的目標主要還是為了觀眾，包括潛在觀眾與現有觀眾兩種，從維持觀眾到最後會達到讓觀眾滿足的狀況。伊莉莎白·希爾（Hill & O'Sullivan, 1996）等人將行銷目標分為四項：觀眾的維持、觀眾的擴展、觀眾的發展、觀眾的滿足及創新（**圖7-4**）。

1.**觀眾的維持**：銷售更多的節目給組織現有的觀眾。
2.**觀眾的擴展**：銷售更多現有的節目給新的觀眾。
3.**觀眾的發展**：觀眾的培養與教育。
4.**觀眾的滿足及創新**：強調組織所提供的整體經驗，維持觀眾的

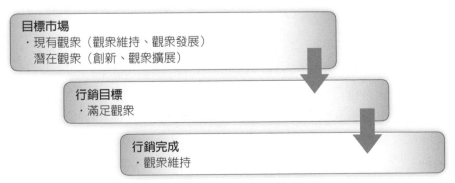

圖7-4　藝術行銷的目標與流程

滿意度，並銷售新的節目類型給新的觀眾。

對於劇場行銷來說，觀眾是首要的關鍵，也是溝通對象。所以行銷的主要目標是開發觀眾群。在原有的觀眾基礎之上，維持原本的觀眾忠誠度，鞏固原有的觀眾群，保持良好的互動關係，並對觀眾進行推廣教育。另外，也積極尋找潛在的觀眾，擴展更多的觀眾群，讓更多的觀眾群喜歡欣賞節目的演出，提升觀眾的滿意度與製作新的節目吸引觀眾，來增加票房收入，並加強觀眾群滿意程度的調查服務，許多觀眾會在欣賞的過程中同時成長，因此在發展行銷目標時，應該同時考慮到觀眾的成長，帶動觀眾與表演藝術共同成長。

行銷策略

在規劃行銷策略（marketing strategy）時，先透過環境評估與優劣勢分析（如第六章「環境分析」），接下來透過市場區隔及選定的目標市場做深入的調查與分析，決定準確的市場定位，再搭配有效的行銷組合。

STP分析

行銷學上常用的市場分析與定位方式是以溫德爾‧史密斯（Wendell Smith）所提的STP（segmentation, targeting, positioning）分析法。這個分析是指先找出多個不同的市場區隔，從中選擇一個或數個市場，再針對其區隔市場裏不同的需求，發展出不同的行銷組合或產品。（黃俊英，2003）主要步驟包含：市場區隔（segment）、市場選擇（target）和市場定位（position）的流程，如**表7-1**。

表7-1　STP分析表

市場區隔 Segment	市場選擇 Target	市場定位 Position
1.調查階段：蒐集並挖掘消費者相關動機、態度、行為。 2.分析階段：將所蒐集的資料利用統計方法集群為不同區隔之群體。 3.剖化階段：將每一集群依其特有之態度、行為、人口統計、心理統計、消費習慣等，一一加以描述，以各集群（區隔）之特徵來命名。	1.首先行銷者必須對這些區隔，就其規模大小、成長、獲利、未來發展性等構面加以評估。 2.其次考量公司本身的資源條件與既定目標，從中選擇適切的區隔作為目標市場。	1.找出可能的潛在競爭優勢來源。 2.選擇競爭優勢。 3.發出競爭優勢的訊息。

資料來源：黃俊英，2003。

　　透過市場區隔，接著選擇目標市場族群，找出競爭優勢，並設計因應的產品與行銷組合，來設計產品、價格、通路和推廣方案。例如，臺中國家歌劇院2017年推出策劃「佰元音樂會」，挑選七部音樂劇曲目搭配講解，製作讓「人人聽得懂的古典音樂」，主要市場為臺中市民，將對音樂劇有興趣、但消費能力不高的觀眾定位為目標族

上海音樂廳舉辦的音樂午茶節目單

群，針對這些目標觀眾做出相關的行銷策略。類似的企劃在上海音樂廳，也有人民幣10元就可以參加的「音樂午茶」，除了能聆聽各式的音樂演奏，還可以享用午茶飲料。

行銷組合

確認市場定位後，即利用產品行銷組合（marketing mix）來執行的行銷策略規劃。產品組合一般都以傑羅姆・麥卡錫（McCarthy, 1960）提出行銷4P 組合策略爲主，包含：產品（product）、價格（price）、通路（place）、促銷（promotion）四大項。許多經營者在擬訂行銷策略時，4P行銷理論成爲企劃案裏的重要基礎和依據，主要在於生產適當的產品、訂定適當的價格、決定可行的通路系統，和適當的促銷手段。分述如下：

1. **產品**（product）：是藉由交易（exchange）而獲得的標的物，可能是物品（goods）、服務（service）或理念（idea）等，產品包含有形（tangible）和無形（intangible），以及期望的利益。
2. **價格**（price）：在交易過程中，消費者就其自產品或服務所獲得的效用支付代價，也就是產品或服務的價格。
3. **通路**（place）：是指產品從生產者，至最終使用者（user）流經的所有組織或個人形成的網路（network），也就是所謂的行銷通路。
4. **促銷**（promotion）：以通知（inform）、說服（persuade）或提醒（remind）等方式針對目標市場進行的行銷溝通活動，目的是直接或間接促成交易，運用策略包含促銷組合（promotion mix），即廣告、公共關係、人員推銷、銷售推廣。

行銷策略透過產品、價格、通路和促銷的計劃與實行，創造相

關產品或服務的交換，以滿足群眾和企業的需要和利益。在劇場行銷的範疇裏，演出節目即是產品，劇場服務也是一種產品，不論是有形或無形，都是一種產品的概念。劇場提供的這些產品，包含票價、附加節目單等都是價格，購票點和網路是一種通路，利用宣傳活動、廣告、促銷與行銷資訊系統（marketing information systems）則是一種推廣活動。運用4P的組合，可以大致描繪出一個基本的行銷項目，以下將就行銷組合來做一說明。

產品策略

產品在劇場裏主要指演出作品，可以是一種服務、經驗或是感受，不只是舞臺上的呈現，包含劇場空間、服務設施、購票服務等，與劇場相關的各項有形與無形的服務都包含在內，基本上分為三個層次：核心商品（core product）、期望商品（expected product）以及附加商品（augment product），是一種全商品的概念（**圖7-5**）。

圖7-5　全商品概念圈

資料來源：高登第，1988。

核心商品是觀眾真正需要的東西，也是購買的主因，就是表演節目本身，包括節目演出的內容、參與演出之導演與演員、之前的演出評價、創作者的創意巧思等，為直接與作品有關的部分。期望商品是觀眾對於購買表演藝術的一般期待，例如觀眾期望方便的停車空間、舒適的用餐環境、距離捷運較接近等，是現有環境下的相關期望服務。附加商品是提供觀眾額外的服務與利益，是原本產品所沒有，為了某次演出，或某些活動而設計的，例如演出的紀念品、導覽活動、劇院的特別跨年演出等。這些附加活動會成為劇場的特色，可以增加劇場的競爭優勢。例如臺北「國家兩廳院」每年的新年音樂會，不但成為劇院的招牌，也成為一項傳統特色，每年吸引許多觀眾到劇院參加跨年活動。

現在的觀眾對於期望商品與附加商品的要求越來越高，也成為觀眾在挑選節目時一項重要的選擇考量，成為演出的競爭力。有導聆活動的音樂會，因為能讓愛樂者更容易融入音樂的世界，對於某些觀眾就更具有購買的吸引力，而這些也加強了同質性劇院的區隔性，劇場須訂出目標客群，使產品的差異化定義更為明確，更容易達到所要的行銷目標。

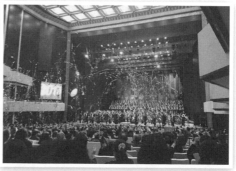

國家兩廳院與國立交響樂團（NSO）合辦的跨年音樂會（林家昌攝）

　　觀眾希望能從觀看演出中獲得情感交流與感覺交流的心理感受，再來包含劇場的無形氣氛、人員的服務與延伸的周邊產品。表演藝術產品的體驗是由劇場文化空間、服務、產品共構的結果，透過產品的層次，建立品牌形象的忠誠度；產品服務或劇場整體的形象品牌能延伸，才能培養出具有忠誠度的觀眾。

價格策略

　　合適的價格，除了讓劇場得到演出的直接支持外，表演團體的部分收入，可以增加場租的收入。觀眾的使用付費，能欣賞到更好品質的演出，也能提高劇場的服務品質，因應核心產品的價值提供更好的藝術體驗。對於劇場來說，演出的票房協助劇場或政府單位回收一定的金額，以幫助劇場各項功能的運作，也可以作為演出受歡迎的指標。因為有了收費的機制，便可以有效控管劇場觀眾數量，維持一定的觀賞品質。

　　大衛‧特羅比（David Throsby）認為，到劇院看現場表演、舞蹈或聽現場音樂會時，要把自身價格、替補娛樂的價格、消費者收入、演出品質的特性等變數皆列為影響需求函數的因素；產品的多樣性與消費者對演出的辨別能力，以及演出的品質特性（演出內容、演出者、藝評家的觀點），皆在決定需求時主導價格（張維倫，2003）。

　　劇場的價格，主要是演出單位所支付的場租相關費用。首先調查同一地區類似劇場的收費標準，再根據劇場所能提供的服務項目為基準，擬訂劇場各項空間與服務所應收取的費用。依照劇場規模，會有不同的租賃定價，但因某些特殊原因可以有不同的標準。例如臺北「水源劇場」為發展定目劇，對於長銷式節目有場租的八折優惠，國立臺灣藝術教育館「南海劇場」為推廣學校教育，學校團體的租金有優惠，所以可與學校合作辦理演出活動。劇場裏以場租與相關服務設

施的收費，用以協助劇場營運，並有效協助民眾利用劇場，以達成劇場服務社會的使命。

通路策略

行銷通路是介於產品與消費者之間的中介單位所構成，通路的任務就是在適當的時間，把適當的產品，送到適當的地點，並以適當的陳列方式，將產品呈現在顧客面前，使廠商獲得最大績效，並且使顧客滿意。劇場通路是取得核心產品與服務的地方，包含票券的購買途徑、與相關服務的提供途徑，為吸引觀眾到劇場的因素之一。就目前管道來看，通路分為以下幾種：

1. **傳統通路系統**（single channel）：傳統通路系統的結構相當單純，每種通路都各自獨立、各自作業。某些演出的票券是由演出單位自己發售，就可能遇到觀眾購票的資訊不充足，而影響購買意願。

2. **水平行銷系統**（horizontal marketing system）：指位於同一階層的兩家或以上的通路為了共同開發一個新的市場結合在一起，例如可以在同一家不同的通路（如兩廳院售票系統）購買票券，觀眾可以挑選離自己最方便的票口來購票，就不一定得要到國家兩廳院的窗口才可以購票。

3. **垂直行銷系統**（vertical marketing system）：不同階層的兩家或以上的通路結合起來，藉由彼此合作而形成，例如同一場演出，可以在網路購買，也可以在實體票口購買，或是可以透過團體訂購等不同的方式。

4. **逆向通路**（reverse channel）：由消費端流回至廠商，例如退票，或是退回商品。

便利的購票通路並不代表票口越多越好，劇場能提供越多元的間接通路（電腦、電話、傳真），重點在瞭解市場STP的目標觀眾需求，提供越容易被購買的通路，提升通路速度與效率，就越可能被購買。

促銷策略

將產品訊息傳遞給目標市場的過程中，與觀眾建立一種溝通的方式，改變消費者的態度與行為或增加銷售，稱為促銷。隨著劇場越來越多，劇場演出訊息速度越來越快，產品生命週期大幅縮短，利用促銷方式來讓觀眾真正可以透過AIDA方式購買演出，為行銷活動中最為關鍵的課題。可用的促銷方法相當多，最主要的有廣告（advertising）、促銷（sales promotion）、人員銷售（personal selling）、公共關係（public relation）與直效行銷（direct marketing）等，這幾項促銷活動的運作統稱為促銷組合（promotion mix）。促銷組合的目的是以顧客的立場出發，把廠商的產品告知客戶，說服客戶及催促顧客購買（馬哲儒等，2006）。分述如下：

1. **廣告**：透過大眾媒體介紹產品、服務或觀念的一種非人員溝通方式，如車廂廣告。
2. **人員銷售**：透過人員溝通，說服他人購買的過程，如校園宣傳活動。
3. **促銷**：在短期內，所有能刺激消費者的購買意願與激發銷售人員和中間商的推銷熱忱的促銷活動與工具，如團體票的優惠方式。
4. **公共關係**：藉由媒體以建立與維持組織的形象與信譽，對內可以修正自我的定位以平衡組織與環境的利益，對外則可以改變群眾與環境以符合組織的利益。例如，製作統一的前臺人員制

服，塑造劇場的專業形象。

5. **直效行銷**：利用行銷策略與消費者直接的溝通方式，立即傳送訊息給消費者，或是藉由人員間的互動，立即回應顧客的問題，如利用DM（direct mail）、電子郵件直接寄送到特定觀眾的信箱。

4C理論

　　促銷策略對於劇場行銷非常重要，所以在「整合行銷」一節將會針對產品組合再多做說明。另外，安東尼・馬格拉思（Anthony J. Magrath）在原本的行銷組合4P多加了3P，包含people（員工）、physical evidence（實體環境）與process（程序）。阿拉斯泰爾・莫里森（Alastair Morrison）再以旅遊服務業的觀點提出了8P 行銷組合，再擴展4P為：群眾（people）、規劃（programming）、合作關係（partnership）以及包裝（packaging）等行銷組合，各家的說法非常多元，行銷觀念目前已廣泛應用於各領域中。

　　但這些都是由生產者觀點出發的行銷策略，隨著行銷研究的發展轉為以消費者觀點為主，以及雙向溝通方式的改變，行銷策略與觀點也跟著調整。羅伯特・勞特伯恩（Robert Lauterborn）提出以消費者需求為中心的 4C 理論，包含：消費者需求（consumer）、消費者購買商品的成本（cost）、消費者的便利性（convenience）和消費者溝通（communication）。他強調品牌經營者應該生產符合顧客需要的產品、以顧客願意付出的成本來定價格、通路要考量顧客購物的便利性，以及提供顧客雙向溝通的管道（黃俊英，2003）。另外還有根據網路時代所提出的網路行銷4C，包含顧客經驗（customer experience）、顧客關係（customer relationship）、溝通（communication）、社群（community）等四項。

表7-2　4P與4C對應關係

產品與服務（Product）	
供應端（Supply side）	需求端（Demand side）
People	Customer
Price	Cost to the customer
Place	Convenience
Promotion	Communication

資料來源：Kotler, 2000.

　　行銷策略理論上，將供應端的4P與需求端的4C 建立對應關係，如**表7-2**。設定買賣雙方的對象為產品與服務（product），再將其餘4P與4C的策略以供應端與需求端角度分析。例如 people 即是供應端的劇場，而 customer 即是需求端的觀眾，並以此來建立行銷組合，可以從兩端的角度去思考，什麼是合理的價格、地點的便利性與促銷的雙向溝通方式，試著找出劇場與觀眾的最佳平衡點，以制訂相關的行銷策略。

　　透過行銷策略的執行步驟，包括環境分析、行銷策略規劃與行銷組合階段，一連貫的行銷方式，來實際執行行銷。在這過程之中透過回饋（feedback）與修正（iteration）的查核工作，讓整體的行銷活動更能落實與更有效。

整合行銷

　　1990年代，美國行銷界將廣告、公共關係和行銷整合在一起，稱為整合行銷。透過整合行銷溝通（integrated marketing communications，簡稱IMC）的概念，將組織裏各促銷要素做策略性整合與搭配，將產品訊息以溝通方式，傳遞給目標群眾，讓消費者知曉、瞭解、喜愛或購買產品，進而影響產品的知名度、形象、銷售，乃至於企業

的形象與品牌。整合行銷主要是利用整體行銷推廣組合（promotion mix），包括廣告（advertising）、人員銷售（personal selling）、促銷（sales promotion）、公共關係（public relations）和直效行銷（direct marketing）等五種主要溝通工具，如以下說明：

廣告推廣

利用媒體，公開而廣泛地向公眾傳遞、表達及推廣各種觀念、商品或服務，作為溝通的一種促銷宣傳方式，如平面廣告、電視廣告、看板、海報等。這種傳播活動是帶有說服性的，是有目的與連續的。有效的廣告不僅是對廣告所發送者有利，對於消費者也能獲得進一步的訊息。一般來說，實體的廣告分為以下幾種：

1.使用平面印刷方式刊登廣告，如報紙、雜誌或型錄等。
2.使用影音媒體方式播放廣告，如廣播、電視或電影等。
3.利用公共空間方式設置廣告，如廣場、車廂，路燈旗幟，或燈箱等。
4.利用室內空間方式張貼廣告，如戲院、商店等。
5.透過郵遞方式寄送廣告宣傳，如宣傳品、DM等。
6.透過網際網路進行廣告宣傳，如臉書、微信等。

劇場運用廣告來宣傳推廣演出是最常用的方式，廣告費用也是劇場行銷費用裏的大宗，不論是印製節目月刊、樂季手冊，或是製作各類廣告張貼，是演出訊息披露的第一步，也是最能完整傳遞訊息的方式，所以廣告文宣的製作就相對重要。

🪭 人員銷售

指銷售人員採用現場說明產品的方式來銷售，運用個人影響力，直接面對消費者促成交易與建立顧客關係的一種方法，以能達到立即性的回應訊息。例如銷售發表會、商品展示會。人員銷售是以一對一（one by one）及面對面（face to face）的小眾式溝通，因為可以直接知道消費者的回饋與反應，所以是相對有效的方式，但所耗費的時間與成本也是最高的，對於開發新顧客，讓消費者瞭解產品的特性，並提供藝術服務以促進銷售行為。

劇場可以辦理企業講座，或是演出人員講座，校園宣傳（簡稱校宣）等各類小型的演出說明會來宣傳，這類的活動由藝術家直接面對目標觀眾，做演出的說明介紹，活動內容必須先經過安排，以增加現場互動性、觀眾參與性為主，並且現場會有票券的銷售，對於某些目標觀眾相當有效果。

🪭 促銷方式

由短期的誘因來鼓勵或刺激消費者立即購買某一產品或服務，如打折、獎品、比賽、兌換券等，雖然效果比較短暫，但具有時效性。美國行銷協會（American Marketing Association）認為：「凡不同於人員推銷、廣告，以及公開報導的推廣活動都屬促銷活動。利用各式各樣，尤其是短期性質的誘因工具，刺激目標顧客對特定產品或服務，產生立即或熱烈的購買反應。」另外，無法歸屬於人員推銷、廣告、以及公共關係的推廣活動都屬促銷範圍。一般劇場有以下幾種促銷方式：

177

1.**折價促銷**：讓消費者直接獲得經濟誘因，以刺激銷售的促銷方式，如票券拍賣、積點券、優待券、折價券（coupon）等。

2.**贈品促銷**：以贈送產品以外商品，或提供其他額外好處吸引消費者，誘使消費者購買較多的商品，如贈送其他商品、有獎徵答等。

3.**試用促銷**：將商品給目標消費者試用，引起對該產品購買意願，如試演、展示會（showcase）、作品發表會、展覽等。

4.**競賽促銷**：透過參與競賽活動，讓活動的定位清楚，誘使消費者參加，如音樂創作比賽。

5.**氣氛促銷**：利用劇場本身無形的氛圍與藝術性，促使消費者有認同感，如店鋪改裝、包裝紙等。

6.**附加服務**：核心商品之外期望商品的附加服務，如提供劇場停車券、票券送貨等。

公共關係

公共關係指是溝通關係，是組織和相關消費者間的中介角色，藉由有利的報導，塑造良好的公司形象，避開不實的謠言和事件，創造並發展對組織有利的生態環境。對外改變群眾，以符合企業的利益，對內修正自我，以平衡企業和環境的利益，並維持企業對外形象的活動，例如資助慈善事業、捐獻、年報等。相較於其他推廣組合要素，公共關係常以新聞報導或專題故事方式呈現，對消費者具有較高的可信度。根據國際公共關係協會（International Public Relations Association）的定義：「公共關係是一種持續性和規劃性的管理功能，藉此組織尋求贏取並保持相關人士的瞭解、同情與支持（understanding, sympathy and support）。」（國際公共關係協會網站）

一般來說，公關是有系統的促銷組織的目標、產品、形象和理念

（ideologies）。劇場透過公共關係可改善組織的形象（image）與增進能見度（visibility）。一般可分為三類：

1. **形象公關**（Image PR）：是為創造或保持組織良好形象與公眾建立良好關係。形象包括產品形象、人物形象和組織形象，如整體標幟、員工制服、信紙信封等。

2. **例行公關**（Routine PR）：大部分由公關經理所做的公關活動。透過媒體對產業或組織相關活動所做的報導。公共報導要與媒體打交道，如發布新聞稿、專訪或開記者會等方式，包含事件製造（creating events），透過新聞事件之製造可達成公關目的，例如慈善義演、週年活動、票選活動。

3. **危機公關**（Crisis PR）：發生危機時，協助組織危機處理，並妥善應對媒體。

直效行銷

銷售人員與消費者進行面對面接觸的溝通方式，立即傳送訊息給特定目標的消費者，並以此來誘發購買。如電子郵件、電話、傳真、電子郵件等，來與顧客建立長期關係。具有四種獨特的特徵：直接（immediate）、有效、可測量、互動性（interactive）。另外，網路時代來臨，讓溝通的方式產生新的發展，出現了網路行銷（internet marketing）的新行銷方式。藉由網際網路溝通讓使用者彼此產生實質的互動，使單向、雙向，甚至多向的溝通能順利進行。偏重網際網路溝通本質，與全球資訊網訊息呈現的特性。

在非營利組織還有幾項特別的行銷方式也常使用，如善因行銷（cause-related marketing），是企業組織為增加自身銷售而與非營利組織合作，並對非營利組織之目標達成做出貢獻，例如劇院與企業

的冠名合作案，以及社會行銷（social marketing），企圖影響社會大眾行為的行銷活動。社會行銷的主要目的是改變人的行為，而人的行為可考慮下列三構面分類：一次行為與持續行為（one-time behavior, continuing behavior）、低涉入行為與高涉入行為（low involvement, high involvement）、個體行動與群體行為（individual, group），可從三項之中選擇出正確的社會行銷方式。對劇場來說，社會行銷很重要，例如公共場所戒菸運動，劇場進場守則等，這些都是很重要的一部分。

 課後練習

　　請挑選一齣目前您所看到準備上演的表演節目，找出它用了哪幾種宣傳，每一種宣傳的行銷方式如何？你覺得何種方式對你來說比較具有吸引力，是價錢方面的考量？還是內容方面的喜愛？如果你是這個演出劇場的行銷人員，你要怎麼協助表演團體在劇場內外的行銷工作？

詞彙解釋

行銷資訊系統（Marketing Information Systems）

是從組織內外部持續蒐集資料而成的行銷資訊管理系統，能提供行銷決策者重要、適時且正確的資訊。

行銷研究（Marketing Research）

是有系統的蒐集、整理及分析有關行銷問題的資訊，並研究解決之道。內容包括趨勢研究、競爭產品研究、短期長期預測、市場潛力、市場占有率及市場特徵分析等。

8 觀眾

學習重點

◇觀眾的意義與延伸概念
◇觀眾的需求,與劇場觀眾的種類
◇進劇場後觀眾的要求,以及前臺工作內容
◇顧客管理系統的應用與會員制度

　　不論表演的目的是爲了祭祀還是娛樂，一個劇場若是沒有觀眾正在看著表演，沒有進行觀看（seeing）的動作，演出就不算成立。表演藝術不同於靜態的文字與畫作的觀賞方式，它是一個充滿動態的藝術形式，時時刻刻都在變化，在這個表演的過程之中與觀眾進行互動，進行反饋方式，而達成一種心靈上的溝通。劇場因爲有了觀眾的參與，持續不斷進行著交流溝通的行爲，使得這個空間，與其他藝術場所產生差異之處，也讓觀眾成爲劇場最重要的一部分。也因此有些博物館將原本靜態的展覽，以劇場爲概念，希望可以打破原本單向的觀賞，能與觀眾之間產生動態的雙向互動。

　　觀眾與劇場間的關係，除了動態的觀賞行爲之外，在金錢方面，觀眾可以以實際購買來達到票房的績效，回饋給表演團體與劇場，或以其他資助方式來支持藝術，讓表演團體提供更好的作品，也間接讓劇場提供更好的觀眾服務。觀眾也可以用劇評來對一個劇場演出與服務做出毀譽，提升藝術的品質與劇場的功能，到了這個層次，觀眾已經不是單純的接受者，透過買票與評論，使得演出達到叫好與叫座的地步，讓整體劇場生態環境更趨於完整。劇場應多方考量大多數民眾的喜好，盡量吸引多一些觀眾入場參觀；不但要留住原有高級藝術的欣賞人口，也要設法讓從不入館的民眾受到吸引進而愛上藝術。本章將討論劇場的觀眾，以各種角度來看觀眾的意義與眾家觀眾理論；另外透過三個階段：進劇場前的觀眾發展策略；觀眾進場後，面對面劇場服務，與觀眾所處的前臺服務；以及後續與觀眾保持聯繫的觀眾關係管理與會員制度，來探討劇場與觀眾之間的關係。

觀眾概念

　　觀眾，顧名思義就是進行「觀」看行為的人。觀眾之「眾」，代表複數，是一群有組織，或不特定的團體，合起來有一群聚在一個地方觀看或是聆聽戲劇、電影或是某人演說的意思[1]。所以觀眾代表的就是觀看的群組；但因為藝術的表現特質，所以不只是觀看而已，更有觀賞的意味。另外，由於藝術的獨特性，並非人人都有相同的評價跟好感，而劇場又是一種公共場所，不是單為個人提供服務，而是為群體的最多數人的福祉努力。

　　觀眾起源自公共場所、劇場與競技場的群聚空間裏，一開始數量並不龐大，等到有表演活動產生，需要一個可以容納極大量觀眾的地方，進入到室內的聚會場所後，因為空間限制才縮減規模。參與、觀看及體會文化活動的一「群」觀眾，成為一個專屬的名詞，是為了某種目的存在的群眾，而觀眾並非絕對是複數的概念，也可能是一個觀眾。另外，英文的解釋，audience還有在正式場合與位高者會面的意思[2]。

　　一開始，觀眾被定義為消極的、被動的接受者，即使如此，觀眾的反應常即時出現在演出當中，看到演出高興時會大笑，聽到感動的音樂會落淚。演員與觀眾的互動關係非常密切，觀眾甚至可以影響到整個內容的進行，或者成為演出劇情的一部分。但這群觀眾進到現代劇場後，因當代思想的發展與表演空間的反思，「觀」看的行為已

[1]原文為 "The group of people together in one place to watch or listen to a play, film, someone speaking." （《牛津字典》）

[2]原文為 "A formal meeting that you have with an important person." （《牛津字典》）

不能滿足需求，希望能有更多實際行動的介入方式。演出本來就是以虛構的角色來搬演虛構的情節，要如何讓假戲成眞？在某一種默契之下，觀衆的認同與接受是決定的關鍵。近代的衆家學者，將觀衆視爲一個研究方向，因此對於觀衆有更進一步的解釋。

觀衆理論

　　法國劇場理論家沙塞（Francisque Sarcey, 1828-1899）提到：「談到劇場，有一個最不能忽視的事實，那就是觀衆的到來，我們永遠無法想像一齣沒有觀衆的戲劇。」（姚一葦，1992）另外，漢斯‧布勞恩（Hanns Braun, 1893-1966）也提出對觀衆的看法：「觀者是演出的證人，不是演出所訴求的對象。」他把觀衆切出演出之外，認爲觀衆是以客觀的態度看著演出。劇場內發生的事情都是被設計與編寫的，觀衆就應該置身事外，不能有參與的部分。又說：「觀衆可在腦中進行創作，但是絕對不能在演出當中打斷演出改變舞臺上既有的東西。」瑪格麗特‧迪特里希（Margaret Dietrich, 1920-2004）說：「人們去除劇場中，與其理解成屬於劇場的部分，不如說是我們所習慣的部分：人們可以沒有布景、燈光、沒有劇院——如在露天演出；人們可以沒有戲服演出，人們可以去除音樂、舞蹈、歌唱演出；甚至沒有劇本或歌詞演出，例如默劇或芭蕾；只當人們放棄了兩個基本因素之一項：演員或觀衆，劇場就不再是劇場。」這是將觀衆視爲劇場的必需要素來談論，一個演出需要有觀衆的支持才可以完成。

　　德國戲劇家梅耶荷德（Wsewolod Meyerhold, 1874 -1940）認爲一齣戲的創造經過劇作家、演員和導演後，還要經過觀衆的第四個創造者爲算完成（王曉鷹，2006）。這跟英國戲劇家彼得‧布魯克的看法類似，認爲發展一齣戲有三個要素，簡稱爲RRA（排練、演出、支持，Repetition, Representation, Assistance），當中A指的就是觀衆的幫

助，戲劇最後的一個過程是藉由觀眾來完成的，有觀眾的參與和注視與演員做即時的互動來支持戲劇行為的發生。這種看法是將觀眾視為演出不可或缺的一部分，因為有了觀眾的參與，劇場藝術才完成。

三者關係

所以劇場、觀眾與藝術家三者就像是一個完整的整體，缺少一項都不構成表演。這三者的關係根據周一彤（2017）整理如下：「劇場」提供場地空間給「表演團體」使用，「表演團體」交付一定的租金給「劇場」；「表演團體」呈現藝術作品給「觀眾」，「觀眾」付予票價給「表演團體」；「觀眾」接受「劇場」相關設施的服務，同時也須遵守「劇場」所訂的規定。在這之中，劇場在觀眾與藝術家之間搭建了一個平臺，在這個空間裏，藝術家提供了藝術表演，觀眾提供了金錢來購買演出，進行一種交換的概念，而藝術家得到觀眾的支持，得以做出優秀的藝術作品，讓觀眾得到一種心靈感受（**圖8-1**）。

劇場在這個關係裏，具有一個藝術平臺的概念，利用藝術教育的活動，除了協助藝術團體推動藝術教育外，也幫助觀眾選擇想要的藝術。以擁有四個劇場，5,500個座位數的北京國家大劇院為例，原先的「藝術教育普及部」改名為「藝術普及教育部」，將原本的觀眾概

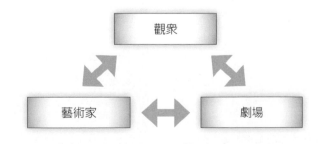

圖8-1　劇場、觀眾與藝術家三者的關係圖

資料來源：周一彤，2017。

念更擴大,並且有更明確的定位,來進行持續性的藝術普及教育。劇院從開幕以來的十年內發展出八個主要項目,包含:每週日上午舉辦搭配演講與演出的公益音樂會,由淺入深地介紹音樂;週末則另有結合國內外知名交響樂團與著名音樂家的音樂會,並以低價策略推廣音樂;針對經典演出推出的藝術講座;另外有針對青少年、北京市金帆藝術團、大學生藝團的青少年普及音樂會,以及春秋兩季推出的春華秋實公益活動。劇場在面對現代觀眾更多元的需求下,不僅是單純給與藝術,而是要提供更多管道,讓觀眾有親近藝術的機會。

　　臺灣的國家兩廳院,因坐落於中正紀念堂前廣場,加上中國古典建築造型,一直予人國家殿堂的嚴肅感。但2017年為慶祝三十週年,以「打開劇院之門」為主題活動的名稱,舉辦一系列的藝術推廣活動,像是「藝術出走」的貨櫃演出、在劇院過夜的「劇院魅影」解密活動等,企圖改變觀眾對於劇場的觀感,建立起一種新的溝通模式。

2017年臺灣國家兩廳院「打開劇院之門」系列活動

觀眾研究

劇場若缺乏觀眾的參與，表演藝術就失去了意義，如何達到劇場觀眾的參與與演出內容互動，並提供觀眾更好的服務品質，成為劇場最重要的目的。所以研究觀眾的需求，分析各種類型的觀眾，並以此來建立市場區隔，找出目標觀眾，成為劇場經營的一大基礎。

需求層次

在討論人類的需求時，以心理學為基礎的馬斯洛（A. H. Maslow, 1908-1970）「需求層次理論」（hierarchy of needs）最常被拿來討論，並且也成為之後藝術社會學的核心理論。在這個理論架構之下，人類的需要是以金字塔層次的形式出現的（圖8-2），由金字塔底端的需要開始，逐級向上發展到高級層次的需要，共分為五種動機：生理需要（physiological needs）、安全需要（safety needs）、社交需要（love and belonging needs）、尊重需要（esteem needs）、自我實現需要（need for self-actualization）（宋學軍，2006）。

馬斯洛認為只有下層的需求被滿足後，才有可能發展到上層的需求。以藝術社會學面向來看，當生存與安全受到威脅，人們是無暇考慮精神藝術的物質享受，在安全無虞、基本的生活受到保障後，人們開始互相交流溝通，有了社會化的行為，並從當中獲得自我認同與來自外界的尊重，在最後階段需求中，人們在滿足各種需求之後，會希望自己的理想可以被實現，進到自我實現的需求階段。因為表演藝術屬於需求階段的中上層，當生活無虞，才會進到劇場有社交行為，進而欣賞藝術，藝術也因此予人日常生活的一種奢侈品的印象。在恩格

圖8-2　馬斯洛（A. H. Maslow）需求層級理論

爾法則（Engle's Law）中，提到一個家庭的文化支出，受到家庭收入非常明顯的影響。

觀眾需求

　　進到劇場空間看表演，是在滿足生理與安全需求後的行為，也是一種滿足社交需要、與自我實現需要的過程；但即使是在看著同一場演出的觀眾，觀眾進劇場也會有不同的需求與理由。有喜好藝術，尋求自我藝術提升的觀眾，也有為了進行社交，並不是為了表演而來參加的觀眾。漢米爾頓（Clayton Hamilton）曾試著將劇場觀眾劃分為三種類型：逃避現實者、道德家、藝術論者。劇場提供觀眾一個遠離現實的機會，也提供某些觀眾評斷是非好惡，或是對演出內容進行藝術方面的評論。漢米爾頓也說，許多坐在包廂裏，或是對號入座的婦女，她們到劇場多半是想要讓別人看，或是為了崇拜某位演員而去看戲，準備展開與該演員的交往關係（石光生，1992）。對觀眾進劇場的目的，莫·卡岡（M. C. Kagan）將其劃分為五種定向，來分析這些

190

觀眾，包含：

1. **享樂定向**：觀眾希望透過劇場的活動以滿足自己在審美，或是娛樂方面的需求。
2. **交際定向**：觀眾具有明顯的社交功能，觀眾所要求的是與其他觀眾之間的交往。
3. **認識定向**：觀眾把劇場當成是獲取知識的場所，所感興趣的是認識自身以外的題材故事。
4. **價值定向**：觀眾希望在劇場中找到價值觀念相近的人，進而使自己獲得一種認同感。
5. **參與創造的定向**：觀眾希望運用自己的想像力參與劇場活動，創造一種新的藝術觀。（王正，1989）

但不論進劇場是為了享樂、社交、提升或是尋求認同，藉由瞭解觀眾需求與定向來分析觀眾進劇場原因，並且建立溝通的管道，成為發展觀眾的首要步驟，並以此制訂觀眾策略。除了本身的需求之外，在觀眾研究時有一些外在環境與個人特質需要注意。綜合以上，觀眾購買演出的因素包含有以下幾項：

1. **總體環境的趨勢**：整體社會、政治、經濟和科技的大環境與觀眾的態度、價值觀、重要決策方式等。
2. **多元文化的因素**：從國家組織到小型團體，都會對觀眾行為產生廣泛深入的影響，例如國籍、次文化及社會階級等。
3. **社會因素的影響**：像是參考團體、家庭、社會角色及社會地位等社會因素。
4. **個人心理的層面**：各種人格特質、自我觀念問題和情感等因素，以及各種其他的個人特徵，會影響消費者的偏好和行為，例如：職業、經濟、生活型態和生命週期階段等等。

　　觀眾選擇節目跟消費者選擇產品的過程是一樣的。消費者希望可以買到品質好而且價格合理的東西，同樣的，觀眾也希望以較便宜的價格，又能欣賞到好看的節目。除此之外，購買與否還受到許多因素的影響，包含演出內容、票價高低、表演知名度、個人喜好、演出時間與地點等等。

🪭 目標觀眾

　　觀眾對進劇場有不同的需求態度、購買行為，根據觀眾對表演的興趣來做市場區隔（market segmentation），將進劇場的觀眾再細分為幾個不同的市場，瞭解各種不同觀眾對藝術的需求，建立不同的目標觀眾（target audience，簡稱TA），讓觀眾受到不同的節目吸引，以達到更有效的資源分配、更正確的市場需求變化的瞭解，開發觀眾，建立行銷管道，以便於劇場可以吸引到不同的觀眾族群，增加劇場觀眾最大值。

　　科特勒（Kotler）將區分市場的原因分為兩大類，包含屬於人格方面的消費者特質（consumer characteristics）；包含有地理性、人口統計分析、心理性的因素與外在影響的消費者反應（consumer responses）；包含有使用時機、產品效益、使用頻率與態度等。例如以地理因素為變數，可以分別方便進劇場看表演的周邊觀眾市場，以及專程前往觀賞的忠誠度高觀眾市場。周邊觀眾是因為就近進入劇場，因此不會對演出內容有特別偏好，但專程前往觀賞的觀眾群，則是為了某個喜好的演出，而特別花費交通時間前往（高登第，1988）。

　　在市場區隔上，對這兩種不同地理屬性的市場，會有不同的行銷方式。一旦確認市場區隔化的變數因素，描述各市場區隔的概況，就可以開始選擇目標市場，並為個別的目標市場發展產品定位與行銷組合。市場區隔在於瞭解觀眾的不同行為，作為有效行銷策略的核心，

劇場必須對劇場觀眾的動機、喜好的節目類型、購票模式、觀賞的頻率等等做出研究，幫助劇場發展策略與協助行銷計畫，並研究說服區隔市場內的目標觀眾前來欣賞演出。

透過目標觀眾設定可以幫助劇場進行行銷工作，對不同的觀眾做不同的溝通方式，包含有具忠誠性的觀眾、流離性的觀眾與潛在的觀眾等。瞭解觀眾對何種表演有興趣、觀眾的身分、經濟能力、購票原因，並藉此分析目標觀眾中哪些人是潛在的觀眾，以及如何讓這些潛在的觀眾前來欣賞藝術。約翰·皮克（Pick, 1980）將觀眾分為四種類型，如下列：

1.**潛在的觀眾**（potential audience）：指那些可能有興趣觀賞表演藝術，卻沒有實際付諸行動的人。

2.**偶爾的觀眾**（occasional audience）：指那些游離的觀眾，對欣賞表演藝術的動機並不強烈，偶爾會去觀賞表演藝術。

3.**經常的觀眾**（regular audience）：這些人觀賞表演藝術可能具有各種不同的動機，並從中獲得不同的經驗。

4.**內部的觀眾**（inward audience）：指那些完全投入表演藝術當中，並從經常性的觀賞活動中獲得最大利益。

這幾個層級是隨著使用頻率互為流動的，培養各層級的觀眾成為經常性的內部觀眾，不管維持現有的基本內部觀眾，還是開發游離的潛在觀眾，到最後應該都必須能讓各類觀眾達到滿足。伊莉莎白·希爾（Hill & O'Sullivan, 1996）提出藝術行銷的目標與流程，包含了觀眾的維持、觀眾的擴展、觀眾的發展、觀眾的滿足及創新四項（見頁165，圖7-4）。

根據統計，劇場表演的票房約有70%來自於現有的觀眾，20%來自於可開發的潛在觀眾，10%則是來自游離、臨時起意的觀眾。依據不同觀眾可以有不同的行銷方式：現有觀眾的宣傳以會員制度，口耳

相傳的方式；潛在觀眾，瞭解市場定位，對劇目有興趣的觀眾。對於劇場觀眾策略來說，主要目標在原有的觀眾基礎，維持住原本的觀眾忠誠度，鞏固原有的觀眾群，保持良好的互動關係，同時考慮到觀眾的成長，帶動觀眾與表演藝術共同成長，並對觀眾進行推廣教育。另外，也需要積極開發觀眾群，尋找潛在的觀眾，擴展擁有更多的觀眾群，加強觀眾群滿意程度的調查服務，提升觀眾的服務品質，來增加進劇場觀演的意願。有關會員制度的介紹，將於「顧客管理」一節多做說明。

前臺服務

　　從觀眾一接觸到演出訊息，觀眾服務就已經開始，包含演出資訊的傳遞、演出場地的說明、購票方式，甚至是演出內容是否能吸引觀眾，都屬於行銷服務的一部分。對觀眾的服務，從走入劇場那一刻開始，接受前臺服務，使用演出時的各項設施，以及演出後所提供的各樣諮詢服務，一直到觀眾離開劇場，實質的服務才結束。還有之後的觀眾會員制度，提供後續的各項訊息回應與相關訊息的通知等等。所以觀眾服務是一個啟動之後，就沒有終止的工作，而這整個一連串的觀眾服務內容與態度，往往會連帶影響之後觀眾進劇場的意願。

　　觀眾進劇場的目的，並不光只是為了表演，劇場的設施、交通的便利與周邊環境的服務也是一項考量。而觀眾對於劇場的第一印象，除了品牌印象，還包括購票與相關資訊的便利性、所選節目的好壞，而進到劇場面對面接觸到的前臺服務人員，則是對於該劇場的第一印象。先不論當晚演出節目的內容如何，在觀眾正式進入欣賞演出的之前，前臺的服務品質優劣，影響觀眾充滿期待的看戲情境，甚至可能超過節目本身。好的劇場服務甚至可以加深觀眾對劇場的品牌形象與

看戲觀感，影響觀眾觀賞體驗。尤其在某些突發事件的處理上，例如觀眾遺失票券、遲到觀眾的安排等，若可以最佳的服務心態來面對觀眾，能增加劇場的專業水準與觀眾信任度，與觀眾建立關係和行銷品牌的機會，進一步進行顧客關係管理。

北京保利劇院管理公司與所屬劇院均通過了ISO9001質量管理體系，透過認證標準，把「劇院管理院線」以標準化、規範化的運作模式，並設定「五高」管理標準，包含：專業水平高、管理標準高、服務品位高、經營水平高、社會形象高，以此來建立劇院體系的服務標準規範。（保利劇院網站）透過標準化作業流程，能提高前臺服務的品質，滿足觀眾要求和劇場相關法規要求，以增進顧客整體滿意度。

前臺服務

前臺服務的主要對象是到劇場欣賞表演的觀眾，進行如領位、撕票、帶位、接待、諮詢與販售等工作，大致分為：相關訊息取得的資訊服務、票券與會員的購票服務、周邊交通與聯絡接駁服務、進場前、中場或出場的場邊服務與諮詢客訴服務等五大項，涵蓋所有搭配觀賞的周邊設施，一般稱為前臺。黃惟馨（2004）將前臺的範圍劃分為：觀眾到劇場觀賞節目時，進場及離場所使用的空間。由此可知前臺的區域範圍，指的是演出時觀眾所活動的公共區域，如大廳、觀眾席、售票處、洗手間、餐廳等，甚至可以連接到交通區域。除了有形的相關設施的營運服務，服務人員態度、觀眾席內整體觀賞品質、表演空間舒適度、空氣品質以及觀賞視線等都是服務的項目。

另外，在劇場的附加服務項目方面，劇場的交通便利性、周邊娛樂、劇場整體氣氛也都要列入考量，以達到劇場的整體滿意度。在這麼多繁雜的工作項目內，必須要一組工作人員在各個部分都注意到服務細節才能完成。前臺組織就依照工作專業性質來進行分類：公關

組負責對外第一線接待、收撕票與帶位工作，人數依照劇場規模多則數十人，各區再細分小組，由小組長聯繫與調度；宣傳組則負責文宣品的販售與發送、演出問卷的回收，在散場時工作量相當吃重；票務組則負責所有演出相關票務，貴賓券、公關券的領取、現場售票、寄票等相關作業；總務組負責與環境相關的服務，包含清潔、寄物管理等，在前臺組織中統整者為前臺經理（house manager），如**圖8-3**所示。

前臺流程

以劇場演出時間再做區分，前臺服務可以再細分為觀眾入場前、演出前、演出中與演出後幾個階段。觀眾入場前召開行前工作會議、工作分配、劇場環境清潔、劇場設備（如燈光、座椅）與安全設施確認、販售區與票口的布置；觀眾進場後演出前須處理諮詢、停車、引導觀眾、寄物、帶位、播音、驗票、售票、醫療、販售、協調開演時間、接待貴賓、維持秩序；演出中維持場內外秩序、保持觀賞環境舒適、遲到觀眾引導、整理票根、環境清潔；中場休息開關劇場門、時間提醒、協調開演時間、播音、引導、相關文宣販售；演出結束開關劇場門、引導觀眾、清理場地、回收問卷。以一般晚上7點30分開演的表演為例，說明如**表8-1**：

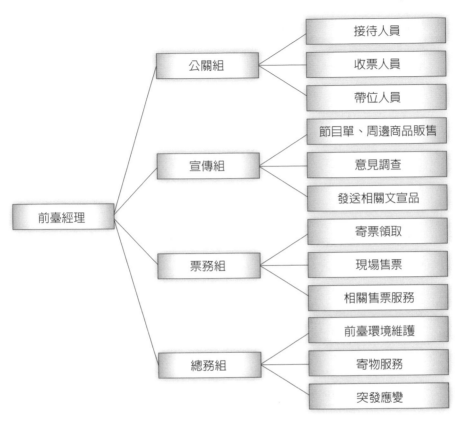

圖8-3　前臺組織分工圖

資料來源：黃惟馨，2004。

表8-1　劇場前臺工作流程表

時間	前臺工作	內容
17:30	抵達劇場打卡上班。	
17:30~18:00	進行換裝與化妝。	
18:00~18:15	全體人員與場館值班舞臺監督召開「前臺工作會議」。	1.說明本場演出的基本資訊與注意事項。 2.是否有重要貴賓及貴賓的座位、演出中是否有表演者會進入觀衆席等等。
18:15~18:30	手錶對時、檢查各定點值勤用品、無線對講機測試上線。	

（續）表8-1　劇場前臺工作流程表

時間	前臺工作	內容
18:30~19:00	上定點依任務及地緣條件分工。 18:35須持完整妝容出現在報到櫃檯	1.巡場：逐排巡檢觀眾席之團隊遺留物品、座椅清潔、地面清潔等。 2.錄影席與工作席確認協調。 3.逃生動線檢查（是否有障礙物）、逃生指示燈具測試、滅火器壓力檢查。 4.館內各處耗材及文宣品補充。 5.異常狀況回報。
18:50	前臺經理與場館值班舞臺監督確認是否需要延後觀眾進場時間。	
19:00	舞臺監督通報「現在開始開放觀眾進場」。	待開放觀眾進場廣播或儀式結束後，觀眾開始驗票入場，進行樓層與單雙號動線引導。
19:25	1.確認廁所觀眾排隊人數，進行催場廣播。 2.回報舞臺監督是否需要消化大批廁所觀眾。	
19:28	開演須知播放或觀眾席場燈三明三暗時，關內側門。	提醒開演後禁止拍照錄影、中途離席不一定可以再入場的事宜。
19:30	節目開始後，停止觀眾進場，關閉外側門。	
節目開始	1.節目開演後，場內領位人員視情況坐下。 2.觀察服務範圍的觀眾是否沒有異狀、沒有異音、騷動不安後再入座。 3.若演出中發現有觀眾的行為已經干擾到旁邊觀眾，前臺服務人員須上前稍微關切。	1.引導遲到觀眾往等候區休息看電視（演出Live畫面）。 2.同時注意廳內空調溫度是否需要調整、拍照錄影等觀眾違規行為。 3.引導廁所觀眾或哭鬧孩童觀眾低調離場。
中場休息前5分鐘	廳內人員起身、開外側門。	準備票根給離場觀眾（作為再次入場的憑據）
中場休息	內外側門都開、廁所觀眾調度、物品販售、注意孩童安全。	

（續）表8-1 劇場前臺工作流程表

時間	前臺工作	內容
中場休息結束前3分鐘	催場廣播、關內側門、確認廁所觀眾排隊人數。	
中場休息結束	關外側門、引導遲到觀眾從後段進場。	
下半場節目開始5分鐘	廳內人員就坐。	
節目結束前5分鐘	通報前臺開外側門、準備迎接散場觀眾。	
節目結束	內外側門都開、散場動線引導與安全。	
清場	最後一位觀眾離場、關內側門、清場。	1.逐排巡檢觀眾席之遺失物，回報發現位置牌號、物品特徵，立即做失物廣播。 2.座椅清潔、地面清潔。 3.異常狀況回報。
結束工作	清場完畢：值勤用品歸位、工作檢討會議、換裝、打卡下班。	

前臺經理

　　一般來說，觀眾所有接觸到的劇場公共空間，都屬於前臺的範圍，前臺的總負責人稱為前臺經理，主要負責與表演相關的前臺觀眾事務。在某些劇場編制裏劇場經理（theatre manager）也兼顧前臺工作，帶領所有人員進行各種工作，提供觀眾服務。劇院經理是管理整棟劇場所有事務及其工作人員的負責人，而前臺經理可能屬於劇院或是演出團體。前臺經理同時也負責與後臺的聯繫，像是觀眾進場時間，舞臺上謝幕散場等聯絡事項，都是由前臺經理居中與劇團經理、舞臺監督等人搭配處理演出事宜。所以前臺經理必須對演出製作與內容有所瞭解，以便回答觀眾的各類演出詢問。約翰‧皮克（1980）在

《藝術管理與劇院管理》中說：「劇院經理必須監督觀衆區的內部安排，包括工作人員的配置與清潔，且負責每場演出的劇院外場準備工作，尤其要注意觀衆的福利。」

前臺經理的任務就是使所有的觀賞者與演出者能順利參與活動（梁雅婷，2011）；在劇場裏代表演出單位，領導前臺工作人員，負責照顧觀衆在演出環境中的說明、導引、安全、衛生等事項，並在演出現場提供觀衆所需要的服務，也必須全責督導，並處理突發狀況，以完善處理前臺的所有活動。爲使觀衆從進入劇場那一刻受到完整的服務，因此作業的標準化流程與規範，成了前臺工作的要件。

前臺經理更重要的任務是處理劇場的突發事件，如處理遲到觀衆的不滿情緒，或者是各種災害發生時的應變處置。在突發事件發生時，前臺經理必須在劇場宗旨與觀衆權益兩者之間，將危害減到最小，並以照顧大多數觀衆權益爲優先考量，但此並非易事。例如2017年臺中國家歌劇院，在歌劇演出的中場於大廳擺出上百張紅色塑膠椅，供觀衆用餐與休息。有些觀衆覺得這是貼心的服務，但有些觀衆就覺得廉價塑膠椅和歌劇院內的建築、背景很不搭，因此根本不該出現在國家級的歌劇院，這類狀況比較偏於觀衆的感官判斷，本來就是服務的一項，也較易處理。但2015年法國的巴塔克蘭劇院（Bataclan）發生恐怖攻擊事件，傷及觀衆性命，這些突發事件都考驗著前臺經理的經驗與判斷，是否能在第一時間做出最正確的處置。

劇場其實也是一種服務業，觀衆是最大的顧客，也是難以控制的變數。小到觀衆對於空調的抱怨，大到危及觀衆生命安全，在各種不同的想法與建議，甚至是抱怨、客訴之下，如何保持理性的態度，適時合宜的處理，以完成觀衆與劇院的雙向溝通，則是前臺經理最重要的工作。

問卷調查

　　除了提供觀眾面對面的服務與諮詢，利用問卷來瞭解觀眾的內心想法，加上問卷所需成本低廉，效率較大，成為劇場與觀眾之間的一種方便的溝通管道，透過累積一定數量的問卷，更可以成為市場調查的一種評估依據。為使每一份問卷都能有效傳遞正確的訊息，因此問卷設計的好壞，將直接決定著能否獲得準確可靠的觀眾訊息，才不致讓問卷成為無效樣本。

　　問卷的基本結構，一般包括四個部分：說明、內容、編碼和結語，透過這四個步驟引導觀眾填寫相關的問題。問題可分為**開放式**、**封閉式**和**混合型**三大類。開放式問答題只提問題，不給具體答案，觀眾根據自己的實際情況自由作答；封閉式問題則提供具體選項，供觀眾選擇較為相近的答案；混合型問題應較好作答，且後續可以統計分析，得出多數觀眾的意見，因此大多數問題多採用此類。**表8-2**為基本的問卷結構，分為幾個部分：問候語、觀眾基本資料、使用基本資料同意、主述問題與結語。

　　透過問卷可以在短時間內瞭解少部分觀眾的想法，並以此少數樣本來瞭解觀眾的意見：觀眾的滿意度如何？還有哪些可以改進？哪些可以作為參考？哪些可以立即修正？透過問卷裏一系列有組織的問題，可以瞭解觀眾的想法，雖然效力不及面對面的接觸，若能妥善應用問卷所得到的數據與意見，也是一種與觀眾溝通的方式，因此問卷是劇場裏最常使用的觀眾溝通工具。

表8-2　劇場觀眾問卷

親愛的朋友，您好：　　　　　　　　　　　　填寫日期：　　月　　日

　　　承蒙您的參與，讓「（活動名）」能順利推展。為使本計畫未來能規劃得更臻完善，也讓本部有機會瞭解您對參與此次活動的看法，請惠予撥冗提供寶貴意見，以作為日後辦理活動之參考，再次感謝您的參與和協助。

性別	□男　　□女	婚姻狀況	□未婚 □已婚
年齡	□15歲以下　□16－20歲　□21－30歲 □31－40歲　□41－50歲　□51－60歲 □61歲以上		
現居地	□北部　□中部　□南部　□東部　□離島　□其他		
學歷	□國中及以下　□高中職　□大學／專科 □碩士以上		
職業	□學生　□軍公教　□服務業　□金融業 □資訊／科技　□藝文　□自由業　□醫療 □製造業　□農林漁牧　□傳播／廣告／設計 □家管／退休　□其他		
您是否願意收到表演藝術相關的訊息？ □不願意 □願意，我的E-mail：＿＿＿＿＿＿＿＿＿＿＿＿			

　　因「（單位名）」辦理「（活動名）」，利用您所提供之資料（上述填寫項目）進行本活動宣傳與觀眾樣貌分析（描述個人資料利用之期間、地區、對象及方式），如您有依個資法第三條或其他需要協助之處，歡迎來電洽詢；如同意資料被使用之範圍，請於下列勾選框中打勾。

□我已瞭解並同意「（單位名）」就前項文字說明範圍使用個人資料。

1.您如何得知「（活動名）」活動訊息？（可複選）

　□報紙報導　　□雜誌　　□親友告知　□學校／老師推薦

　□戶外看版　　□路燈旗　　□網站　　　□FB
　□BLOG（部落格）　□電子報／EDM　□其他

2.您今天參與了「（活動名）」哪些系列活動？（可複選）（下方列出活動內容）

　□焦點劇場　□創意小劇場　□示範演出　□戶外演出

3.您參與「（活動名）」系列活動的原因為何？（可複選）

　□喜歡表演藝術　□被活動內容所吸引　□有喜歡的表演團隊／表演者演出
　□工作或學習之需求　　□休閒娛樂活動
　□對論壇／工作坊議題有興趣　□希望獲得不同體驗　□其他

（續）表8-2　劇場觀眾問卷

4.參加完今天的活動，您覺得……（可複選）
　□非常喜歡：因為　□有趣好玩　□獲益良多　　　□深受感動
　　　　　　　　　　□極具創意　□更瞭解表演藝術
　□不喜歡：因為　　□很難理解　□了無新意　　　□其他
5.整體來說，您對「（活動名）」……
　□非常滿意　□滿意　□不滿意，因為＿＿＿＿＿＿＿＿
6.參加「（活動名）」後，您未來是否會繼續參與表演藝術活動？
　□會，原本就喜歡也經常看演出　□會增加看演出習慣
　□會多留意表演藝術活動訊息　　□不會，＿＿＿＿＿＿＿＿＿＿＿
7.參加完「（活動名）」，我有話要說……
　＿＿＿＿＿＿＿＿＿＿＿＿＿＿＿＿＿＿＿＿＿＿＿＿＿＿＿＿
　＿＿＿＿＿＿＿＿＿＿＿＿＿＿＿＿＿＿＿＿＿＿＿＿＿＿＿＿

謝謝您的填寫，也謝謝您的觀賞。

資料來源：表演藝術聯盟網站；作者整理。

顧客管理

　　與顧客建立良好的關係已成為服務業經營與競爭的重要關鍵，如何提供給顧客好的服務品質，以提升顧客滿意度以及顧客忠誠度，是目前服務業中重要的課題。但對於劇場來說，大多數的公立劇場，因為缺乏以服務觀眾為目的的精神，觀眾進到劇場像是進入公家官衙，處處受限又無法得到好的服務品質，以至於對劇場的觀感不佳。現代劇場開始思考顧客服務，建立劇場與觀眾之間的關係，以提升劇場的效能。首先思考要提供給顧客何種品質的服務，再搭配創造品牌知名度和品牌聯想，以及建立目標顧客品牌忠誠度，而這種品牌的建立有賴於會員制度的養成，有健全的會員制度才能做好顧客管理的工作。

會員制度

　　會員制度是商業經營中重要的一環。建立會員制度是直效行銷及建立顧客忠誠度重要的根基，奠定了這樣的根基之後，透過深入的會員資料研究，針對資料庫裏的會員分類，發掘出重要的目標顧客，提供客製化（customize）的行銷及獨特的會員服務，建立劇場的品牌形象。對劇場而言，透過會員分析資料將可以提供劇場經營策略的具體參考數據，可以瞭解目前會員分散的主要族群，年齡層分布、性別比例、地域分布等等，也可以透過與其他資料的整合產生更有意義的分析數據，例如購買次數、購買頻率、問題諮詢與互動狀況、觀眾服務記錄等，劇場可以針對目標族群進行的行銷活動，進而調整商品及行銷方式，甚至可以規劃客製化的會員服務，再經過持續的大量資料蒐集後，未來可以透過大數據資料分析得到劇場的經營方向。

　　另外，會員制除了增加行銷效益之外，透過會員活動建立更深厚的會員忠誠度，進而建立消費者的品牌印象，是會員制度的核心目標。一般來說，會員制度的建立對劇場所產生的效益如下：

1.建立長期穩定的觀眾群。
2.透過互動與交流意見，來改善既有服務。
3.透過會員經營，強化觀眾忠誠度。
4.透過會員意見蒐集或問卷填寫，提高新產品的開發能力。
5.透過會員回饋，改善並提高觀眾服務能力。
6.對於需要繳交會費的會員制度，可以增加劇場收入。
7.透過會員經營策略，深植劇場品牌印象。
8.透過會員建立社群行銷，擴散促銷訊息。

會員制度除了可以穩固劇場的觀眾群，並建立劇場的品牌。觀眾

日本新國立劇院招募會員的海報

透過會員制度與劇場品牌建立感情連結。會員制的建立對於劇場及觀衆雙方都具有優點，對劇場而言，可以更貼近消費者的服務，就可以創造更多的行銷機會，所以還是有許多劇場持續地在經營會員服務，甚至設置專責會員服務組織，提供即時回應服務。

會員福利

　　加入會員對觀衆來說有不同的目的，基本上不外是爲了享有會員的各項優惠與服務。對於觀衆的實質效益，有享有會員優先或會員特殊票價與活動優惠的權益，並且有針對會員的特殊服務與專屬活動，與劇場取得聯絡管道，持續收到劇場活動或訊息。此外，某些贊助的會員可以顯示會員身分地位。以臺灣國家兩廳院來看，兩廳院之友設置了「風格卡」、「典藏卡」、「金緻卡」三種不同等級的會員，會

員購買兩廳院主辦節目有折扣優惠，優先選位訂票，並且以網路及傳真訂票服務有優先選位訂票權。另外，生日電子禮券、累積消費點數、節目資訊寄送、訂閱雜誌、用餐、參加導覽都享有優惠。全年兩張兩廳院主辦節目演出當天現場購票五折與兩張免費停車券。

會員福利不外為以上幾項，如何在這些看似大同小異的劇場會員制度，制訂差別化的服務內容，提供觀眾最需要的服務，就需要多方面的考量，以建立劇場的優勢。北京國家大劇院也設置「普通會員」、「票務之友」、「藝術之友」、「殿堂之友」，邀請入會的「水上明珠」。整體來說，會員福利包含：

1. **優惠購票**：會員專屬折扣、生日購票優惠、每月22日的會員日優惠。
2. **優先購票**：銷售的前三天可以優先訂票、購票。
3. **積分計畫**：積分可進行升級和積分兌換。
4. **演出資訊**：透過簡訊、郵件等方式優先獲得演出介紹、藝術家動態、藝術活動等資訊。
5. **會員活動**：參加各類藝術普及活動，與特別策劃的藝游味盡、藝術之旅等會員專享活動。

關係管理

在目前的微利時代裏，利用資訊系統來降低服務成本是現今相當受到重視的做法，利用資訊系統來管理會員制，已經是現代劇場不可或缺的工具。資訊系統不只是一種技術，也是一種作業環境，在標準化平臺上進行各種資料分析與傳遞通訊內容。顧客關係管理（CRM），就是一種協助組織瞭解及管理與顧客之間的關係的資訊系統，協助處理較完整、可靠、整合性的資訊，加上網路資訊與電子媒

體的運用，與顧客溝通，以增進顧客服務、提升顧客滿意度、留住顧客，保持與擴展與顧客之間的關係。（李勝祥、吳若己，2005）CRM管理系統是企業進行顧客管理的基礎工具，透過電腦軟硬體分析並判斷顧客的需求與溝通，瞭解顧客的各項需求，提供更適切的服務，以達到顧客忠誠度提升，並創造公司收益的目的。

　　CRM系統的作業分為三個構面，包含前端接觸（communicational CRM）的客服系統，由客服部門與顧客做接觸，瞭解顧客需求；再來進行核心運作（operational CRM），以行銷管理、銷售管理、服務管理的方式，來進行顧客資料的編整工作；最後再由後端分析（analytical CRM）來處理資訊儲存、分析與相關的應用。對企業的效益著重在銷售與服務、提升客戶忠誠度、增加客戶滿意度與創造企業營收。劇場會員制度就是一個CRM系統，不僅只是一個會員資料庫，而且是一個觀眾與劇場的溝通平臺，藉此持續提供會員最新的演出訊息、優惠方式，以及更好的售票服務。

　　臺灣國家兩廳院2005年即開始導入CRM系統，以有效接觸目標族群，透過提早購票可享有票價優惠等方式，改變顧客購票行為，2016年兩廳院TIFA藝術節時，有一場音樂會在前期售票狀況不很理想，透過CRM系統發現賣出的票都屬於散票，所以在售票後期改變行銷策略後，針對目標族群進行行銷活動，短期間票房銷售完畢。所以若能善用CRM系統，可以與觀眾間建立訊息交流管道，建立劇場的品牌，並且創造加值服務與差異化服務，增加劇場獲利率。

　　網際網路改變了原先的溝通方式。現在的觀眾已經由「被動」的接受，變成「主動」的要求，而不只是接受藝術家的「給與」。網路上出現了一群不實際存在的虛擬觀眾，觀眾變得更為主動參與，會願意主動表達意見，這些不具名卻又無所不在的「匿名性」（anonymity）網友產生的一種小眾意識，成為一種行為型態，在網路上被擴大流傳，甚至於影響藝術的呈現與行銷方式，影響到劇場今後

的經營方向。例如臺灣臉書（Facebook）盛行的「黑特劇場」，就是以匿名發表方式，對時下的臺灣劇場演出提出批評與看法的網站。

在網際網路時代，觀眾服務已經跨越地域、時間與空間，觀眾獲取訊息的管道增加，上網搜尋相關資訊已經是資訊基本能力，如何建立穩定與長期的觀眾關係，並能掌握大多數觀眾的喜好，建立良好的相處方式，就成了每個劇場經營者最大的任務，也才是劇場生存之道。

利用網路進行會員的聯絡（資料來源：北京國家大劇院網站）

 課後練習

　　以一個觀眾的角度，你覺得你所去過劇院中哪一間劇院的服務讓你最滿意？為什麼？對於不滿意的服務，有沒有什麼可改進的方法？就一個劇場服務人員來說，如果遇到不遵守劇場規則的觀眾（如遲到、中途離場），該如何禮貌性地面對才不會讓觀眾不滿意？

詞彙解釋

恩格爾法則（Engle's Law）

由德國統計學家恩格爾（Ernst Engle, 1821-1896）用來衡量生活水準高低的一項指標。家庭對衣服、住宅、燃料等一般支出的所得彈性等於1，家庭對文化的支出及儲蓄的所得彈性大於1。只有在家庭所得增加時，糧食支出占所得的比例會減少，而文化的支出及儲蓄占所得的比例會增加，出現彈性大於1的狀況。

ISO 9001標準

是由各國國家標準團體所組成的國際標準化組織（International Organization for Standardization，簡稱ISO）所制訂的ISO9000 系列品質管理認證標準，將一個組織正常所應該執行的工作方向，綜合參考現有的管理工具做有系統的規劃。

當中的ISO 9001標準是以設計／開發、生產、安裝、售後服務的品保模式，強調從準備接單到設計、組裝，以至於最後的交貨與提供服務等過程的品質管理，共有20 項要求。藉由客觀的認定標準，提供買方對產品或服務品質的信心，並減少買賣雙方在品質上的糾紛及重複的評估成本，提升賣方產品的品質形象。

大數據（Big Data）

指傳統的數據處理無法在一定時間內進行儲存、運算與分析的資料，大數據的來源多元、種類繁多，資料量增加快速，大多是非結構化資料，更新速度非常快。主要內容包括資料量（volume）、資料類型（variety）與資料傳輸速度（velocity）為主，藉由大數據觀察和追蹤各種各樣類型的數據中，在資料與資料之間找到潛在關係，快速獲得有價值的信息，例如從商店發票、交通數據與票券之相對關係，可以得出看表演的人都搭乘何種交通工具與在哪些商店出沒，並藉此在這些地區做相關的行銷活動。

09 財務

學習重點

◇財務的意義與預算編列概念
◇票價與財務之間的對等關係與票務的定價方式
◇政府補助的方式與劇場間的合作方式
◇募款的意義及企業贊助的目的與實質意義

　　表演藝術是一個藝術品,還是一個消費品,或者可以是一個藝術性的消費品。不論性質如何,藝術需要靠著財務所衍生的資源來支撐,的確是不爭的事實。但在藝術行業裏經常出現貧富兩極,有錢的藝術家可過著富裕的生活,窮困潦倒的藝術家也不少,這當中的關鍵主要取決於對財務的概念,以及如何善用這些資源。劇場是一個龐大的藝術機構,雖然是非營利組織,但卻也需要各種資源挹注,避免不了必須要面對各種的人事工作、劇場的事務與演出、還有財源。因為有財務的主要支撐,所以才能讓劇場的人與事有了實際的動力,整個劇場始得以運作。不論是商業劇場或是公立劇場,大部分的經費都是財務資助(financial support)。美國學者瑪格麗特(Margaret Jane Wyszomirski)提出了一套支援文化藝術組織發展的四大支援系統,當中最重要的就是財務資助,除了最實際的自營收入外,還包含了政府補助、私人捐助(包含企業、基金會及個人)以及藝術團隊收入等。

　　支援系統還包含社會協力(social support)、專業協助(professional support)及思想支持(ideational support)三項,與財務支援互相影響,其中最直接的就是財務資助。因此編列財務預算、執行作業計畫,並且使組織能在正常財務體系下運作「支出」與「收入」,以求「開源」與「節流」。「開源」的部分,除了最基本的票房收入,各種有助於劇場的收益都應該列入考量,包含票價的安排與劇場空間的加值應用,都盡其所能達到這個目的;另外由於全球化浪潮與文化法令的協助,贊助已經不是富商或是貴族的行為,各類的贊助也成為劇場增加收入的來源。而「節流」的部分,人事的費用永遠是組織支出的最大部分,為減少人事開銷,會有各種不同的管理方式,劇場也必須調整在最低限度的員額下,完成最大效能的工作,以減少人事費用的支出。除財務資助外,社會協力的幫助,來自於整體社會對文化藝術的認知及態度,直接影響劇場預算編列方向以及文化藝術的捐贈風氣。專業協助是來自劇場外部的資源注入,思想支持包

含大環境的國家文化政策與補助制度，這些都跟補助贊助有關，將在本章「募款贊助」一節多做介紹。

預算編列

就算劇場的演出沒有賣票銷售行為，劇場還是具有金錢關係的經濟活動，以財務來支撐整個劇場的各項工作。劇場雖然是一個非營利組織，在操作上仍屬於一種商業模式，但劇場到底該不該朝賺錢營利的方向經營，還是以藝術推廣為先，以公益為優先考量呢？不論如何，擁有一個健全而完整的財務系統是有效營運相當重要的關鍵。

財務系統主要為了增加營收與籌措經費，因為有資金的流動進出，就會有收入與支出兩個大項目，當支出大於收入時就會負債，收入大於支出時就有餘絀，將得到的款項，加上之前的結餘，就構成基本財務系統。但劇場是一個支出比收入還要大的單位，就算場場賣座也不見得能達到收支平衡，在觀眾看不到的背後，隱藏的工作非常繁多，所以一直處於入不敷出的常態，所以劇場多為政府所支持，大部分的經費還需要仰賴政府的資助。

財務系統

一般來說，財務系統也稱為會計系統，主要是一個組織透過對財務的進出控管與項目規劃，完成執行業務的作業流程，以做出正確的營運分析，達到營運管理的目的。財務系統包含了劇場如何制訂預算，現金流轉方式，如何解讀財政報告，編訂利潤表、年度收支表、資產負債表，財政報告及修訂預算的制訂，與設置財務管理系統，審計與稅務等。這套現代財務概念的運作，不管是劇場、博物館或是美

術館等非營利的藝術機構，都已經成為組織營運的基礎。財務系統主要分為資產、負債、基金及餘絀，以及收入及支出幾個部分。資產包含了流動資產，像是庫存現金、銀行存款、專戶存款、零用金、有價證券、應收款項、預付款項、暫付款等。除此之外，還有所謂的固定資產，像是土地、房屋、設備等，房屋與設備還必須累計折舊。負債的部分主要是以預借方式處理，如銀行借款、應付票據、應付款項、代收款和預收款等，基金及餘絀則類似一般會計中之股本及累積盈虧的概念。

　　財務系統主要的兩項科目為收入科目與支出科目，藉由這兩項的平衡與否，來判別財務的狀況。收入分為買賣收入、捐款收入、手續費收入與存款利息收入的基金孳息，以及政府輔助收入等其他收入；支出則較為龐雜，包含人事費、行政費用、業務費用、捐贈支出與折舊費用等。人事費為支付工作人員的各項酬勞，再細分為：薪資、獎金、加班費、講師費、其他人事費等；事務費用為相關事務所需的費用，包含：文具書報及雜誌費、印刷費、水電燃料費、旅運費、郵電費、管理費、租金、維護費、保險與其他；業務費用為執行業務所需費用，包含：演出費、展覽費、研究發展費、其他業務費與專案計畫支出。此外還有捐贈支出、折舊、利息支出與雜項支出等。由這些細目構成各種財務報表的基本要項，並且呈現出組織裏各項的財務狀況。不論是公家劇場、民營劇場或是非營利組織的劇場，都有一套財務系統。主要包含了兩大項（**表9-1**）：

1. **收入**：指會計年度的一切收入，包含票房收入、贊助與補助等。
2. **支出**：指會計年度的一切支出，包含人事費用、業務費用等。通常按照其收支性質分為「經常門」與「資本門」。

表9-1　香港文化中心2016/1/7財務數據

支出	
・薪酬	HK$39,956,000
・運作經費（技術及專業服務、維修保養、合約服務）	HK$82,421,000
・電費、清潔及保安	HK$27,589,000
・宣傳	HK$194,000
・推廣活動	HK$274,000
・總計	HK$150,434,000

收入	
・租用費	HK$50,450,000
・其他收入	HK$25,858,000
・總計	HK$76,308,000

資料來源：香港文化中心網站。

　　劇場收入大致分為業務收入（earned income）、捐助收入（awarded income）、利息收入與附加收入幾項。業務收入指劇場的劇場租金、票房收入等，為劇場收入的主要來源，另有其他相關設施的使用費，如鋼琴、地墊的使用費。捐助收入分為政府補助、企業贊助、小額贊助、個人捐助等外部支援的收入。利息收入為儲蓄型或投資性的收入，包含定存、儲蓄、基金孳息等投資型的收入。附加收入指劇場租金、票房以外的收入，包含非常廣泛，從紀念品收入，到劇場節目冊收入、紀念品店、餐廳、停車場收入。此外還有企業冠名的租金收入。

　　除了業務收入與捐助之外，利息收入成為劇場財務規劃的重點。以臺灣國家表演藝術中心2016年財務資金理財規劃內容，將資金來源分為基金、累計賸餘、每年經常性補助、專案補助及營運資金，並依據性質執行投資理財規劃，增加財務收入，包含定期存款與購買短期票券等等，將資金做閒置期間的有效處理以增加收入。大部分劇場雖然持續獲得政府補助，但自籌的比例增加，讓劇場面臨很大的壓力，

臺北國家兩廳院的餐飲戲臺咖

臺中國家歌劇院委外的VVG Food Play餐廳

也開始另闢途徑尋求資源與經費，包含節目票房、贊助、會員年費、廣告與外租場地的收入，像是澳洲雪梨歌劇院的ARIA餐廳，提供社交活動與辦理婚禮的服務。劇院更與Airbnb合作，將歌劇院設計者約恩‧烏松（Jørn Utzon, 1918-2008）原始設計的空間提供住宿服務。

　　劇場支出與價格有關的因素包含成本、定價兩者間相對應的關係。支出科目主要的兩大項目為「資本門」與「經常門」；「資本門」又稱為「設備費」，指因為作業所需要購置的硬體設備，而「經常門」又稱為「業務費」，則包含設備費之外，與執行業務有關的相關費用，以劇場來看，業務費因為使用性質的不同，分為一般業務費

與演出製作費，如**表9-2**。以劇場實際來說：

1. **設備費**：是資本門的預算，指硬體設備的購置費用，包含舞臺設備與相關服務設施（building expenditure）、設備維護費用、雜項事物等。劇場在興建之際，花費最大的建設經費也算是設備費。

2. **業務費**：指經常門的預算，包含維持劇場正常運作的水電費用、人員薪資、周邊設施的維護費用、公關費用，統稱為業務費用。人事費用應該是業務費裏的最大宗支出項目。

表9-2 財務平衡表精簡版

國家表演藝術中心預計平衡表	
資產	**負債**
· 流動資產（現金、銀行存款） 　＊流動金融資產 　＊應收款項 　＊存貨 　＊預付款項 　＊其他流動資產 · 不動產、廠房及設備 　＊房屋及建築 　＊累計折舊-房屋及建築（-） · 機械及設備 · 交通及運輸設備 · 雜項設備 · 購建中固定資產 · 未完工程 · 無形資產 · 電腦軟體 · 其他資產 資產合計	· 流動負債 · 應付帳款 · 其他應付款 · 其他流動負債 · 其他負債 · 存入保證金 · 應付保管款 · 內部往來 負債合計
	淨值
	· 基金 · 累積餘絀 · 累積賸餘 · 累積其他綜合餘絀 淨值合計

資料來源：國家表演藝術中心網站，2018；作者整理。

3.**製作費**：在經常門項目，指節目的製作費用，包含製作成本
（production costs）、演出成本（running costs）、宣傳費用
等。但演出的行政費用若已編列在劇場年度營運費用裏，就會
減少製作費用的支出。

財務報表

當產生資金的交易行為時，會有相關的單據以供記錄，也就有原
始憑證；按照日期時間順序入帳，會產生日記帳；再將帳目過帳到會
計科目產生總分類帳。利用總分類帳彙總各科目的餘額，成為試算表
的基礎，並以此編製各種使用目的的財務報表。而財務報表就是一個
財務統計，是達成相關作業所需要花費的預算表格。從財務報表可以
瞭解資金運用的有效性、獲利能力與經營績效。

財務報表的編列，是根據每個組織的營運目標而定，不同的劇場
定位與營運方向，就有不同的預算科目。例如一個公家劇場不須自製
節目，主要為推廣藝術教育活動，但有些劇場一開始就是以租借場地
為主的，預算編列相較之下就會有明顯的不同。透過報表可瞭解每一
個計畫、控管和評估績效的方法。透過各項營收、成本、費用的合理
預估分析，進而產出預估財務平衡表是財務分析的基礎。**表9-2**為臺灣
國家表演藝術中心總說明的預計平衡表，透過資產、負債與淨值三者
之間的關係，看出劇場的營運狀況。

在會計年度的前一年，依劇場的經營方向擬訂財務規劃工作計
畫，採用「零基預算」方式，進行預算的編列與歲入歲出概算；可以
達到的總收入總額，在年度個別執行的專案，都要考慮到專案的目標
是否需要優先執行，需要辦理哪些活動，以及要如何評估效益。

財務規劃包含「中長期策略規劃」、「年度財務計畫」、「短期
流量管理」等幾種，主要呈現出過去的財報狀況，無論盈虧都應完整

記錄，供中長期規劃未來的財報時所參考利用，以製作全新的預估財務報表，或是承接現有資產狀況的數據，進行未來五年財務報表的預估。因此從一個的財務預算表中，可以看出劇場的經營方向與主要工作項目：有效地募集、運用及管理資金，協調各部門功能的發揮，控制節目的重要責任。

在商業結構比例較大的劇場，會進行現有資金的增資或募資，必須預估財報中的「資產購置資金」、「股權結構規劃」等，做資金需求與合理性運用的說明；並且以開放外部入股或溢價發行增資，一方面讓現有股東能先藉由營運計畫書揭露預定增資後的股權結構，另一方面，也能讓有意做投資入股的外部股東，評估整體計畫書，呈現未來可能性與溢價入股資金需求的合理性。中國保利劇場院線的保利文化公司，2014年在香港正式掛牌上市，劇場管理的經營模式有了資金結構上的轉變，也影響到營運的模式。

🎭 票價策略

劇場的主要收入除了租金之外，如果是自製節目，最大宗就是票房收入。票價並不像演出場地的租金，會依照不同的使用空間、地理位置而有不同，票價通常是跟著消費水準變化，有一定的價格。場租是以收取演出單位所支付的租金相關費用為主，同一地區有同一類的劇場收費標準，再以擬訂劇場各項空間與服務所收取的費用，依照劇場定位與規模，會有不同的租賃定價。例如臺北水源市場為發展定目劇，扶植長銷式節目有8折的場租優惠；國立臺灣藝術教育館南海劇場為中型劇場，為推廣學校教育，學校團體的租金也有優惠。

在票價的規劃上，票價張數與席次數量分配，會影響最後的票房收入金額。例如低價位、中價位與高價位票價的座位數，若能降低比

隸屬於教育部的藝教館南海劇場

較少人購買的高價位席次數量,提高中價位的座位數量,以符合實際觀眾需求,就可以得到較高的收入。所以瞭解各個節目的性質、劇場觀眾狀況以達到最大的效益,成為票價策略的重點。不同的節目可能會有不同的價位結構,一般都是先由低票價好位置先售出,再來是低票價的較差位置,逐漸升級到次高票價的好位置遞升。但某些演出,例如傳統戲曲或是音樂會,通常是高票價先售罄。因此在訂定票價時,需要知道節目的性質,與主要觀眾群的年齡層與消費能力,以達到收益管理的目的。

原則上票房預估方式,是以平均票價乘以每場預估出席數再乘以場次,一般大劇場的票價級距大致分為四級至五級。實驗性劇場或是不劃位的劇場,則不分級或是分為兩級。票價宜以最多觀眾群的上層相對票價級距差別較小為佳,例如低價位與中價位之間的差距較小,可以吸引觀眾在較低票價沒有好位置時,增加購買次高票價的誘因。另外,工作席次與公關票席次約占兩成,也先要由票房的預估數量扣除,這些都是票房定價時需要考慮的項目。

定價策略

　　尋找出最適合的票價組合，不僅是為了達到最大的成本效益，透過策略性的定價方式，可以刺激觀眾的參與率，除了可以鞏固既有觀眾，也可以藉由搭配行銷手法的定價策略開發新的觀眾群。在進行定價時，有幾項考量，包含必須考慮到產品的成本、競爭者的產品與價格，以及顧客對這產品的感受價格。說明如下：

1. **成本導向定價**：主要以成本分析為基礎，由實際支出的成本作為定價依據。但在劇場裏所支出的成本難以衡量，通常以演出的成本為計算標準，但因為表演藝術的特性，與公家劇場接受國家的補助，在劇場裏的每一個部分的支出，其實都是國民納稅得來的，很少有劇場會依照每一個座位的成本價格做票房的依據。成本導向的定價往往只能運用在特定的產品，例如演出衍生的紀念品等，而難以運用在票房的制訂上。

2. **需求導向定價**：科特勒指以顧客（或觀眾）迫切需求的程度作為價的依據，需求程度包含經常使用的產品，或是經常更換的產品；也可以是經過考慮，雖非日用所用，經過比較選擇而使用的產品；以及會特別花工夫去尋求的產品。劇場是屬於觀眾經過考慮之後，而決定購買的產品，以及特別花工夫去尋求的產品，觀眾透過這樣過程來判斷劇場演出的票價，會有不同於其他相似娛樂需求而產生的定價（高登第，1988）。

3. **競爭者導向定價**：以競爭對手的價格為定價基準，並且參考平均水準來制訂價格，也稱差異性定價。一般以兩個以上競爭者的產品價格做比較，以顧客區隔、地點與時間定價，再來決定在觀眾心目中大約的定價，以及在市場裏的定位，這是目前劇

場裏最常使用的定價原則。

劇場在進行票房定價時，會估計演出的成本與其他娛樂的價格，再依據競爭者推出類似產品的價格水準，評估觀眾對於這一價格是否能夠接受，並以此定出票價。但某些演出的票房策略會刻意偏高，利用高價位搭配促銷方式，來讓彈性價格刺激消費，效果則見人見智。

彈性價格

觀眾對於所要前往的劇場，在心中會有一個自己願意負擔的價格，在這個預期價格之外，若票價策略選擇低價政策可能會刺激消費，創造好的票房，但相對收入就會減少。若採取高價政策，雖然可以提升劇場的品牌形象，但也可能因為超出觀眾的接受價格而減少票房，因此定價的高低彈性，應該要符合觀眾的實際需求，才可以適時的提高票房收益，並且吸引與開發新的觀眾。彈性票價通常會搭配的行銷策略與手法，一般常用的方式有幾種：

1. **折扣定價**：通常為直接性的折扣方式，並且為制式化的規定，例如會員折扣、合作廠商優惠、刷卡優惠等。此類固定式的折扣誘因可以吸引觀眾成為會員，並可以培養忠實觀眾，增加銷售量。

2. **促銷定價**：為搭配行銷活動進行的促銷定價，為創造話題與刺激銷售量的策略，配合方式非常多，主要有早鳥票、演出當日半價票、團體票等，也是劇場最常使用的彈性價格方式。

3. **差別定價**：以不同對象所做的差別定價，通常會依年齡區分，例如成人票或半價票。或依時段區分，分為晚場與日場的價格，主要目的在於平均分配各時段的參觀人數，適合觀眾數量眾多的大型劇場。這種定價可以用來調整觀眾的流量，提高服

大稻埕戲苑的票價優惠方式

務品質。另外，依照觀眾所居住的地理區域訂定差價，例如在臺北的劇場與在新竹的劇場會有不同的價格。

　　劇場應該尋求票房的收益與各階層觀眾的接受度之間的平衡點，藉由不同的票價策略試圖服務最多數的民眾，在劇場的使命與積極管理之間取得平衡。但是對觀眾而言，購票所花費的成本等於是實質的票價，更有許多非票價的成本（如時間成本、交通成本），所以不論採用何種票價方式所開發的觀眾，要如何能使這些觀眾再回到劇場，其實取決於演出的品質、觀眾的滿足度，並非再次的彈性價格所能影響。

劇場 *經營管理*

🎭 政府補助

　　藝術產業本身的特質與所產生的價值，無法以實際定價金額來衡量，在經濟學裏稱爲「外部效益」。此種效益不能直接從市場機制獲得收入，必須藉由其他外部的途徑予以協助，例如政府補助、社會捐款等。由於文化建設象徵一個國家政府對於社會發展與開發程度，這些公共建設牽涉到政府施政的規劃，所以如何爭取經費、募款與補助，成了非營利機構的重要工作。不論是公私立劇場，利用對外爭取經費，推廣文化事務的理念，執行政府文化政策，爭取社會大眾認同，因此也兼具經費支援、會員關係及公共關係三者的功能，一方面爲劇場開拓財源，一方面發展對外的關係，所以補贊助除了是資金的募集，更是一種推廣、溝通與認同的過程。

🪭 補助政策

　　政府補助也稱爲公務預算，是大多數劇場最主要的經費來源，以維持劇場的基本運作。除了每年年度的經費外，政府部分預算必須要有相關計畫才可以執行，所以靠申請補助、專案計畫或委託辦理等，也是增加公家經費項目的方式。美國在1965年正式成立美國國家藝術基金會（National Endowment for the Arts，簡稱NEA），對於藝術領域提供政府補助，受到國家藝術委員會之督導，而由NEA所提供之經費補助，扮演著相當重要的角色（謝瑩潔，2001）。

　　劇場演出就是高經濟成本，投入資源繁多，加上表演藝術市場與環境並不成熟，於是政府介入了表演藝術環境的生態運作，進行劇場的興建與經營維護，以提供表演藝術團隊的使用空間，在提升藝術文

化的使命做出貢獻。但在逐年減少的政府補助經費與要求自營的政策下，政府對劇場的補助轉變為扶助運作。1980年代，英國直接隸屬政府的國立劇場轉變為理事會治理，也給了劇場新的經營課題。目前不論是北京國家大劇院或臺灣的國家兩廳院，幾乎都是政府補助約1/2，國家兩廳院是行政法人制，是由董事會主導，每年政府補助約占56-58%，其他需要自備配合款（matching grants），或是靠票房與贊助，雖然面臨自籌財源的壓力，但在財務面上反具有自主性。各國政府對文化補助大致有幾種角色與方式：

1. **輔助者**（facilitator）：如美國，採用間接補助的賦稅減免、非營利組織，以及「臂距原則」的方式，以稅金減免激勵企業及私人捐助，營運收入與政府直接補助，經費採用自由放任的方式。

2. **贊助者**（patron）：如英國，主要採用「臂距原則」，以營運收入、政府資助與私人捐助為大宗，由上而下與由下而上雙向並行，藝術委員會經費有50%來自政府稅收，50%來自國家彩券基金。

3. **建構者**（architect）：如法國，採用文化部體制，以政府資助、營運收入和私人捐助為主，減低票房壓力，採直接補助、選擇補助等方式進行。

4. **操縱者**（engineer）：如俄國，採用國營共有制，以政府預算為主，由公營專業治理，但政治色彩與目標明確。

不論是何種補助模式，劇場都需要跟政府維持一個相應的良好互動關係，政府補助的依據來自於文化政策，是一種文化投資的觀念。但當政府財政緊縮時，劇場面臨到的問題，還是回到本身對於藝術使命的維護、市場機制的建立，以及與觀眾的互動、溝通與回饋之間所建立的平衡，才不致在政策偏頗時，成為政治宣傳工具與思想箝制機

構，政府政策與藝術之間呈現的關係，也成為劇場經營面臨的時代課題，不論是海峽兩岸面對的政治局勢，或是殖民式政府的文化政策，都會直接影響到劇場的補助方式。

臂距原則

　　約翰‧皮克（1980）對於藝術補助之分配方面提出「臂距原則」（The arm's length principle），認為公共財資助藝術在分配時，必須與政府單位之間保持一定距離，可避免政治干預藝術，因此需要在政府中設置一個可以獨立運作但又非完全不能干預的中介組織，使藝術與政治與官僚隔離。1945年大英藝術評議會（Arts Council of Great Britain）是第一個「臂距原則」的藝術理事會，之後加拿大、紐西蘭、美國、澳洲，也都成立類似的理事會，「臂距原則」也成為目前各國在處理政府補助時最常用的方式。

　　藝術理事會以一種「信託者」的身分，以專業為基礎，成為政府與藝術之間形成緩衝的空間，並提名各類別學者專家組成評審委員會，將申請案交由評審委員進行審查作業。評審委員的任期有一定期限，審查會議採合議制，審查結果由各類別評審委員共同決定。理事會必須站在補助業務執行的中立角色，對於公共資源的分配，以中性客觀的態度執行各項補助業務。臺灣國家文化藝術基金會2018年起承接原本文化部所辦理的藝術補助案，各縣市文化局處則依年度預算進行藝文補助經費審查，相關部會也受理專案的補助業務，基本上都遵守「臂距原則」的原則，提供經費補助，對於藝術的創作則給予尊重。

📣 間接補助

政府的間接補助，主要是指非財務的直接支援，像是各項稅政方面的減免，或是對於觀眾的優惠措施，藉此來吸引大眾對於藝文活動的參與及支持，擴大藝文消費市場。見**表9-3**，說明如下：

在稅務抵減優惠方式包括：提供藝文營業稅抵減與優惠，對於贊助藝文活動的個人、企業提供稅務抵減與獎勵投資藝文活動提供稅務抵減優惠。另外，在臺灣對於文化創意產業的投資與融資，也有提出各種不同的推動方式，包括政府與民間共同投資，或是由政府直接投資文化創意產業，以及政府提供擔保的文化創意產業信用貸款補貼，例如文創法第15條所提出的「本土創作價差補貼」。另外，有藝文消費補助、價格補貼、教育補助、行銷推廣補助等方式，例如文創法第14條所提出的「藝文體驗券」，透過對藝文消費者的經濟誘因增加觀眾對藝文的需求，藉此刺激對藝文活動的參與及藝文產品的消費（財團法人臺灣經濟研究院，2011）。

表9-3 臺灣政府的間接補助措施

對象	措施
藝文工作者其本身與所屬組織	對特定項目提供娛樂稅減徵
	文創法第28條：文化創意事業進口自用機器設備，得免徵進口稅捐及營業稅
	文化創意事業本身的投資所得免營業稅
對個人、企業或非營利組織	個人或企業贊助者綜合所得稅扣除額、營利事業捐贈的稅務抵免
	文創法第16條：私人空間釋出給藝文團體可獲補助，獎勵投資
社會大眾	藝文消費抵稅
	文創法第14條：藝文體驗券
	文創法第15條：本土創作價差補貼

資料來源：財團法人臺灣經濟研究院，2011。

募款贊助

　　自古希臘開始，即有富商贊助戲劇的演出。文藝復興時期之後，藝術家更是直接接受皇室資助。大部分較有規模的劇場，一開始都是由政府興建，財務也主要由政府提供，不足的部分就必須靠各種的財務募資。一般藝術活動的募資有幾種方式：

1. **共同負擔制**：由民眾共同支助藝術活動、社區活動。
2. **出資贊助制**：由個人或是團體，因為某種因素贊助藝術活動。
3. **公共稅捐制**：由政府介入，以公共稅捐支助藝術活動。
4. **政策性補助**：在某種文化政策下，針對某類藝術所進行的補助政策。

　　有些高價位的票券，本身也具有贊助的性質，以高出原本定價相當多的金額，當作補貼劇場資源所不足的部分。不論是哪一種制度，財務募款並非主要目的，主要都是向認同藝術理念的企業界及社會大眾來進行募款與贊助，才能有持續且足夠的社會資源、財力、物力及人力的挹注，維持劇場的穩定發展。除加強規劃募款專業能力之外，透過更有效率的方式進行募款，並與捐贈者保持良好互動關係，才是劇場永續經營的基礎。

　　新加坡「濱海藝術中心」尋求募款以資助營運分為兩大項目，包含：設施的管理維護及營運成本係由財政部及賽馬協會補助，若是濱海藝術中心每年多募款1元，政府再補助1元，上限為900萬新幣，最多可由政府獲得新幣1,800萬元（約新臺幣3億6,000萬）的補助。節目企劃製作成本則以尋求企業贊助為主，分為大型藝術節日的節目贊助，與政府、藝術團體及個人租用場地贊助。在募款方面授權「新加坡藝

術中心公司」經營管理，以企業化的經營手法及主動出擊的募款機制，除了用外部資源來提升文化，也爲企業贊助商塑造良好的形象。

🪭 企業贊助

企業贊助是一種利用民間企業的力量，直接或間接資助的方式。1968年由洛克菲勒（David Rockerfeller, 1915-2017）在紐約創立了「企業贊助藝術協會」（Business Committee for the Arts），並且表示「鼓勵美國企業支持藝術家是重要的」，提倡企業贊助的觀念。1976 年英國企業界成立「企業贊助藝術協會」（Association for Business Sponsorship of the Arts），共有50名會員，任務是鼓勵企業給與藝術界財務上的支援，並透過贊助產生行銷、促銷以及娛樂效益，並指導藝術團體募款技巧，1999 年更名爲「藝術及企業協會」。（漢寶德，2002）之後各國陸續成立藝術與企業的協會，像是美國藝術與企業協會（Arts & Business Council Inc.）、英國藝術與企業協會（Arts & Business UK）、澳洲企業藝術基金會（Australia Business Arts Foundation）、日本企業贊助藝術協會企業メセナ協議會（Association for Corporate Support of the Arts）。臺灣國家文化藝術基金會在 2003 年開始藝企平臺專案，持續進行「表演藝術追求卓越專案」（2003-2015）。

企業贊助不是乞求企業的協助，而是建立在彼此的一種合作關係，透過企業、藝術與觀衆之間來創造三贏局面。讓劇場獲得資金、觀衆接近藝術，企業也透過贊助獲得不同的益處，一般來說企業贊助的動機，大致分爲幾項：

1.**善盡責任**（stewardship）：企業須爲投資者謀求最大的利益，在臺灣，企業贊助爲全年度收入的10%，得以扣除營利事業的稅

金，企業以此取得捐贈獲取稅賦減免。

2. **慈善投資**（charitable investment）：公益贊助與企業的任務及產品結合，加強企業形象與名譽，公益贊助的回饋方案成為企業獲利的一部分。

3. **開發利益**（enlightened self-interest）：目的在於增進企業本身的利益，將贊助作為加強或改善企業形象、強化競爭力的行銷工具，通常會進行長期一定目標額度的捐助。

4. **分享利益**（shared benefit）：展現良好的企業公民風範，增進社區的生活品質，善盡企業的社會責任，以協助社區解決問題與分享企業的利益。

5. **利他主義**（altruism）：透過匿名捐贈、合資捐贈、捐出財產，優先考慮他人的利益，在捐助時並不想獲得任何回饋，純粹幫助他人。

　　有些企業本身就有贊助的預算項目，以建立企業良好形象，或者本身已經是藝術愛好者。另外也可能編列在行銷費用，企業產品可以藉由劇場及周邊活動贊助增加消費群，並以藝術活動來建立廠商、員工及客戶的關係。更積極的對藝術有興趣的民間企業，不只單方面在財務上給予支持，更期望可以提升企業的商機，也會提供給藝術活動財務以外的其他資源，包括使用企業的公務場所和房舍供為藝術團體辦公、排練場地。企業員工也可以成為藝術活動的義工，藉此發展出互動網路，以深入體會藝術，也發覺藝術經營的困境，協助藝術界強化管理和專業技能。此外，藉由建立廣告、行銷和公關活動，企業和藝術活動可以善加利用資源和取得新商機，提供藝術活動的財務協助，建立社會公益的形象。同時，藝企合作可以讓藝術活動達成其目標和執行特定的計畫（陳錦誠，2005）。

　　劇場尋求企業贊助的合作夥伴，除了尋求以對藝術有興趣的企業

外，也會以已有高額行銷預算的產業開始，如汽車工業或金融銀行業等。像臺灣「國家兩廳院」十五週年慶，就由「瑞士銀行」贊助500萬，主要用在節目製作的支援。瑞銀環球收藏（UBS Collection）是目前全球最大的企業收藏之一，瑞銀集團長期以來就有贊助藝術的歷史。

中國「上海大劇院」與「通用汽車別克」進行策略合作，由「別克汽車」提供商業贊助，並將劇場冠名為「別克中劇院」，並由劇院策劃企業包場活動。「上海音樂廳」也與「凱迪拉克」汽車合作，改名為「凱迪拉克‧上海音樂廳」，推出低價的公益項目「音樂午茶」，於平日的中午由藝術院校學生團體、青年藝術家等演出風格迥異的音樂形式。「國家大劇院」也與「梅賽德斯‧賓士」、「中國銀行」、「海南航空」建立戰略合作夥伴關係，從演出季、主題藝術節、自製節目等處都有演出冠名，在場地使用的協助有「2017梅賽德斯‧賓士新年音樂會」與「星樂匯全國室內樂巡演」。

劇院贊助者冠名在歐美是常見的狀況，洛杉磯的華特迪士尼音樂廳（Walt Disney Concert Hall）和羅伊迪士尼劇院，紐約卡內基音樂廳的贊克爾廳（Zankel Hall）是以慈善家裘蒂和亞瑟‧贊克爾（Judy and Arthur Zankel）夫婦的名字命名，也都是這樣的贊助關係。

紐約卡內基音樂廳（Carnegie Hall）（陳聖蕙攝）

群眾資助

　　在歐美的劇院個人贊助行為非常普遍，包含一些知名人士或是企業家的支助，像是林肯中心劇院、維也納國家歌劇院等。會員機制完整的劇院，個人募款項目往往是收入的主要部分。對於個人贊助的動機，菲利浦・科特勒列舉了包含建立自尊、獲得他人認同、社區關懷、熱愛藝術、擴大社交、權利獲得、偶像崇拜、財務考量等。（高登第，1988）所以個人贊助不是單方面的給與行為，而是一種信任交換的溝通，劇場提供優質的表演藝術節目，建立觀眾的信任度與忠誠度，讓觀眾願意在演出之外提供更多的資助。在藝術風氣興盛的地區，贊助不是個人行為，已經成為一種集資的支助。1868年捷克布拉格國家劇院（Národní Divadlo）的建設資金是來自捷克全體國民的募款。

　　這種號稱群眾募資（crowdfunding）的方式，也稱眾籌、群眾籌資，是一種向群眾募集資金，藉由贊助的方式，匯集小額捐款，積少成多來完成某一項計畫。法國國立奧德翁劇院（Théâtre de l'Odéon）以「奧德翁世代」（Génération(s) Odéon）計畫發起群眾募資，雖然此類經費只占劇院財源的一小部分，利用這類計畫能讓較為缺乏教育資源的學生增加接近表演藝術的機會。網路興起後，更有個人或小企業通過網際網路來向大眾籌集資金，是一種項目融資方式，透過網路的特性，更可以在短時間之內達到資金的累積與籌措。

　　不論是政府的直接補助，或是透過企業與個人的支助以達成社會協力的部分，是最直接與顯著的支援。但事實上若在與外部單位建立良好的合作方式，進行非財務式上的專業協助及思想支持，透過政府的間接補助政策、企業專業的財經與行銷專長，或是社會大眾對文化的認知與支持，則要透過互相的協力才能將藝文生態環境建構起來。

 課後練習

　　如果你是一個劇場管理者,你會如何增加劇場的收入(除場租之外),並開始計算所需要花費的財務與募集的資金,請試著製作一張有收入與支出的結算表。

詞彙解釋

零基預算

在編列預算時，無論是還在進行或是新的計畫，皆由原點開始編列，在相同的立足點來分配有限的預算資源。優點是可以重新確立支出的項目，將資源移至優先辦理工作或是效益較大的項目。

結語

劇場之外，世界之間

　　或許不用多久，我們就會活在電影與動畫的未來日子裏，像是日本動畫導演押井守的《攻殼機動隊》的世界。那時人類在科技高度的發展下改變了原有的生活型態，資訊已經隨手可得且完成無遠弗屆的遠景，透過超速的媒體傳輸與仿眞的虛擬實境，觀衆不需要再親臨劇場就可以獲得看戲體驗的滿足感。由於藝術與科技的高度整合，娛樂視訊與各種訊息氾濫，單一型態演出的劇場都將無法生存，取而代之的是城市裏的大型綜合娛樂中心，動輒數萬人以上的活動場所，將以更具聲光震撼效果與現場臨場感來吸引觀衆。

　　這或許就是未來劇場的面貌。

　　這種轉變並不是一瞬之間，在這個時代的劇場裏已經可以預見端倪，不論在技術開發、多元思想與空間概念等幾個方面都展現累積數千年的成果，並且更較以往爲輝煌亮眼。這些劇場也造就了城市文明有史以來的高峰，各國都以興建劇場作爲國家、地區的文化精神象徵，不僅是出奇制勝的造型、劇院規模、劇場型態、經營理念、頂尖技術都進入劇場，讓觀衆眼花撩亂，欣喜不已，也讓現在的觀衆對於劇場有更大的期待，希望有各種不同的娛樂方式。但也衍生了相對極端的現象，如新與舊、貧與富等，都是這個世代所要面臨的選擇命題。

　　而現代的劇場也已經不能被動等著觀衆上門，還要能引起觀衆興趣，讓觀衆想進劇場。透過大數據的研究，除了積極地與觀衆接觸與維持良好互動，節目內容上也需要配合不同的觀衆需求等，這些重新定義了劇場「空間」與「人」之間的相互對應關係。對於觀衆而言，

這種改變表現之後有更多涉入劇場空間與自主參與的機會，而對劇場本身而言，劇場管理從內部的管理移轉到外部事務的管理，以文化藝術爲核心，將公共利益視爲目標，創造整體社會藝文產業的價值鏈越來越顯重要。

當代建築的指標

建築從有人類文明以來，就是因應生活需求所產生，是以機能性功能作爲設計目的。劇場存在於生活之中，是人類文化的一環，劇場建築不僅是爲了創造完美的演出效果，也代表每一個時代的美學觀念而建造，從古希臘羅馬開始，劇場的建築就跟著建築史，不論是何種建築風格，都能在當時的劇場上得到印證。但二十世紀以來，從雪梨歌劇院的落成，劇場開始走向形式主義，逐漸成爲現在公共劇場的趨勢，一棟棟造型各異其趣的劇場被興建起來，成爲都市裏特殊的建築風景，也是當代建築的指標，並與周遭環境產生互動。

1990年代中期中國各地的城市開始了城市公共的建設風潮，從1989年的深圳大劇院、保利劇院等尋求國外建築師的境外設計規劃合作，就將西方的建築主義帶進中國，直到2007年興建的中國國家大劇院達到高峰，這座號稱「水煮蛋」的建築，挑戰傳統劇場的建築造型發出驚嘆，也引發爭議。之後像是東莞大劇院、杭州大劇院、紹興大劇院與溫州大劇院等，都以特殊的建築造型成爲展示國家與地區形象的最佳代表。臺灣則在 2002年開始興建臺中國家歌劇院與南部的衛武營藝術中心，兩間劇院也都採用國家競圖的方式，並由外國建築師得標設計，標新立異的設計，標示著更自由的城市美學。

但是這樣現代主義的劇場造型，是否能與城市當地文化氣質相符，或者成爲格格不入的特殊衝突，成爲這些劇場的一大命題。雖然劇場肩負著知識的傳遞、社會認同的塑造、美學素養的提升與民眾精

神生活的增進；但劇場不該只是一種獨特美學展示，也應該表現出對當地文化的自覺與生活風格形塑發展。

藝術中心的組合

1966年成立的美國林肯藝術中心（Lincoln Center for the Performing Arts）興建時納入了原先的大都會歌劇院，首次將歌劇院、音樂廳和戲劇院等不同演出功能的劇場聚集在一起，成為一個綜合性的表演中心，包含了紐約州立劇院（New York State Theater）、大都會歌劇院（Metropolitan Opera House）、大衛‧格芬廳（David Geffen Hall）。紐約表演藝術公共圖書館（New York Public Library for the Performing Arts）、艾莉絲‧塔利廳（Alice Tully Hall）和茱莉亞學院（The Juilliard School）。這種聚合式的藝術中心影響了之後世界上劇院的發展，包含1970年的甘迺迪藝術中心（John F. Kennedy Center for the Performing Arts）等，成為現在劇場發展的潮流。

臺灣的國家兩廳院，從規劃興建開始就是各自以戲劇院、音樂廳為主體，加上後來新增的實驗劇場與表演藝術圖書室等，形成一個表演藝術中心。之後十大建設的規劃更是將全臺各地的劇場與文化中心所附屬的藝術空間連結，這種以文化中心整合的藝術展演空間，還有具有音樂廳、大劇院、劇場與展覽室的香港文化中心。接連的臺中國家歌劇院與衛武營藝術中心，也走向這種劇場藝術中心的形式。中國大陸各省新建的劇院也都走向這種有歌劇院、音樂廳、劇場或多功能廳的複合展演空間，包含中國國家大劇院、嘉興大劇院、紹興大劇院、寧波大劇院與廣州大劇院等。

劇場作為一棟現代公共建築的興建，原本就蘊含著民眾多元參與和城市經濟發展的指標，所代表的不僅是當地的文化，更與社區、學校、都市區域、國家，以至於全球產生鏈結，形成一個成熟的藝文

環境生態。在這個趨勢之下，進劇場不只是看表演，成為一個多元性的社會活動，也是社區、城市有機體的一部分，劇場空間是在為一個城市提供文化服務，因此展演機構所提供的類型應更為多樣化，形成「類文化藝術展演機構」，將藝術擴散出去。

以節慶串聯劇場

節慶（festival）包含有節日慶祝、文化娛樂和市場行銷的目的。透過節慶的活動除了可以聚集成一種具有主題性的活動外，另外可以提高在地的知名度，樹立主題性的形象，也可以促進當地旅遊業與經濟發展。

表演藝術的節慶從一個劇場到由數個劇場聯合，以及與劇場關聯的空間，形成一個藝術節慶的概念。例如起於1947年的法國的亞維儂藝術節（Festival d'Avignon）於法國南部隆河地區的亞維儂（Avignon）舉辦，已經成為世界上最重要的表演節慶，至2018年已經舉辦72屆，每年由7月上旬至7月底的三個禮拜，包含戲劇、舞蹈、音樂、展覽等各類活動。有主要的亞維儂藝術節（Festival "In" d'Avignon）與外亞維儂藝術節（Festival "Off" d'Avignon）。亞維儂藝術節為官方邀請表演團體演出，而外亞維儂藝術節則由來自世界各地的表演者自由報名參加，透過各式的表演的空間與各地藝術家進行交流，2018年外亞維儂戲劇節共有當地133個劇院串聯參加，每個劇院從每天早上9點至晚上10點都有滿檔的演出，總計一天內共有1,600場以上的各類表演，戲劇、舞蹈、音樂、馬戲、短劇、脫口秀等在不同的劇院同時上演。另外同樣於1947年舉辦的愛丁堡藝術節與之後發展出的愛丁堡藝穗節（Edinburgh Festival Fringe），這些藝術節除了將劇場當作實驗交流平臺、藝術交易市場，也讓劇場成為城市文化代表。

亞洲地區以1973年的香港藝術節歷史較悠久，於每年的2、3月辦理，主要目的在豐富香港文化生活與催化表演藝術產業，不論在表演藝術項目、演出水準、節目種類各方面，已成爲當地藝壇盛事。新加坡濱海藝術中心從開幕就規劃三大節慶之主題藝術節，以滿足不同族群之喜好，如以中國新年爲主題之華藝節、中秋民俗藝術節、印度音樂節等。這類大型主題性藝術節爲劇場成功的行銷策略之一，這種以「節」帶「演」的方式，也成爲中國大陸劇院的發展趨勢，廣州大劇院以每季推出一個藝術節（廣州藝術節、週年慶典演出季、名家名團演出季、陪你玩一夏演出季和新春演出季）作爲帶動劇院產業的主題性活動，另外天津大劇院、中國國家戲劇院也都採用這樣的密集主攻的演出季來行銷劇場。

▰ 劇場之外的挑戰

回到本書最初對劇場概念的解釋，表演並不一定發生的劇場建築內，在其外的非典型劇場的演出也一直由來已久。近幾年開始流行所謂的浸沒式戲劇（immersive theatre），就是一種以特定的空間與氛圍來表現新的戲劇概念，2003年英國劇團Punchdrunk改編自莎士比亞的馬克白所創作出來的*Sleep No More*，不但是在一間改造過後的旅館演出，更打破傳統戲劇演員在臺上、觀眾坐臺下的觀演方式，演員在各自表演空間中移動，觀眾也可採取隨意跟隨演員的觀看方式，甚至參與其中，根據選擇的觀賞片段不同，劇情也會呈現不同的內容。另外，臺北藝術節連續於2017與2018兩年由德國的里米尼紀錄劇團（Rimini Protokoll）推出《遙感城市》，以無線聲控耳機帶領參與者進行城市導覽，透過耳機，參與者會對自己熟悉的城市有一個全新觀點，在移動的同時也是被市民所觀看的一場演出。

這類非劇場內的表演常常會進行異業結合，以產生更大互惠效

益，像是劇場與觀光旅遊業的結合，在遊樂區內進行的主題劇場式的
演出，在商業與藝術的配合之下，所創造的效益與商機相當龐大，因
為這種表演都是依附著景點，或是某種特殊空間，並不需要一棟實體
的建築，形成對劇場的一種挑戰。

　　中國發展出一系列的旅遊演藝項目，包含印象系列、山水盛典系
列、千古情系列、與又見系列等，成為一種常態性非劇場空間的演出
狀況，目前中國大陸約有兩百多個這樣旅遊演藝項目。其實這類以觀
光帶動劇場表演的例子很多，像巴黎的紅磨坊（Moulin Rouge）、拉
斯維加斯太陽馬戲團（Cirque du Soleil）的KA秀；但是如何在非劇場
的空間，引起觀眾的共鳴，創造出藝術與商業兼具的作品，則是旅遊
演藝的重點。

　　當今亞洲地區劇場的主要形式來自於西方國家，但西方國家的劇
場經營已有數百年，各有不同的發展。德國劇場與法國劇場都有國家
支持，因此其劇場不論是硬體或經營方式各有獨到之處。英國與美國
的大多數劇場以商業營利為目的，因此劇場的各項成本盡可能減少開
銷，舞臺不大，大廳也小，有一套開源節流的經營之道。在劇場的當
前趨勢之下，不論是表演藝術中心的模式，或者以藝術節的方式帶動
劇場等，若能瞭解自己的劇場優缺點與發展定位，才能為一個劇場所
要面臨經營與管理的要項，走出正確的方向。

參考資料

中文文獻

〔漢〕張衡、江秀梅（2006），《西京賦》，《初學記》徵引集部典籍考第2卷。臺北，花木蘭文化。

〔漢〕桓寬（1963），《鹽鐵論・纂要》。臺北：中華書局。

〔唐〕崔令欽（2013），《中敏文集：教坊記箋訂》。臺北：鳳凰。

〔宋〕朱熹、洪子良、陳名珉（2016），《詩經》。臺北：商周。

〔宋〕吳自牧（1965），《夢梁錄》，知不足齋叢書。臺北：藝文印書館。

〔宋〕耐得翁（2018），《都城紀勝》，武林掌故叢編，御題臨安志：卷一至卷三。中國：藝雅。

作者不詳（2007），《大藏經：修行本起經卷》，佛說菩薩本行經卷。臺北：大龍峒慈尊宮。

于復華（2008），《劇場管理論集》。臺北：文史哲。

中國文化大學（1983），《中華百科全書・藝術類》典藏版。臺北：文化大學。

中華民國表演藝術協會（2003），《藝文贊助Q&A》。臺北：臺北市文化局。

中華民國表演藝術協會（2007），《表演藝術產業調查研究》。臺北：文建會。

中華民國表演藝術協會（2010），《經營加持・藝術加值——演藝團體經營手冊》。臺北：臺北市文化局。

尹世英（1992），《劇場管理》。臺北：書林。

王正（1989），《戲劇演出符號學引論》，頁308-312。北京：中國戲劇出版社。

王玉齡（2004），《「藝企風華」總論篇》。臺北：典藏藝術。

王統生（2006），《整合行銷傳播策略在臺灣現代劇團的應用——以屏風表

演班爲例》，國立中山大學藝術管理研究所碩士論文。

王曉鷹（2006），《從假定性到詩化意象》，頁388。北京：中國戲劇出版社。

王鎮華（1980），〈文化中心的沈思〉，《建築師雜誌》8期，頁8-16。

王瓊英（1999），〈臺灣現代劇團行銷之研究〉，國立臺灣大學戲劇究所碩士論文。

王麗嘉（2005），〈從臺灣表演藝術團體概況談演出創意獲利的可能性〉，《美育雙月刊》148期，頁90-95。臺北：藝教館。

古曉融（2002），《日本商業劇團顧客關係行銷模式之研究》，國立中山大學企業管理學系研究所碩士論文。

史美強譯，Hummel, R. P.原著（1997），《官僚經驗：對現代組織方式之批評》。臺北：五南。

司徒達賢（1996），《策略管理》。臺北：遠流。

司徒達賢（1997），《非營利組織經營管理研修粹要》。臺北：洪建全基金會。

石光生譯，Wright, Edward A.原著（1992），《現代劇場藝術》。臺北：書林。

朱宗慶（2005），《行政法人對文化機構營運管理之影響──以國立中正文化中心改制行政法人爲例》。臺北：傑優文化。

朱宗慶（2010），〈藝術外一章──找到方向呈現專業的藝術總監〉，《中國時報》副刊第4版。

何婉妮（2011），《澳門文化中心之角色與功能研究》，國立臺灣師範大學表演藝術研究所行銷及產業組碩士論文。

何康國（2011），〈藝穗節與藝術節：全球化的表演藝術經營〉。臺北：小雅音樂。

余佩珊譯，Drucker, Peter F.原著（1975）《非營利機構的經營之道》。臺北：遠流。

佛勒明等（1988），《縣市文化中心劇場管理手冊》。臺北：學術交流基金會。

吳正牧（1987），〈文化中心與文化建設〉，《社教雙月刊》17期，頁23-
　　26。臺北：臺灣師範大學社會教育學系。

吳佳眞、于禮本譯，Klein, Armin & Heinrichs, Werner原著（2004），《文化
　　管理A-Z》。臺北：五觀藝術。

吳思華（1996），《策略九說》。臺北：麥田。

吳思華（2011），〈創意與經營需相輔相成〉，《天下雜誌》321期，頁4-5。
　　臺北：天下文化。

吳靜吉（1988），《縣立文化中心劇場管理手冊》。臺北：學術交流基金
　　會。

吳靜吉主持（1995），《表演藝術團體彙編》。臺北：文建會。

呂弘暉（2011），〈全國地方文化中心演藝廳營運檢視〉，《2011年表演藝
　　術年鑑》，頁193-208。臺北：中正文化中心。

宋學軍（2006），《一次讀完28本管理學經典》。臺北：海鴿文化。

李勝祥、吳若己譯，Zikmund, William G.等原著（2005），《顧客關係管
　　理》，頁3-4。臺中：滄海。

沈多（2006），〈音樂臺北——建城百年的歷史迴響下〉，《音樂藝術》2
　　期，頁99-103。上海：上海音樂學院。

來洪雲（2003），〈國外劇院經營管理模式初探〉，《藝術科技》3期，頁
　　8-9。杭州：浙江舞臺設計研究院。

周一彤（2000），《網際網路對臺灣現代劇團管理影響之研究》，國立臺灣
　　大學戲劇研究所碩士論文。

周一彤（2017），《臺灣現代劇場發展（1949-1990）：從政策、管理到場域
　　美學》。臺北：五南。

周旭華譯，Porter, Michael E.原著（1980），《競爭策略》。臺北：天下文
　　化。

周肇隆（1996），《縣市文化中心演藝廳用後評估準則之研究——舞臺部
　　份》，成功大學建築研究所碩士論文。

林尙義（2000），《劇場表演空間的架構：以臺灣鄉鎮地區爲探討對象》。
　　臺北：成長文教基金會。

林思元（2007），《部落格在表演藝術網路行銷之使用研究》。中山大學藝術管理研究所碩士論文。

林偉瑜（1999），〈社區的劇場實驗〉，《表演藝術雜誌》78期，頁94-97。臺北：中正文化中心。

林潔盈譯，Hill, Liz, O' Sullivan, Catherine & O' Sullivan, Terry原著（2004），《如何開發藝術市場》。臺北：五觀藝術。

林輝堂（2002），《縣市文化局對文化政策制訂與執行問題之研究──以臺中市文化局爲例》，南華大學美學與藝術管理研究所碩士論文。

邱坤良（2006），〈博物館、劇場與藝術大學：藝術教學、展演與空間的另類思考〉，《博物館學季刊》20卷4期，頁49-57。臺北：中華民國博物館學會。

邱坤良、詹惠登主編（1998），《臺灣劇場資訊與工作方法──劇場空間概說》。臺北：文建會。

邱筱喬（2010），《兩廳院的誕生與文化政策》，國立臺北藝術大學藝術行政與管理研究所碩士論文。

金玉琦（2003），《非營利組織資源開發新途徑──公益創投與社會企業之可行性研究》，南華大學非營利事業管理研究所碩士論文。

俞健（2003），〈美國商業劇場的特點〉，《藝術科技》4期，頁3-6。杭州：浙江舞臺設計研究院。

姚一葦（1992），《戲劇原理》，頁128。臺北：書林。

姚一葦譯，Aristotle原著（1992），《詩學箋註》（第10版）。臺北：臺灣中華。

胡耀恆譯，Brockett, Oscar G.原著（1974），《世界戲劇史》。臺北：志文。

夏學理（2011），《展演機構營運效益研析》。臺北：第一數位典藏。

夏學理、陳亞平（2002），〈政府對表演藝術團體補助之實證研究──以臺北縣、市之表演藝術團體爲例〉，《空大行政學報》12期，頁275-292。臺北：空中大學。

夏學理等（2002），《文化行政》。臺北：五南。

夏學理等（2003），《藝術管理》。臺北：五南。

夏學理等（2005），《文化市場與藝術票房》。臺北：五南。

夏學理等（2008），《文化創意產業概論》。臺北：五南。

容淑華（1998），《奇妙世界：劇場》。臺北：藝術教育館。

容淑華（1998），《演出製作管理：好的規劃是成功的基礎》。臺北：淑馨。

容淑華（2010），《劇場手邊書系列8──空間的表演》。臺北：黑眼睛文化。

翁誌聰（2001），《從文化全球化觀點面向探討我國政府藝文補助政策之意涵──以臺北文化局為例》，世新大學傳播研究所碩士論文。

耿一偉主編（2008），《劇場事特刊──劇場關鍵字》。臺北：臺南人劇團。

財團法人臺灣經濟研究院（2011），《藝文政策間接補助機制規劃之研究》。行政院研究發展考核委員會出版。

馬哲儒等編，《科學發展》399期，2006年3月，頁34-41。臺北：行政院國家科學委員會。

馬庶瑋（2008），《臺灣戰後文化建設表演空間變遷之研究──以縣文化中心為例》，成功大學建築研究所碩士論文。

高登第譯，Kotler, Philip & Scheff, Joanne原著（1988），《票房行銷：菲利浦‧科特勒談表演藝術行銷策略》。臺北：遠流。

國立中正文化中心（2007），《兩廳院二十週年論壇──臺灣劇場經營研討會論文集》。臺北：中正文化中心。

國家文化藝術基金會（2004），《文化創意產業實例全書》。臺北：商周。

康樂及文化事務署（2002），《有關在香港提供區域／地區文化及表演設施的顧問研究》。香港：民政事務局。

張金催（1991），〈什麼是藝術行政〉，《雄獅美術》239期，頁78。

張思菁（2006），〈文化消費與表演藝術品牌經營：以雲門舞集為例〉，《藝術欣賞》2卷4期，頁84-91。臺北：國立臺灣藝術大學。

張苙雲（2000），《文化產業：文化生產的結構分析》。臺北：遠流。

張維倫譯，Throsby D.原著（2003），《文化經濟學》。臺北：典藏藝術。

教育部,《重編國語辭典修訂本》2015版。

教育部,《異體字字典》2012版。

梁文恆（1996），《臺灣地區各縣文化中心經營績效之評估》,銘傳管理學院管理科學研究所碩士論文。

梁雅婷（2011），《表演藝術演出前臺工作手冊建構之研究》,國立中山大學劇場藝術學系碩士論文。

梁燕麗（2015），《香港話劇史：1907-2007》。上海：復旦大學。

許士軍（1990），《管理學》。臺北：東華。

郭乃惇（1991），《藝術行政管理》。臺北：樂韻。

郭崑謨（1990），《管理概論》。臺北：三民。

陳亞萍（1990），《北市表演藝術觀眾之生活型態與行銷研究》,國立中央大學藝術學研究所碩士論文。

陳郁秀（2010），《行政法人之評析：兩廳院政策與實務》。臺北：遠流。

陳音如（2005），《國內主要表演藝術場地收益落差研究——以國立中正文化中心、新舞臺為例》,臺北藝術大學藝術行政與管理研究所碩士論文。

陳修程（2009），《臺南市立文化中心的轉變與想像》,南華大學環境與藝術研究所碩士論文。

陳雲（2008），《香港有文化——香港的文化政策（上卷）》。香港：花千樹。

陳錦誠（2005），〈公益創投之可行性研究——以表演藝術團體為例〉,國立政治大學經營管理碩士學程碩士論文。

彭懷恩（2012），《人際關係與溝通技巧》,頁22-25。臺北：風雲論壇。

馮久玲（2002），《文化是好生意》。臺北：臉譜。

黃俊英（2003），《行銷學的世界》（第2版）。臺北：天下遠見。

黃惟馨（2004），《劇場實務提綱》。臺北：秀威資訊。

楊子（2018），〈大劇院,如何讓城市更美好？〉,《美育雙月刊》222期,頁13-22。臺北：藝術教育館。

楊俐芳（2003），《劇場經營管理》。臺北：中國文化大學。

楊淑雯譯，Kelly, Thomas A.原著（2009），《舞臺管理》。臺北：臺灣技術
　　劇場協會。

楊惠嵐（2017），〈新場館與國內表演藝術生態發展之面向〉，《臺灣經濟
　　研究月刊》40卷3期，頁121-128。臺北：臺灣經濟研究院。

溫慧玟計畫主持（2005），《表演藝術產業生態系統初探》。臺北：文建
　　會。

溫慧玟計畫主持（2007），《表演藝術產業調查研究》。臺北：文建會。

鄒侑如（2002），《表演藝術：啓動藝術新商機》。臺北：典藏藝術。

漢寶德（2002），〈各國藝術資助政策的探討〉，《中央日報》副刊第4版。
　　臺北：中央日報。

漢寶德（2006），《漢寶德談文化》。臺北：典藏藝術家庭。

趙玉興（2010），《高雄縣市合併之財政收入自主能力研究》，中山大學社
　　會科學院高階公共政策碩士班碩士論文。

趙國昂（2006），〈國內幾種劇院經營管理模式〉，《演藝設備與科技》1
　　期，頁56-57。北京：中國演藝設備技術協會。

趙靜瑜（2008），《行政法人對於表演藝術營運之影響——以國立中正文化
　　中心爲例》，佛光大學藝術學研究所碩士論文。

劉家蓁（2006），《表演藝術設施使用者特性及用後評估之研究——以臺南
　　東區爲例》，成功大學建築研究所碩士論文。

樓永堅（2005），《藝術產業行銷個案集》。臺北：智勝文化。

蔡東源、洪惠冠（2000），《如何經營文化中心》。臺北：文建會。

蔡美玲譯，Billington, Michael原著（1989），《表演的藝術》。臺北：桂冠
　　圖書。

鄧爲臣編（1997），《劇場管理二十五講》。臺北：文建會。

鄭展瑋（1999），《企業贊助文化藝術事業之研究》，國立臺灣大學商學研
　　究所碩士論文。

鄭新文（2009），《藝術管理概論》。上海：上海音樂。

黎家齊（主編）（2007），《表演藝術年鑑2006》。臺北：中正文化中心。

黎家齊（主編）（2008），《表演藝術年鑑2007》。臺北：中正文化中心。

黎家齊（主編）（2009），《表演藝術年鑑 2008》。臺北：中正文化中心。

燕翔（2009），〈建築聲學發展史簡論〉，《建築技藝增刊》。

盧向東（2009），《中國現代劇場的演進：從大舞臺到大劇院》。北京：中國建築工業。

盧崇眞（2006），《臺灣現代劇場管理的後現代策略之研究——以「非大型劇場」的發展結構爲論述架構》，中山大學藝術管理研究所碩士論文。

穆凡中（2016），《澳門戲劇——大三巴四百年戲緣》。香港：三聯書店。

戴國良（2007），《品牌行銷與管理》。臺北：五南。

謝大京、一丁（2007），《演藝業管理與運作》。上海：上海音樂。

謝育穎（2003），《臺灣地區文化中心演藝廳用後評估之研究》，成功大學建築研究所博士論文。

謝宗林、李華夏譯，Smith, Adam原著（2000），《國富論》。臺北：先覺。

謝瑩潔（2001），《我國藝術補助機制之檢討——以組織、運作及財源籌措爲討論》，臺灣大學政治學研究所碩士論文。

聶光炎（2000），〈劇場設計16答問〉，《表演藝術雜誌》100期，頁101-103。臺北：中正文化中心。

鄺健銘（2016），《雙城對倒：新加坡模式與香港未來》。香港：天窗。

羅雁紅、李宜萍（2011），〈表演藝術團體品牌運用策略之探討〉，《中國廣告學刊》16期，頁65-90。臺北：文化大學廣告學系。

蘇昭英編（1998），《臺灣縣市文化藝術發展——理念與實務》。臺北：文化環境工作室。

英文文獻

Ansoff, H. I. & McDonnell, E. (1990). *Implanting Strategic Management*. NY: Prentice-Hall.

Aronson, A. (2018). *The Routledge Companion to Scenography*. NY: Routledge Co.

Bond, D. (1991). *Stage Management*. London: A & C Black.

Brook, P. (2008). *The Empty Space*. London: Penguin.

Byrnes,W. J. (2003). *Management and the Arts*. Boston: Focal Press.

Conte, D. M. (2007). *Theatre Management*. CA: California: Entertainment Pro/ Quite Specific Media.

Crane, D. (1992). *The Production of Culture: Media and the Urban Arts*. CA: Sage Publication, Inc.

Goldmann, H. M. (1958). *How to Win Customers*. London: Pan Books.

Hardy Holzman Pfeiffer Associates (2006). *Theaters*. Melbourne: Images Publishing Dist Ac.

Hill, E. & O'Sullivan, T. (1996). *Marketing*. NY: Longman.

Jackson, S. & Weems, M. (2015). *The Builders Association: Performance and Media in Contemporary Theater*. MA: MIT Press.

Kaplan, R. & Norton, D. (1992). The Balanced Scorecard Implementation, Integrated Approach and the Quality of Its Measurement, *Harvard Business Reviews*, (January-February), 21-79.

Kotler, P. & Levy, S. J. (1969). Broadening the Concept of Marketing, *Journal of Marketing*, 33 (1).

Kotler, P. (1997). *Marketing Management: Analysis, Planning, Implementation, and Control* (9ed). NJ: Prentice Hall.

Kotler, P. (2000). *Marketing Management: Analysis, Planning, Implementation, and Control* (10ed). NJ: Prentice Hall.

Kramer, R. M. (1992). Voluntary Agencies and the Personal Social Services, *The Nonprofit Sector: A Research Handbook*, 240-257. New Haven: Yale University.

Langley, S. (1990). *Theater Management and Production in America*. NY: Drama Book Publishers.

McCarthy, E. J. (1960). *Basic Marketing: A Managerial Approach*. Illinois: R.D. Irwin.

Nisker, J., Martin, D. K., et al. (2006). Theatre as A Public Engagement Tool for Health-Policy Development, *Health Policy*, 78 (2-3), 258-271.

Pick, J. (1980). *Arts Administration*. London: E & FN Spon.

Pickering, K. & Woolgar, M. (2009). *Theatre Studies*. London: Palgrave Macmillan. Stein, T. S. & Bathurst, J. (2008). *Performing Arts Management*. NY: Allworth.

Porter, M. E. (1980). *Competitive Strategy: Techniques for Analyzing Industries and Competitors*. NY: Free Press.

Sunday, A. A. & Bayode, O. B. (2011). Strategic Influence of Promotional Mix on Organization Sale Turnover in the Face of Strong Competitor. *Business Intelligence Journal*, 4 (2).

Tesch, R. (1990). *Qualitative Research*. NY: Allworth Press.

Tidworth, S. (1973). *Theatres: An Architectural and Cultural History*. NY: Praeger Publishers.

Volz, J. (2004). *How to Run a Theatre*. NY: Back Stage Books.

Webb, D. M. (2004). *Running Theaters: Best Practices for Leaders and Managers*. NY: Allworth Press.

參考網站／網頁資料

Everyman Theatre（人人劇院）https://www.everymantheatre.org.uk/box-office/seating-plan/

上海大劇院　http://www.shgtheatre.com/

大東文化藝術中心　http://dadongcenter.khcc.gov.tw/

中國舞臺美術學會，〈劇場管理的「山東標準」〉https://read01.com/zh-tw/JemM5g.html#.WqEhQmpuapo（2016/07/06）

天津大劇院　https://tjgrandtheatre.polyt.cn/

行政院主計處　http://win.dgbas.gov.tw/dgbas01/93btab/93b140.htm

西九文化區　https://www.westkowloon.hk/tc/home/home-page

保利劇院簡介　http://yule.sohu.com/20040722/n221144162.shtml

韋氏字典　Dictionary by Merriam-Webster線上版https://www.merriam-webster.com/

香港文化中心　https://www.lcsd.gov.hk/tc/hkcc/index.html

國家大劇院　http://www.chncpa.org/

國家文化藝術基金會　http://www.ncafroc.org.tw/

國家兩廳院　http://npac-ntch.org/zh/

國家表演藝術中心　http://npac-ntch.org/npac/

國際公共關係協會　https://www.ipra.org/

康樂及文化事務署　https://www.lcsd.gov.hk/tc/index.html

黑特劇場　https://www.facebook.com/%E9%BB%91%E7%89%B9%E5%8A%8
　　7%E5%A0%B4-Hate-Theatre-767086920074272/

新國立劇場　http://www.nntt.jac.go.jp/

臺中國家歌劇院　http://www.npac-ntt.org/index

臺灣文化部電子郵件系統　www.cca.gov.tw

臺灣行政院人事行政總處　https://www.dgpa.gov.tw/mp/archive?uid=149&mid=148

廣州大劇院　http://www.gzdjy.org/

歐洲劇場建築（EUTA）數據庫　http://www.theatre-architecture.eu/en/

澳門文化中心　http://www.ccm.gov.mo/

濱海藝術中心　https://www.esplanade.com/

〈臺中歌劇院驚見塑膠紅椅〉學者：大廳變飯廳 世界奇觀〉。中時電子報，
　　http://www.chinatimes.com/realtimenews/20171015001317-260405

陳原（2015），〈劇院如何經營？國家大劇院、天津大劇院等5位院長都
　　提到了這3方面。〉http://www.qaf.org.tw/events/2015/ncafroc/project_
　　research_03.htm

劇場經營管理

作　　者／周一彤

出 版 者／揚智文化事業股份有限公司

發 行 人／葉忠賢

總 編 輯／閻富萍

執行編輯／謝依均

地　　址／22204 新北市深坑區北深路三段 260 號 8 樓

電　　話／02-8662-6826

傳　　真／02-2664-7633

網　　址／http://www.ycrc.com.tw

 E-mail ／service@ycrc.com.tw

 I S B N ／978-986-298-302-7

初版一刷／2018 年 11 月

定　　價／新台幣 350 元

國家圖書館出版品預行編目（CIP）資料

劇場經營管理 / 周一彤著. -- 初版. -- 新北
市 : 揚智文化, 2018.11
面； 公分

ISBN 978-986-298-302-7(平裝)

1.劇場 2.藝術行政 3.組織管理

981.2 107018250

Note...

Note...